映画制作
の
教科書

U0019070

第1次 拍電影就上手

衣笠竜屯
──
監修

張克柔
──
譯

TEXTBOOK
OF FILMMAKING

原點

想自己動手拍電影嗎？

我正在努力拍電影，可是處處碰壁……

如果沒有才華，光有心是拍不了的吧。

教科書都太專業了，找不到簡單易懂的入門教學書。

從企劃、編劇、拍攝、剪輯到發行……沒辦法自己獨立完成吧。

我很會拍影片，可是對拍電影一無所知……

校慶、社團、政府的徵片比賽……不想放過這些機會……

不用把事情想得太複雜，拍電影比你想像中簡單。

創意發想、組織團隊、選擇器材、行銷曝光，其實每個階段都有訣竅。

這本書不只教你攝影和剪輯的技術，而是濃縮電影製作的所有環節，一次報給你知。

前言

這三十年來，我一邊參與電影製作，一邊協助過許多新手拍攝人生中第一部電影，現在則是在專門學校擔任講師，因此想通了一些事，那就是——

「任何人都能拍電影。」

　　我本身是從 1980 年代開始投身拍片的行列。當年拍一分鐘要花一萬日圓（16mm 膠捲），一台攝影機要價數百萬日圓。儘管成本如此高昂，高中和大學的電影研究社仍多如牛毛，每逢校慶園遊會就會上映獨立製片的電影，年輕人絡繹不絕投入電影拍攝，那個時代是催生出現在第一線電影導演的基底。

　　現在的時代從類比轉型到數位，電腦技術開始大量運用在電影拍攝上，器材和拍攝的成本大幅降低，有心想自己拍片的人，願望一定可以成真。

　　只不過電影是門綜合藝術，從企劃到編劇、攝影到混音、再經過剪輯才能完成。而且需要組織工作人員和演員，還要尋找發行費用和管道，也可以說是一門專案管理的學問。

　　即使這世界已然以視覺影像為主流，但是提到電影的教科書，市面上仍然只找得到攝影或剪輯等專業技術的專業用書。

　　這本書是從我以往培育過許多影壇新手導演的經驗出發，不單純只談技術，書中囊括從製作初期到最後的所有細節，對於每個階段的過程，我都會盡可能具體且簡單明瞭地解說實務的訣竅，期許本書能成為「大眾影像文化時代」的橋樑。

<div align="right">衣笠竜屯</div>

你也可以拍出好看的電影。

目次

本書使用說明

本書將拍電影的所有過程，從準備、拍攝、剪輯、完片到上映，比喻成故事的起承轉合，分成 SCENE1～4 四個章節來解說。最後一章 SCENE5 是關於拍電影的眉角，將傳授給你可以遠遠領先別人的祕密武器。

拍出好電影的 **60個訣竅**，分別用 **TAKE** 表示，跨頁詳細解說。

標示目前在製作過程 SCENE1～4 的哪個階段。

「**監製・導演・編劇・製片・攝影・收音・剪輯・音效・配樂・演員・發行**」
電影劇組當中，和該頁內容有關的部門，在此處以深色標示。

重新簡單整理這則 **TAKE** 的重點 **POINT**。

TAKE 26 服裝、行李和報到 要預設為戶外行程

POINT 雖然事前準備無法做到萬事俱全，但至少可以把所有東西都帶著走，拍外景的必備用品，基本上跟登山健行等戶外活動需要的東西差不多。

工作人員的基本款式是黑色系！

穿著黑色系的單色服裝
街上有太多容易反射的東西（商店櫥窗、汽車的車燈、窗漆、玻璃門……等），要盡量低調，不然在剪輯時才發現拍到工作人員會欲哭無淚的。

即使夏天也要盡量穿長袖
在夏天要注意日曬，以免紫積疲勞或曬傷。

助導的萬能腰包不可少
配萬用萬能腰包，隨時能迅速掏出螢光膠帶、夾子（作為標示定點的記號要固定很小道具用）等各種用具，都會數秒鐘也能秒少少多，成為戰鬥時間限制的關鍵。

站著也能寫字的方法
最好把資料夾在文件板、原子筆吊在紙上面，詳細的橋影表在剪輯時會很有用。（參照TAKE59）

確保劇本最新版
注意劇本每個人手上都有最新版的劇本和適合去、這樣也可以提升士氣。

最好準備帽子和毛巾
拍外景會在室外待好幾個鐘頭，建議把黑色毛巾綁在脖子上。

攜帶式風衣很方便
最好是可以折成很小、不會發出聲音的防寒性風衣。

穿方便動作的褲子
建議穿材質牢固的運動服或牛仔褲，因為拍攝時常在地面或坐或趴。

鞋子要穿布鞋
要走走路沒聲音，方便行動的鞋子。

+ more!
在畫販店的工作賣場，可以用便宜價格買到高適用於的拍攝現場的服裝和腰帶，還適萬能讓便比高價的橋影專用風心還便宜耐用。

道具要好穿、好拿、好收

決定服裝、梳化、小道具的負責人
也可請演員負責帶自己的角色服裝來、有了負責人會比較方便許多。

把攝影器材集中在一起
用布車把東西綁在一起很方便、但某些器材需要放在背包裡。

有器材車會方便很多
有車會很方便、可是要先找好停車位、而且需要專門停車的可繼、是否真的需要器材車必須慎重考慮。

準備好飲料和零食
大家有茶水和甜點吃、才不會覺得累。

當天的集合方式也是重點！

配合時間接手出門
預防碰到交通事故，最好把早三十分鐘到現場（萬一本人遲到，拍攝時間會縮減，千萬要注意）。

一定要在事前聯絡
事先原劇組聯絡拍攝地點的地址和附近的地標。

決定緊急聯絡人
事先把緊急聯絡人的聯絡方式交給每個人。

集合地點要好找
最好是車站前面或附近的便利商店很好找的地點。

決定帶隊到現場的人
事先決定由誰帶領大家從集合地點帶到拍攝地點。

+ more!
當有人遲到或是發生什麼預期的事件、最讓遇到的是不要驚慌、快想辦法圓滿解決。大多一定會發生沒預想到的事情、只要避免驚慌就不容易焦慮了。

多學多賺到的 **+ more** 小建議。

每個跨頁的 **TAKE** 都有一個**主題**，經由逐項簡單明瞭的說明，誰都可以精通拍電影不可不知道的 **60個訣竅**。無論是有需要的**章節**或是不擅長的 **TAKE**，任選一頁開始閱讀皆可。把這本書當作葵花寶典帶到拍攝現場，一定也會很有幫助。

SCENE **1** 拍出好電影的訣竅

Pre-Production ╱前製期（準備）

前期製作，簡稱為「前製」，也就是拍攝前的準
備工程。這段期間要決定電影的目的與內容，尋
找拍攝資金、人力、器材和拍攝場地。最重要的
是，必須凝鍊你的創作靈感，寫出好的故事。一
部電影的成功，要說八成都取決於這段期間也不
為過，一起來有個好的開始吧。

TAKE

01

你想拍什麼電影？
首先要提案！

訣竅Ⓐ

企劃書是實現拍片計劃的第一步

●整理成一張A4

企劃書的用處是，向人介紹你想拍怎樣的電影。為了讓對方能快速過目，最好整理成一張A4的分量。

●是否讓人感興趣

先設想這部片對看企劃書的人會有什麼好處，如果沒有頭緒，可以用是否令人感興趣來做判斷。

●設想目標觀眾

概要的部分，要針對目標觀眾和賣點作出簡潔明瞭的說明。如果有**參考圖片**，只需0.5秒就能向讀者表達出想法。「劇情大綱」的寫法請參考右頁的**Logline**。

2020年1月「走出戶外（暫名）」企劃書

企劃概要	劇情短片
劇情大綱	出門丟垃圾的家庭主婦，突然不想回家，轉身去搭電車，在陌生的城市和一位男子相識，因此找到真愛。
企劃主旨	拍出充分發揮演員本身個性的作品
製作規模	製片・導演：衣笠竜屯　　團隊：數名
拍攝日期	2020年1月～2月的數日
片長	10～20分鐘（短片）
上映發行	2020年春天　預計在藝術戲院舉辦特映
規格	16:9 廣角　Full HD24p 藍光
主要角色	家庭主婦／男人／街上的路人／丈夫
聯絡窗口	衣笠竜屯　Tel :xx-xxx-xxxx　Mail: xxxx@xxxx

●只寫已掌握的範圍

「製作規模」是指主創團隊、演員卡司、拍攝場地、協拍單位、製作預算和拍攝期間等要素。「上映發行」是指上映日期、上映方式（網路播放、某某院線獨家上映、戲院聯映）等資訊，寫出已掌握的範圍即可。

●聯絡方式不可少

以便不管誰在何處取得企劃書，都能找到窗口聯絡。

●視狀況更新訊息

如果要徵選演員，可以寄送海選通知，或是針對提案對象加上有益處的資訊。

✛more!

傷透腦筋的話就從喜歡的電影中尋找提示吧！就像《一夜風流》對《羅馬假期》以及宮崎駿的《魯邦三世：卡里奧斯特羅城》都有直接的影響。

POINT　先以企劃書的形式，整理出你想拍的電影。在跟別人介紹的時候，要能用一句話來說明。如果沒有頭緒，可用是否令人感興趣來做判斷。

訣竅 B

寫出「一言能盡」的Logline和Tagline

● 說明避免長篇大論

假如在電影公司搭電梯時，巧遇公司高層，有機會直接推銷，你能在幾十秒之內說明這部片的魅力嗎？你的企劃案有能耐挑戰知名的「巴菲特電梯簡報」嗎？

● 幾個電影範例

	《黑色追緝令》	《天空之城》	《城市之光》
Logline（梗概）	兩個殺手在漢堡店遇到搶匪，兩人說服他們放棄。	少年調查父親留下的天空之城傳說，他救了有飛行石的少女，後來致力保護進而發現的古代飛行城，遠離人類的支配欲。	流浪漢陰錯陽差愛上眼盲少女。他想籌措她的手術費，卻被迫入獄服刑。流浪漢出獄之後，少女終於親眼看到他。
Tagline（宣傳文案）	漢堡店發生搶案！地方黑道大亂鬥的通俗黑色喜劇。	少年在某天救了從天而降的少女，發現她身上的飛行石跟天空之城的傳說有關，兩人展開冒險旅程。	流浪漢陰錯陽差愛上眼盲少女。他努力扮演少女心中理想的戀人。這段愛情會開花結果嗎？

● Logline（梗概）

用一句話說明這部電影的內容，因為是講給業內人士聽，破梗也沒關係。用「主角做了什麼事，發生什麼事，導致什麼狀況」的公式思考就很好寫。

● Tagline（宣傳文案）

電影宣傳時使用的劇情介紹。不能說破結局，通常會引用梗概前半段的劇情敘述，文末要讓人好奇接下來會發生什麼事。

＋more!

電影是由一個故事主線和數個補強的支線組成，所以可以有多重的解釋空間，在不同觀點下，梗概不見得只有一種寫法。

TAKE 02 創作精彩的故事 要從結局開始

訣竅 A

故事就是看世界的觀點

你聽著，不是天才也可以編劇的。

今天早上，母親吃掉兩個荷包蛋

當你寫出這句話，就創造出有你個人風格的角色了。故事任誰都寫得出來，只要有能力改得更精采就好！

●神話也是看世界的觀點之一，不同神話具有共通的結構

當你想說明「春天發芽，秋天結實」的原理時，畫出春天女神和收穫女神一年一度降臨的意象，想必會特別有說服力。神話是人類描述這個世界的產物，因此世界各地的神話有許多**共通的結構**。你不妨也跳過細節，從結構開始學習創作吧。

●電影就是現代的神話！

電影的功能相當於神話之於古代人，**神話故事就是他們描述世界的方式**，當有了這個概念，你就寫得出故事。接著我會慢慢教你，如何為故事增添戲劇性。

+ more!

故事的結構與世界寓言或神話相當類似，已經有人發現並展開研究。電影圈很需要大膽解構並以創新手法詮釋傳統敘事結構的人才。

POINT 當我們想形容一件事，就會有一個故事誕生。想把故事說得精采，最好先想好結尾，再操作敘事的時間軸，將故事一步步引導到設定好的結局。

訣竅B

善用兩種時間來征服觀眾

● 看電影時有兩種時間

電影橫跨兩種**時間**，可以善用兩種不同的特性，**征服觀眾的心**。

① 觀眾身處的現實時間

在戲院看電影和看小說漫畫等娛樂最大的不同，就是要按照時間順序觀看，當下無法回放，坐在你旁邊的人和你用同樣的速度觀看。

② 電影中流逝的時間

片中的時間可跳躍、可閃回，自由變換。

● 電影的時間軸毫無限制

用1/24秒表現300萬年，如《2001太空漫遊》；從故事的結尾開始，用倒敘法演到故事的開頭作結，如《記憶拼圖》；不同的時間軸互相穿越，如《第五號屠宰場》，電影中的時間軸是不受限的。

訣竅C

精彩的故事要從結局下筆

● 不要從頭開始寫

首度嘗試寫劇本的人，最常犯的錯誤就是從第一幕開始寫，認為寫著寫著就會寫到結尾……這種寫法是不會有好結局的。

● 先設定目的地

想寫出精采的故事，要先從目的地，也就是結局開始寫，用逆算法回頭找入口，然後思考要如何誘導觀眾迷失在這段過程中。編劇就像**魔術師**操弄技法，先細心規劃步驟，加上花招，引導至最後的亮點。

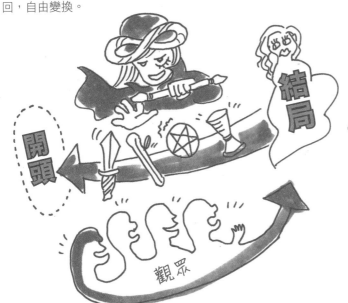

 ⊕ more!

操作時間軸的典型用法就是回憶畫面，最常見的是從最高潮回溯的場面。不過美劇《24反恐任務》反其道而行，刻意讓劇情時間軸和現實時間一致，開拓了敘事的新境界。

TAKE **03**

有變化才有戲劇性
過程越曲折越有趣

1 拍出好電影的訣竅

訣竅Ⓐ

劇情中求變化

● 光耍帥不構成劇情

「受封勳章的英勇青年戰士」可能是一種很帥的設定，但是光這樣沒有故事性，原因就出在「少了變化」。

● 劇情＝故事發生變化

所謂的劇情發展就是主角從最初的狀態**「變化」**到最終的狀態，例如從「鄉下少年」變成「受封勳章的英勇戰士」（《星際大戰四部曲：曙光乍現》）之類的。

● 看點來自「吊胃口」

變化的過程越是曲折，可看性就越高。例如在鄉下少年成為太空戰士之前，多次陷入困境，與敵人苦戰，這個過程本身就很精彩，並增添不少戲劇性，將劇情帶到感人的結局。

● 產生變化的主角要固定

新手經常會犯一個毛病，那就是主角一開始是「窮人家女孩」，後來卻以另一個「有錢公子」的視角結束。不管是怪獸、人類或太空人，主角在變化前後要固定是同一個人。

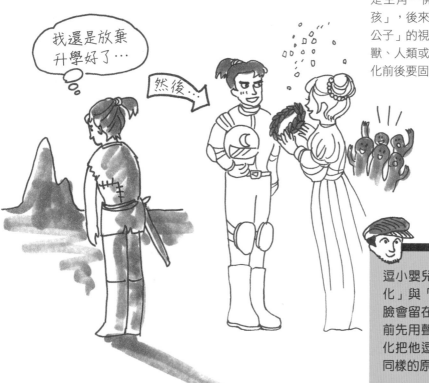

我還是放棄升學好了…

然後…

＋more!

逗小嬰兒笑也是靠「變化」與「吊胃口」。鬼臉會留在最後，在那之前先用聲音和手勢的變化把他逗樂，電影也是同樣的原理。

POINT　劇情是「主角的變化」，可看性是「在結局之前吊胃口」。試著把變化的過程想成「Xa→Xb」來編劇吧。尋找變成Xb的原因，就能輕易創作出精彩的故事。

訣竅**B**

用「Xa→Xb」的衣笠（本書監修者）理論就可以輕易寫出好故事

●跟隨主角X變化的a, b

X是主角。不管是人類、功夫熊貓，還是外星球的海洋，只要能夠擬人化或套上人物設定就行。**a和b是表示變化前後的狀態**。

X：某人
ab：狀態

●以自己的方式詮釋a-b

假設「a是吃烏龍麵的男性」、「b是預知生死的男性」，可以用吃烏龍麵來呈現生命的躍動（如《銀翼殺手》）。

●最先想到的靈感要放在故事最後！

現在想到的點子不要放在一開始，要放在最後！因為一個完美的狀態很難想像之後的發展，但是可以用倒推法，思考**為何會變成那個狀態**。

箭頭的曲線是精彩度！

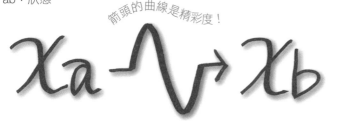

STEP④
調換到滿意為止
進一步深思**Xa**和**Xb**的意義，把暫定的組合調整到滿意。

STEP①
先想好最後的Xb
想到什麼場面或意象時，先把那個當作**Xb**（某人的某種狀態）。

→

STEP②
接著想Xb的相反
X不變，找出**b**的相反，把那個當成**Xa**。

→

STEP③
思考發生變化的原因
思考**Xa**變成**Xb**的理由，以及有什麼會阻礙它發展。

●a和b可以是相同的

如果到最後**a**和**b**是相同的，觀眾會意識到在**TAKE02**中說明的**「現實中的時間」**，有種彷彿體驗兩次現實的趣味。例如虫製作公司（手塚治虫的公司）的《一千零一夜》是講一位賣水的貧苦青年，在展開一連串冒險之後當上國王，卻在最後選擇回去賣水。回到原點的敘事方式強調出主角重視的事物，可以說**乍看之下頭尾相同，其實過程中早隱藏了變化**。

⊕ more!

《回到未來》是很好的應用範例，先讓觀眾以為結局會回到起點，過程是一個個解決問題的場面，變化清楚明瞭。最後則是忠於片名，回到「變化後」的世界。

TAKE 04

如何製造起承轉合
遵循古典的戲劇結構

1
拍出好電影的訣竅

訣竅Ⓐ

認識古典的敘事結構

●**結構是故事的骨幹**
故事的結構基於數千年前流傳至今的古典理論，套用在現代仍然可以通用。

●**三幕劇其實是四幕**
現在常用的**「三幕劇」**，其實會把第二幕分成前半和後半（參閱下圖），因此構想時可以切成四個相同長度的區塊。**「序破急」**也是同理，包括**「起承轉合」**在內，**世界各地提倡的敘事方法論都有相似之處。**

	三幕劇	起承轉合	序破急
方法	將故事依長度切成1:2:1，分三段處理 **第一幕：現狀** **第二幕：變化** **第三幕：結果**	將故事分四段處理 **起：現狀** **承：別的角度** **轉：產生異變** **合：結果**	將故事分成三段處理 **序：開始** **破：變化** **急：急升到結局**
特徵	現在經常用於電影中的敘事方式。起源是來自古希臘悲劇的三幕舞台劇。	四格漫畫的典型敘事，經常被使用於日本的漫畫或劇本。起源是四行的唐詩。	日本的古典戲曲最常使用的形式。出自雅樂，應用在能劇，而後廣傳至其他傳統藝術及劍術、茶道等。

起伏的概念圖

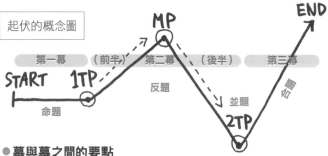

●**幕與幕之間的要點**
幕與幕之間要有**轉折點（TP）**，第一幕和第二幕之間是**第一轉折點（1TP）**，第二幕和第三幕之間是**第二轉折點（2TP）**，在第二幕的正中間還有一個**中間點（MP）**。

✚more!

三幕劇的結構是：命題（前提）→反題（否定命題）→並題（整合前兩者）→合題（統整世界觀），也可以用辯證法來說明。

※參考文獻《先讓英雄救貓咪3：反擊戰！堅持寫下去的劇本術》（暫譯）布萊克·史奈德著

POINT　故事從開始到結束的敘事結構，從以前就有「序破急」等多種方法論，其實每個都大同小異。按照這個手法思考架構，一定可以寫出吊人胃口的劇情。

訣竅B

製造敘事的轉折

勝利的假象
看起來一帆風順，但那只是表象。

發生變化的動機
前往新世界，改變以往的狀態，展開冒險。

找出新的解決辦法
合併命題和反題的並題。

日常生活中的問題
普通的世界，缺少了一點東西。有問題存在，但是沒有變化，像是死的世界。

乍看是良性的變化
跳脫以往的日常生活，前往變化和改善的世界。冒險。一些事物到手。

真正的問題
不易發現的問題本質浮出檯面。主角必須獨自面對問題的核心。

真正的戰鬥
主角離開夥伴，一個人面對問題（真正的主題），最後勝利或失敗。

START　　　1TP　　　MP　　　2TP　　　END

START		1TP		MP		2TP		END
第一幕		第二幕前半		第二幕後半		第三幕		
序		破				急		
起		承		轉		合		
命題		反題（非命題）				合題		
						並題		

●有轉折才能引人入勝

單純把一個個橋段串在一起，無法讓人接著往下看。那種過於單調的失敗敘事，常被揶揄為「串丸子」。要了解每一段的定位和機能，才能寫出清楚明瞭的敘事流程。

●區塊細分化

4大段可以再細分出4小段，整體切成16個區塊。再各切4段的話，120分鐘的電影可看成許多1~2分鐘的小片段。如此一來，**2小時的電影就是以64個輕薄短小的片段做組合。**

⊕more!

悲劇的劇情發展，除了「最後會輸」以外，也可以倒轉圖表上的轉折點，在1TP失足、在MP陷入谷底，接著看到一點希望，卻在2TP發生更慘的狀況。

TAKE
05

學習如何分析？
讓創作更有可看性

訣竅Ⓐ

學習分析電影，培養出原創性（參閱 TAKE56）

●養成習慣把電影分成16段

去掉片名以外的劇情部分，按照時間長短，分成4x4的16段。

> **● 注意這些分割點**
> (1)畫面中照到誰？
> (2)地點在哪裡？白天or夜晚？

●計算並記錄下時間點

假設全片是110分鐘，切成16段等於每段約7分鐘。記錄下每7分鐘各發生什麼事。人物畫○、地點用□框起來，重要的情節可以畫紅線，以利分析。

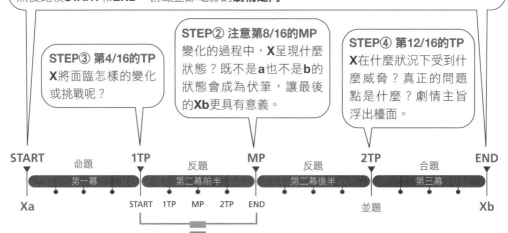

STEP① 分析最初和最後
套用〔Xa→Xb〕的公式，X=主角在什麼地方遇到什麼狀況，用a和b確認會發生什麼變化。然後比較START和END，俯瞰整部電影的**劇情走向**。

STEP③ 第4/16的TP
X將面臨怎樣的變化或挑戰呢？

STEP② 注意第8/16的MP
變化的過程中，X呈現什麼狀態？既不是a也不是b的狀態會成為伏筆，讓最後的**Xb**更具有意義。

STEP④ 第12/16的TP
X在什麼狀況下受到什麼威脅？真正的問題點是什麼？劇情主旨浮出檯面。

START　命題　1TP　反題　MP　反題　2TP　合題　END
第一幕　　第二幕前半　　第二幕後半　　第三幕
Xa　　START 1TP MP 2TP END　　並題　　Xb

●進一步細分化做分析

只要按照**START～END**的五個轉折點大致就可以一目瞭然，這時也可以把四大幕，都比照整體再細分出五個轉折點做分析。找出每一幕的〔**Xa→Xb**〕，將更加深入掌握劇情走向。

‧第一幕：**X**從這部電影的**命題**該如何展開旅程。
‧第二幕前半：全新的挑戰，如何面對**反題**來襲。
‧第二幕後半：這個挑戰的癥結點，什麼問題浮出檯面。
‧第三幕：真正的敵人。經歷**命題**和**反題**之後的**合題**，什麼是真正的解決之道？

⊕ more!

我在網站上放了「電影分析表」，歡迎下載使用（參閱TAKE56）。還有另一種表格是填入時間之後，可以自動幫忙分割成16段。

※本書監修者的網站「映画制作の教科書シリーズ」http://filmmakebook.minatokan.com

POINT

試著分析自己覺得很好看的電影吧。將電影依時間分段,藉由分析習得製造精彩看點的訣竅。古典的作品之中,某些被遺忘的技法,有時也能找出創新的提示。

訣竅B

如烹飪一般,找出創作者的習慣

●烹飪手法的特徵是?

電影是將複雜難懂的真實世界,用簡單易懂的方式,重新詮釋給觀眾。這道理就如同廚師把料理生鮮食材,烹煮成美味易消化的菜色。因此分析每位創作者處理素材的特徵,就能看出製造**變化和轉折**的訣竅,很值得思考。

```
●電影手法是一再重複?
人很容易膩,也因此愛追求
流行。某些技法變得老套,
不見得是不好,可能是大家
都看膩了。當那些老套技法
被淡忘之後,會再被新一代
的創作者挖掘出來而復活。
不僅看起來很新鮮,還會再
度流行。其實電影技法就是
這樣不斷循環再利用。
```

訣竅C

提示就在古典之中

●觀賞被遺忘的老片

現在讓人感覺很老套的手法,其實是太有效果,被大量運用,造成觀眾看膩而已。所以可趁眾人都遺忘之後讓它死灰復燃。建議可以先把流行的新片擺一旁,去分析現在觀眾不會主動去接觸的老片,看看古典的架構有沒有辦法處理得很新穎。下一個打動觀眾的好點子,說不定就藏在**「被遺忘的美好」**當中。

$$x_a \curvearrowright \to x_b$$

 +more!

高達、喬治・盧卡斯、庵野秀明、昆汀・塔倫提諾等,這些被稱為創新派的導演,其實很多都是深度影癡。他們熟知那些古典作品中被淡忘的技巧,所以在觀眾眼中看起來很新鮮。

TAKE

06

寫劇本前
先梳理出故事的骨幹

1
拍出好電影的訣竅

訣竅Ⓐ

著手寫出「劇情表」（參閱 TAKE57）

●總之動手最重要

故事不動手寫出來就不會有新的靈感。先不管完成度夠不夠，內容好不好，先把腦中的想法用文字書寫下來，有助於釐清沒注意到的盲點或意外的優點。

●從決定好的部分開始寫

重要的大點寫在左邊，小細節寫在右側空白處。先在左側列出已經決定好的事項，不用全部都想好才寫。

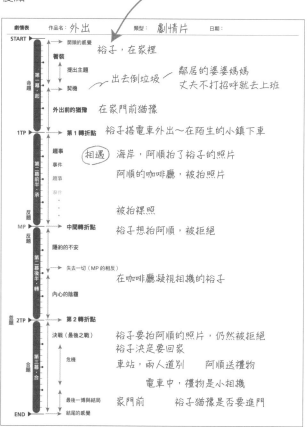

●利於分析的便利武器「劇情表」

主角是**X**，其變化是〔a→b〕，大幅度的轉折有〔**1TP**、**MP**、**2TP**〕，只要梳理出這幾點就能找出劇本當下的盲點，以及修改的方向。

●狂想也行得通

假設只寫下了最後的部分，可以想像完全相反的狀況去寫開頭。然後在**MP**發生怎樣的變化，其實可以先胡亂寫一通。如此一來，跟引發變化動機有關的**TP**就會出現。接著，讓真正的問題明朗化的**2TP**也就不難寫了。細節部分在滿溢之前，要修改幾次都可以，在反覆推敲之間，完整的故事就會漸漸成形。

⊕more!

這張範例劇情表是參考《先讓英雄救貓咪：你這輩子唯一需要的電影編劇指南》（布萊克・史奈德著），經過監修者改良之後，在電影拍攝現場實際使用近10年。

※本書監修者的網站「映画制作の教科書シリーズ」http://filmmakebook.minatokan.com

POINT

下筆寫劇本之前，最好先梳理故事的骨幹，所以需要先把梗概寫下來。利用「劇情表」或「起承轉合分格表」，從已經想好的部分開始下筆吧。

訣竅B

用「起承轉合分格表」組織架構（參閱TAKE58）

●整理故事架構的好武器「起承轉合分格表」

看到主角的變化之後，加上適當的**起承轉合**，從頭到尾做一次總整理。在正式開始寫劇本之前，先檢視每一個橋段，可以說是**分場**的暖身。

●從基礎的四格開始

故事整體分成**起承轉合**四大塊，在最左邊的四格簡單寫出**「誰發生了什麼事」**。如果每一橋段能拍成1～3分鐘的影像（劇本約1～3頁），這樣就夠拍出一部片長10分鐘左右的短片了。

●進階分割成長片的規格

接著把骨幹的**起承轉合**，再各自細分出起承轉合。例如，細分出的**「合」**就是骨幹的**「起」**之結果，再推敲出那之前的**「承轉」**就好。只要在最終填出16格，假設每格是1～3分鐘，等於已擬出10～50分鐘左右**中長片**的故事了。相同道理，再拉出第三層的四分格，寫出64格的話，就是一部**長片**的規格。

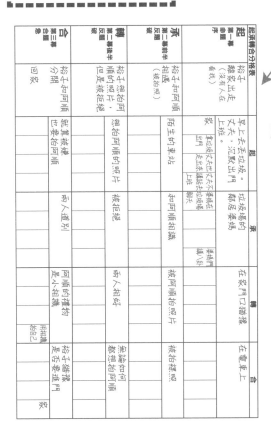

起承轉合分格表

| 起 第一幕 命題 序 | 承 第二幕前半 反覆 擴張 | 轉 第三幕前半 反轉 危機 | 合 第三幕 結局 |

（起 · 承 · 轉 · 合）

> **寫出分格表了嗎？**
>
> 好了 → 翻到TAKE7 開始進行劇本寫作吧！
>
> 還沒 → 翻到TAKE08～11 參考腦力激盪法！

 +more!

如果在填格子時卡關，建議從最後一格（合）開始寫，然後寫出相反的狀況作為最初的那格（起）。如此一來，中間的格子（承和轉）自然會浮現出靈感。

TAKE
07

編劇的鐵則：
只寫鏡頭會拍到的部分

1

拍出好電影的訣竅

訣竅Ⓐ

劇本是電影的設計圖

●劇本封面要寫劇名和作者名稱

↓日本常用的直式劇本（封面）

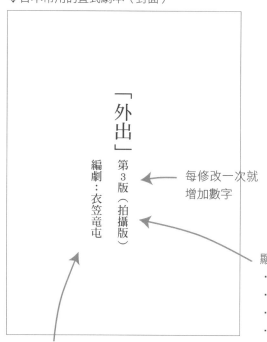

「外出」第3版（拍攝版）

編劇：衣笠竜屯

每修改一次就增加數字

作者名
（有時會多人聯名）

↓歐美常用的橫式劇本

> 3　　家門外的道路　大門前　早上　　　　　3
>
> 　　　　裕子回到家門口。
> 　　　　抬頭看向大門。
> 　　　　站著不動，看著自己家。
>
> 　　　　　　　　裕子
> 　　　　「接著，該怎麼辦呢」
>
> 4　　電車裡　早上　　　　　　　　　　　　4
>
> 　　　　裕子坐在沒有其他乘客的車廂內。

顯示是哪個階段用的劇本
・準備版：試寫的階段
・完成版：劇本完稿
・拍攝版：實際拍攝用
・剪輯版：剪輯專用（較少見）

●不用拘泥於形式

劇本沒有制式的形式，重點是易於閱讀、在現場方便使用。在哪裡（**場景標示**）、誰在做什麼（**畫面說明**）、說了什麼話（**對白**）有寫清楚就好。

●只寫會拍到的部分

劇本和小說不同，**鏡頭無法紀錄的部分就不用寫出來**。不用描述心理狀態，要以描寫視覺和聲音為重心。光看劇本就能想像出影像，需要一定程度的經驗累積。

＋more!

必要的時候，可在封面後面記載主旨、劇情大綱、角色名稱、演員名稱、主創團隊等資訊一覽表。然後把有第一幕的那頁當作第一頁，頁數會比較好懂。

POINT 劇本是給拍攝和剪輯使用的設計圖，所以只需要寫鏡頭會拍到的部分。不用說明情感，只需講述情境，平白直述影像視覺和過程。各場景按照地點和時間做區分。

訣竅B

劇本的內容是由「場景標示、畫面說明、對白」三種要素所構成。

● **每個分場都要有場景標示**

· **場次**

從 1 開始按照順序編號，劇本經過修改之後，被刪掉的場次號碼就此從缺；增加的場次在後面補英文，例如 4A，用 A～Z 標示新場次。

· **地點**

「○○家 客廳（內）」
「○○家 門前道路（外）」如此標示出內外景，好分辨要棚拍還是外景。

· **時間**

白天或晚上，清晨或傍晚，或是其他特定的時間。

● **角色名稱不用寫全名**

只需寫姓氏或名字就好。

● **對白要簡單直白**

口語意外地不好理解，對白的文字盡量寫得直白一點，其他部分用狀況、聲調、動作來補足。

● **畫面說明是純敘述**

說明登場人物的行動和發生的事情。初次登場的角色要寫全名、年齡和性別，如**濱田裕子（37歲女性）**。

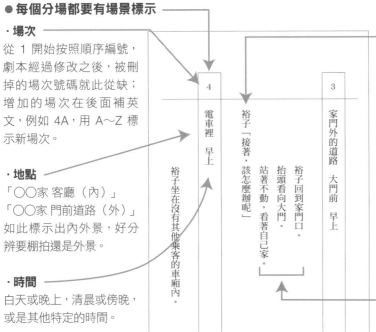

```
        4                    3

      電                  家
      車                  門
      裡                  外
                         的
      早                  道
      上                  路

                         大
                         門
                         前

                         早
                         上

 裕  裕  「      裕    裕
 子  子  接      子    子
 坐  ︱  著      站    回
 在      ，      著    到
 沒      該      不    家
 有      怎      動    門
 其      麼      ，    口
 他      辦      看    。
 乘      呢      著    抬
 客      」      自    頭
 的              己    看
 車              家    向
 廂              。    大
 內                    門
 。                    。
```

— 3 —

● **分成不同場景書寫**

電影的**段落**（事件）是由幾個**橋段**（小事件）所構成。每個橋段都是由數個**場景**（依地點和時間區分的場面）所組成，而場景是由數個**鏡頭**（一個連貫的影像）所完成的。

● **大膽刪除三行對白**

對白要比現實對話有條理，才能清楚易懂。新手寫完一篇對白後，可於各處**大膽地一次刪除三行**，直到通順為止。這麼做可讓整段對白更好懂，不信就試試看吧。

＋more!

製作預算低的案子，紙本的劇本可以四頁印在同一張，有很多省錢的辦法。另外可以使用按照劇本格式編輯的軟體，如O's Editor等。當然要用Word也可以。

TAKE 08
靈感發想法①
與團隊腦力激盪

訣竅Ⓐ

團隊互相分享靈感

● **腦力激盪會議法**

兩人以上集思廣益的方式就是**腦力激盪會議**。先把議題（現狀和想要解決的問題）跟參加者分享，然後進行討論。例如要提出電影的企劃案，就要先分享現有的製作條件，接著在限制內互相丟靈感出來。

RULE① 無所不言
再蠢再狂的意見都說出來看看

RULE② 不忘讚美
不否定任何意見，盡量讚美他人。

> 主角想偷東西

> 不錯啊！讓主角在便利商店順手牽羊

腦力激盪的規則

> 他假裝協助那個邪惡組織，其實真實身分是想要立功的警察！

> 假設他偷東西的那家店是邪惡組織如何？

RULE④ 避免否定
避免直接否定的方式就是繼續延伸並發展成別的方案。

RULE③ 設法延伸
順著別人的意見往下延伸。

＋more!

講到尋找靈感和解決問題的方法，共通之處就是先提出自己也覺得很蠢的意見。通常無意識過濾掉的想法會藏著最有用的解決之道。

● **製作電影中遇到的難題會是珍貴的財產**

製作電影的過程中，一定會發生各種複雜的問題。創作劇本的階段可能會遇到創作者內心的問題，拍攝時又會有外部而來的問題，後製時甚至會經歷前後兩者的問題，每個階段都免不了面臨難題。企劃前製期和上映宣傳期也會有許多問題。不過，**難題就是你的財產**。只要記得相信夥伴，共同度過難關，一定會迎接美好的收穫。

▲
現在位置

POINT
「腦力激盪法」是解決各種課題時，最常用的其中一種靈感發想法。互相肯定能提高士氣，刺激出更多靈感。只要互相遵守規則，就能和夥伴們一起開心合作。

訣竅 **B**

組長負責製造好氣氛

●掀起「腦內旋風」

主持會議的人可稱為**「組長」**，負責提升現場的創意發想。

STEP① 積極反應

對別人提出的意見，積極做出反應。盡量維持笑容。特別是一開始還沒暖場時，要主動給很多反應。

喔喔！好棒！
原來如此！真有趣！

STEP② 深入瞭解

對別人的意見提問，進一步深入瞭解。

那是什麼意思？

再講詳細一點

是這個意思嗎？

會議組長

主角想偷東西！→超商

惡黨組織

立功

其實是警察

STEP③ 書寫記錄

寫下眾人丟出來的意見，這時心智圖（參閱TAKE09）可派上用場。

STEP④ 段落整合

不時為團隊整理現階段的進度。

我講一下目前的進度…

●你就是暴風雨中的船長

擔任船長的人如果生氣或否定別人，船就會失控，沉入大海。在驚滔駭浪之中，更要保持笑容，以及冷靜沉著的態度，傾聽眾人的話，學習讚美別人，這樣一定能度過難關。

⊕ more!

當遇到瓶頸，需要提示的時候，可以想想看「相反的狀況」。從反方向看過來，通常能加深對議題的瞭解，有助於找出解決之道。

TAKE
09

1
拍出好電影的訣竅

靈感發想法②
一人的心智圖

訣竅Ⓐ

在自己的腦中對話

●以圖示跟自己對話

靈感通常來自於對話之中，那只有自己一個人的時候該怎麼辦？這時可以利用心智圖的方法，和自己的潛意識對話。

●只要準備紙筆就好

· 紙張或筆記本：較大的白紙或是薄的方格紙。
· 原子筆或鉛筆：用有顏色的原子筆和彩色鉛筆會比較開心。

STEP② 延伸分枝
從正中間的文字拉出分枝，把想到的東西用單字寫出來。

STEP③ 加上接木
有沒有想到其他東西？可在分枝上外加接木。

STEP④
加快速度
用5～10分鐘內寫完的速度進行。

STEP① 從中間出發
從正中間的題目和出發點開始寫。

STEP⑤ 使用顏色和圖畫
如果卡住了就幫單字上色、加插畫，強化現有的靈感

心智圖內文字：
情人　朋友　戶外　太陽　山　海
主婦　主夫　學生　足不出戶　待業中　出社會
室內　外出的故事　大街上　車　火車　船

●進入自己的潛意識

刻意加快速度，可以在不知不覺當中，發揮自己的潛意識。設定在幾分鐘之內完成，進入讓靈感如湧泉般冒出的**忘我境界**吧。

●約十分鐘就完成創作

首先在中間寫上「**外出的故事**」，分成「**內**」與「**外**」兩條線。細分兩條線的要素，以及連結的手段之後，就會看到「**主婦在某天突然搭上電車，在沒去過的海邊和男人相識於街上**」的故事。畫出這個雛型只需要十分鐘左右。

✚more!

一開始寫就不要停下來是最重要的。如果卡住了，最好去想別處的分枝。總之寫什麼都好，把聯想到的事物都丟出來，一定能連出更多新的分枝。

POINT
「心智圖」是獨自一人也能發想的方法。把想到的東西,用地圖的方式畫出來,而不是用文章。如此一來,可以看到腦中尚未成形的故事全貌,透過與自己的對話,激發出新的靈感。

訣竅❸

規則只有一個!那就是自己開心!

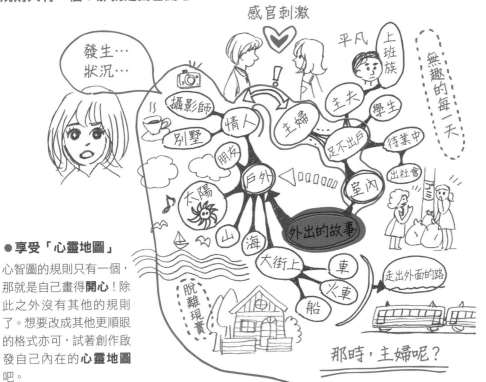

感官刺激
平凡
上班族
無趣的每一天
發生… 狀況…
攝影師
情人
主婦
學生
主夫
別墅
朋友
足不出戶
待業中
戶外
室內
出社會
太陽
外出的故事
山
海
大街上
車
火車
走出外面的路
脫離現實
船
那時,主婦呢?

● 享受「心靈地圖」

心智圖的規則只有一個,那就是自己畫得**開心**!除此之外沒有其他的規則了。想要改成其他更順眼的格式亦可,試著創作啟發自己內在的**心靈地圖**吧。

- - - - - - - - - - - - - - - -

● 試著活用身體感官

市面上有現成的電腦軟體和APP,可輔助畫樹狀的心智圖。不過在習慣操作軟體前,親手握筆的觸感、畫線上色的過程,比較容易讓人進入靈感易於湧現的**「忘我狀態」**。如果中途卡關,也可以藉由不斷塗色的動作,活化腦部運動。

 + more!

心智圖也可以用在即時的會議紀錄上。比起條列式的文字,樹狀圖讓資訊之間的關聯以及重要性更加一目瞭然,也可以找出一些沒注意到的盲點。

TAKE
10

靈感發想法③
利用算命來編劇

1
拍出好電影的訣竅

訣竅Ⓐ

從塔羅牌學解牌

●進入靈感之泉

在無法自覺的深層潛意識之中，也許有很多等待被挖掘的寶藏。平時用於占卜的**塔羅牌**也是腦力激盪的技術之一。記住塔羅牌的原理，等於開拓了靈感發想的幅度。

●塔羅牌的魅力在於圖案

塔羅牌由**表示命運天理之事件的22張大牌**，以及**表示細節的56張小牌**，總共78張牌所構成。小牌分成**權杖／聖杯／寶劍／金幣**的四種花色（各14張，有1到10的**數字牌**以及侍從、騎士、皇后和國王的**人物牌**）。

●解牌的重點是直覺

在洗牌之後列出牌陣，解讀每個位置的圖案，歸納出結果。不要太拘泥於牌面的意義，憑直覺用靈感去說故事，重要的是想辦法歸納出最後的總結。

●最具代表性的「凱爾特十字牌陣」

這是包含綜合元素的牌陣，以此掌握心理的走向，就能引導至結果。

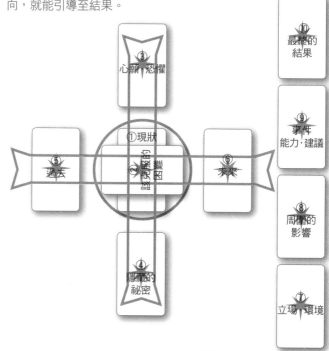

③心願・恐懼

⑩最終的結果

⑨事件能力・建議

①現狀

⑤過去

②該克服的困難

⑥未來

⑧周圍的影響

④隱藏的祕密

⑦立場・環境

●解讀「潛意識」

塔羅牌的本質是分析牌面圖案的**「讀解能力」**。你腦中有許多連自己都沒有注意到的靈感，解牌是挖掘出那些靈感的手法，對編寫故事大有幫助。

✚more!

市面上販售多種塔羅牌，初學者建議挑選附介紹解牌技巧等事項的說明書及所有道具都到位的套裝組合。

※參考文獻…《4大塔羅牌解事典 認識78張牌的一切》（暫譯）吉田Luna、片岡Reiko著

POINT 開發自己的潛意識，產出更多獨特的靈感。有種解牌技巧可用於此，那就是有效用於學習創作的教材「塔羅牌」。

訣竅❸
用少少幾張牌排出掌握大方向的牌陣

● 只用大牌排出粗略架構

在此介紹只用三張牌拼出故事結構的實例。

STEP①決定題目
例如「角色的走向」。

STEP②洗牌
什麼都不想，單純洗牌。

STEP③排出牌陣
抽出三張牌，排好牌陣。逆位的卡片可以解讀為影響力變弱或反面的意思（①過去〔IV皇帝／逆〕就是權威→孤獨）。

STEP④解牌
從圖案挖掘出牌面的意思。如果太難可以參考解牌書。
① **過去**…遇到某個難關（因為太聰明？）
② **現在**…過著不自律且自甘墮落的生活。
③ **未來**…失去某些事物之後，轉而重生（將覺悟解釋為謙虛）

①過去
〔IV皇帝／逆〕

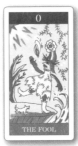
②現在
〔0愚人〕

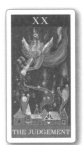
③未來
〔XX審判〕

STEP⑤運用在故事創作上

假設主角X的故事是警匪片，將這個簡單的概念加上各種設定和情節。不管是麵包店或魔法師皆可，創作就是要天馬行空任意想像。
↓

例：高傲的刑警裕也鎖定了某個嫌犯，那個人卻提出偽證獲判無罪，裕也無法接受、憤而辭職。裕也轉行去當私家偵探，工作內容充實愉快，但總覺得少了什麼。某一天，當年的嫌犯找上門報仇，殺害裕也的女朋友。裕也和嫌犯正面對決、節節緊逼；裕也壓抑住親手殺了他的衝動，把他交給警察。他決定今後要將自己的能力用在讓死去的女朋友開心的事上，因此成為一名家喻戶曉的偵探。

0 愚　人：夢想、愚行、自由	XI 正義：公平、秩序、擔當		
I 魔術師：創造、手腕、外交	XII 吊人：試煉、奉獻、直覺		
II 女祭司：潔癖、神祕、智慧	XIII 死神：結束、變異、昇華		
III 皇　后：豐沃、母性、繁榮	XIV 節制：淨化、中庸、自然		
IV 皇　帝：權威、父權、自律	XV 惡魔：執著、慾望、墮落		
V 教　皇：傳達、儀式、臣服	XVI 塔：破壞、災難、突變		
VI 戀　人：選擇、愛美、年輕	XVII 星星：希望、理想、靈感		
VII 戰　車：前進、挑戰、勝利	XVIII 月亮：不安、徬徨、夢幻		
VIII 力　量：勇氣、意識、克服	XIX 太陽：成功、生命、大膽		
IX 隱　士：真理、深思、內省	XX 審判：復活、判決、覺悟		
X 命運之輪：幸運、轉機、因果	XXI 世界：完成、統合、圓滿		

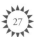

+ more!

左側的關鍵字列表僅供參考，卡上的圖案比文字更容易聯想、獲得靈感。習慣之後可加上以人物為主的小牌，設定登場人物的角色性格。

※參考吉田Luna、片岡Reiko原創的「愛與光的塔羅牌」（暫譯，原名為「ラブアンドライトタロット」）
http://a-nicola.shop-pro.jp

TAKE
11

靈感發想法④
排列卡片找規則

訣竅Ⓐ

用 KJ 法從片段找出靈感

●從分類來發現

KJ法是出自川喜田二郎著作的《發想法－創造性開發必備》（暫譯），原本是田野調查中的資料分類法。

〔準備〕
・字彙卡片（便條紙）
・大張的紙或白板

〔做法〕
STEP① 決定題目
設定主角「裕也」的角色。

STEP② 寫卡片
在每張卡片上寫一個關鍵字，越多越好。

STEP③ 分類別
攤開所有的卡片，把相關的卡片分到同一類，決定類別的名稱。若想到新的單字或相關的要素可隨時增加。

STEP④ 圖示化
把每張卡片和類別之間的關聯性，以線條或箭頭圖示化。

STEP⑤ 敘事化
把完成的關係圖寫成文章，整理出大致上的脈絡。

※無論如何都無法分類的卡片，可以自成一區也沒關係。

●占卜是靈感的寶庫
占卜用的《易經》也可作為開發靈感的工具，此外，還有隨機翻頁看運勢的算命書也能派上用場。（《帶來幸福的塔羅牌著色本 神祕與療癒的美術》〔暫譯，原書名為「幸せに導くタロットぬり絵 神秘と癒しのアートワーク」〕吉田Luna、片岡Reiko著）

⊕more!

看不出卡片之間的關聯性，反而是一個好機會。硬掰出有關的字眼，可以刺激出很有用的靈感。KJ法就是一種先畫線找重點，事後再賦予其意義的手法。

POINT 解牌有許多種類，如果學會塔羅牌進而應用，也許能發明出原創的牌法。重點是排列出隨機抽選的單字或圖案，逼自己找出關聯性或意思。

訣竅B

用劇情卡創作故事

●專用於寫故事的卡片

劇情卡技法出自大塚英志著作的《故事體操～六堂寫出暢銷小說的課程》（暫譯）。

〔準備〕

準備24張卡片，把以下的單字各寫在一張卡片上。

智慧	生命	信任	勇氣
慈愛	秩序	誠信	創造
嚴格	治癒	理性	節制
協調	結合	庇護	清純
善良	解放	變化	幸運
意志	誓言	寬容	官方

〔做法〕

STEP①決定題目
STEP②洗牌
STEP③排出牌陣

抽牌之後，按照①到⑥的順序排列。逆位牌也有解讀的方式。（例：智慧→缺乏知識）

③主角的過去

①主角的近況

②主角不遠的未來

④支援者

⑤敵對者

⑥結局（目的）

STEP④解牌

④支援者是和主角同一陣營的人，⑤敵對者是主角的敵人。這不一定是人物，盡可能擴大解讀單字的意義。相似詞辭典可以派上用場。

STEP⑤記錄下內容

想出來的內容，假設要解給別人聽，寫成文字記錄下來（可以畫成**TAKE09的心智圖**），整理成完整的故事。

●竜屯（本書監修者）的祕技！

〔準備〕從字典或雜誌中隨意選出一些字彙（可試著閉眼睛用手指），寫在約30張名片大小的紙片上。

〔做法〕

①決定題目（要寫故事劇情還是人物設計？）
②把卡片翻到反面洗牌。
③仿照塔羅牌或劇情卡的做法，抽選出卡片後排出陣形。
④找出卡片之間的關聯性，拼湊出其中的意義，試著和別人分享，或是寫下來，讓內容得以成形。

⊕ more!

左邊的獨門祕技是在製作電玩遊戲時，必須在短時間內編寫出大量故事，因而推敲研究出來的方法。第二次之後可以把不好用的卡片抽掉，加入新的單字，讓這套腦力激盪工具越來越實用。

TAKE 12

你和觀眾和角色的距離
感動來自深層的共鳴

訣竅Ⓐ

感動是來自觀眾對片中人物產生共鳴

●電影會出現「魔幻時刻」

你是否在看電影時曾有過「這部片根本是為我而拍！」的感覺？那是因為身為觀眾的你正對片中人物產生共鳴，把自己代入他的思緒當中。拍電影、演電影和看電影的人合而為一，這就是電影的**「魔幻時刻」**。

●魔幻時刻需要醞釀

角色的某些行為在片中的其他人眼裡可能很奇怪，但只要創作者、角色和觀眾之間有共識就能成立。這靠的是電影情節的鋪成，醞釀出對角色共鳴的狀態。

●魔幻時刻發生的當下「別傳達任何事」

魔幻時刻不需要補足額外的言語。在最感人肺腑的狀態，不要講任何事會更有效果。因為**「實際上看到」**和**「彷彿有看到」**是不同的，可以試著把劇本、演技、構圖和音樂都**放空**看看。不過在那之前要充分鋪陳，誘導觀眾的想像力。開放想像空間會帶來更大的感動。

➕more!

強迫別人接受自己的想法會造成反效果，這點在影像作品上也是一樣。想要觀眾共鳴的話，不要用語言說明，要引導觀眾自己發現。

POINT 當你、觀眾和片中角色合為一體，會產生「感動」的魔幻時刻。要製造這個效果，必須減少說明，開放給觀眾想像的空間。學會看清本質，努力切中要點。

訣竅 B

省略是最強的武器

● 省略可以製造想像空間

電影可以省略說明。例如光是「**女生離開座位，女生在男生的房間裡說話**」就可以知道女生有事去找男生。中間是如何移動的，這部分交由觀眾想像就好。省略瑣細的說明可以讓觀眾了解，這段的重點是「登門造訪」這件事；如果找上門之前的掙扎是重點，可以更動刪減的部分，給觀眾看「**女生盯著名片猶豫不決**」之類的畫面。

● 交由觀眾自由發揮想像

有時你會限於自己的理解範圍，寫不出一些橋段。這時可以先脫離主角的立場，從客觀的角度重新檢視。利用只拍出變化前後的省略法，中間的過程交由觀眾去想像，也是一種解套的方式。

●「不懂」的部分就刪掉

在劇本或剪輯或試片時，有時會遇到別人說「**看不懂**」的情況。不過千萬不要因此加上說明，別人看不懂的原因有很多，經常是不必要的資訊太干擾，害重要的訊息無法留下印象。這時只要用減法重新整理脈絡，去蕪存菁之後，故事通常會好懂很多。

+ more!

當別人給意見指教，記得傾耳聆聽，寫在筆記本上。不過在想清楚問題的本質之前，先不要輕易修改。只要理解問題出在哪裡，一定能找出更簡單更有效的改善方式。

TAKE 13 不得不面對！拍一部片要花多少金錢和時間？

訣竅Ⓐ

預算的重點不是多寡，而是能掌握到多少細節

●預算的重點在於項目編列

就算使用同一個劇本，幾個朋友合作用手機拍攝、剪輯就幾乎不用花錢，但是找來工作人員和演員又租借專業器材就需要一筆不小的費用了。預算的重點不是金額的多寡，而是懂得規劃把錢花在哪些刀口上，哪些部分可以節省。設定預算也是一種**編導**能力。

●避開大筆的統一報帳

假設是小成本的電影，直接會產生的支出項目，可參照右邊的列表。別因為劇組互相熟識就一口答應會負擔交通和伙食費，應該按照**拍攝日數**及**人數**編列出預算，不然很容易發生到後半段錢不夠用的狀況。

項目	說明
器材費	是要租借器材？或借用誰的私人器材？酬謝的紅包金額也要事先編列。攝影機、腳架、燈光器材（燈、燈架、打光版）、錄音器材…等。
後製費	剪輯用的電腦、硬碟、剪輯軟體、錄音器材、混音的軟體、廣發試看用的光碟片…等。
美術費	大道具、小道具、服裝…等等。先決定要租用、買斷，還是借用別人的私人物品。
人事費	工作人員和演員的酬勞（有時可能是無酬）。伙食費和交通費也要列入計算。
外景地相關費用	拍攝場地的租借費。公園等公共設施需向管理單位事先確認，友人的私有地也要準備紅包。
其他雜支	飲料和零食，ＯＫ繃或殺蟲劑、養生膠帶或封箱膠帶、軍用手套、擋光黑紙…等各種消耗品。還有劇本和通告表的影印費…等。

●一開始就談清楚由誰負擔費用

由個人自掏腰包？相關人員合資製作？找企業贊助或利用群眾募資？投政府補助案爭取更多預算？先想好回收成本的方法，以及營利時的分紅方式，比較不會引發金錢上的糾紛。

➕more!

收入來源也要事先考慮。如果會舉辦公開的首映會，相關人士的朋友也會來支持，如果是辦在正規的戲院，時間又不錯的話，相信入場來賓會願意付票錢相挺的。

POINT 金錢與時間是製作電影不可或缺的兩大要素。在金錢方面,掌握預算的編列比金額的多寡更重要;至於時間方面,需要建立日程表,遵守死線往前進。

訣竅❸

決定死線可促使電影完成

● 壓日期之後就開始動作

製作電影需要先建立日程表,透過決定死線的日期,讓目標變得具體化,團體即可開始動作。如果不先壓好日期,最慘的狀況就是進行到一半碰壁中斷。

總而言之
先壓日期再說
之後總有辦法

● 製作電影的四大階段

先設定好每個階段起始和結束的日期,若有延遲的狀況,馬上跟全體劇組報告。

STEP① 前製
創作腳本和籌備拍攝。

STEP② 拍攝
需要調度工作人員和演員的時間。

STEP③ 後製
剪輯、混音…等完片的作業。

完成

STEP④ 發行上映
放映完成的作品。

看的　　拍的
一分鐘＜一天

● 影片1分鐘至少需要拍1天

假設是初次拍攝一部10分鐘約5場戲的短片,預計會花到的時間如下:

・創作劇本:1週～2個月
・準備作業:1～2週
・正式拍攝:約3～5天
・後製期間:1～2個月

最好先有心理準備,製作1分鐘的影像及音效,至少需要1天以上的時間。

● 最好是從後面倒算回來

建立日程表時,可以先從內部試片或首映會的日期開始決定,然後倒著往前拉出相關日期。把上映前的製作過程分為:前製、拍攝、後製,分別定下每個階段起始和結束的日期。

起始日?

倒算
電影首映會

 ⊕ more!

很不可思議地,有壓死線的作品,品質通常會比較好。負責統籌的人要向各組工作人員明確表示工作程序,若有延遲的狀況,立刻思考該如何調整。

TAKE

14

列出前置準備的三大要點

1

拍出好電影的訣竅

訣竅Ⓐ

千萬別忘記拍攝現場必備的三個東西

●不安感要靠確認來撫平

開鏡日期逼近，任誰都會感到不安。這時仔細檢查必備的項目，確保**演員、場地和器材**都到位就不用怕，其他問題總有辦法解決的。

③攝影機

也就是攝影用的器材。如果需要收音就要附麥克風，要打光就需要燈光器材和電源。

□必要的器材在開拍前都備齊了嗎？

□操作器材的人都找好了嗎？

▼缺器材的狀況

・花錢購買。

・向店家租用。

・跟熟人借用。

・找有器材的人擔任攝影師。

①演員

就算你自己身兼演員和工作人員也行，總之鏡頭前面需要有表演者。

□演員・被攝者是誰？是否有沒安排到演員的角色？

□集合時間場地都通知了嗎？

□服裝和小道具等細節都安排好了嗎？

▼缺演員的狀況

・在網路留言板或社群網站上公開募集。

・找熟人幫忙。

・在特殊領域的社團中徵人。

・聯絡在其他影片中看過的演員的經紀窗口。

・透過藝人名冊或演員經紀公司找人。

②場地

在私有地或公共設施等地點。

□在哪裡拍攝？

□確認天氣和當天有無預定的活動。

□使用場地都申請好了嗎？

□若因天候或其他原因影響無法拍攝，有無替補方案？

▼缺場地的狀況

・透過場勘（場地勘景）先找好。

・諮詢當地的協拍中心。

・上網搜尋可提供拍攝的場地或攝影棚（公有／私人）。

・找熟人幫忙。

・在社群網站上求救。

➕more!

如果在前製或拍攝期間出事，必須暫停拍攝，記得重新檢視必備項目的列表。只要想出處理不足之處的方法，一定可以繼續進行拍攝。

POINT

人、地、器材，有這三項要素就能拍片。前製準備期只要備齊這些就好。劇組利用社群網站建立專用的聯絡網，就不怕有事找不到人。

訣竅 B

專用的聯絡網可穩定團隊

●設定劇組專用的聯絡網

開始拍片之後，有許多狀況必須立刻聯絡溝通。利用群組信件、社群網站或工作管理APP等方式建立小團體，確保順暢有效率的聯絡管道吧。

●線上的資源共享可減少互相的負擔

活用網路平台，資訊同時與所有人共享，緊急聯絡能及時傳達，也能縮短對應的時間，大幅減少負責人的負擔和工時。

●不要以某個人為中心

如果訊息沒有即時共享，容易造成負責人的負擔過大。

●沒有不會出問題的拍戲現場

・安排有誤，攝影機沒到位！
・重要的角色沒出現！
・搞錯服裝不連戲！
・拍到一半下大雨！
・附近在辦活動，吵到無法現場收音！
・被奇怪的路人干擾！
・不小心闖入別人的私有地！

拍戲常見的問題

＋more!

有夥伴的好處就是可以互相確認提醒，不要獨自一個人攬下全部責任，越多人、越多眼睛一起檢查，可以減少很多疏失。

TAKE ⑮

順暢的拍攝現場
需要聆聽和分享目的

訣竅Ⓐ

掌握職責，尋找雙贏的人才

監製　推動電影完成的人，是主宰者也是製作團隊的最高負責人。

導演　讓電影拍得好看的人。執導電影的最高負責人。
助導：在導演組擔任導演的助手，也做打雜。

編劇　寫劇本的人。先有企劃案的時候，編劇要跟監製和導演進行討論之後才開始創作。有時候第一版和最終版的劇本不見得是同一名編劇。

製片　支撐拍攝執行的人，分成現場組和文書組。

攝影　決定電影的視覺、構圖以及操作攝影機的人。攝影指導（DOP）、操作攝影機和腳架的攝大助、操作跟焦器的跟焦師、操作機器手臂和搬動軌道的師傅、負責整理電池和電線的助手…等。有時燈光組不成一組，而是以「燈光師」的職位編制在攝影組當中。

收音　在現場收音的人。後製混音的人和現場操作麥克風、收音器材的人會不同。

剪輯　剪輯影像的人。有時調整顏色和亮度的調光師是不同人。

音效　剪輯的時候，彙整現場同步收音的素材、額外收錄的聲音素材、特別錄製的音效（SE）以及配樂，有時會在錄音室錄製事後的配音。

音樂　創作電影配樂的人。歌舞場面有時候會在拍攝前就先錄製好。

演員　在攝影機前面表演的人。角色最終是由演員形塑而出。

發行　負責上映和發行的人。處理排片、上映、線上播出、宣傳和影評口碑等事宜，把作品讓觀眾看到，其實是相當重要的職務。

● 尋找團隊需要兩情相悅

拍片需要的專業人士很多，有些人會為了累積經驗無酬幫忙。如果你想把作品登記在IMDb（網路電影資料庫：電影從業人員的線上資料庫）上，可以考慮找有世界知名度的人。你能提供的條件和對方想要的東西，組織團隊就是兩者必須契合。

● 活用網路及試片會

用社群網站徵才很方便，最好能在一開始就明示需要的技能和條件。另外，也可以積極參加有映後座談的首映會或電影人的社團，從平常就開始累積人脈。

➕ more!

跟在導演身邊的助手是助導，第一助導是負責安排拍攝行程表；第二助導是負責指揮拍攝現場、和演員溝通進度；第三助導是負責打板和傳達事情等事情。

POINT　製作電影需要各種專業人士，找來能夠互利互惠的夥伴，組織工作較率高的優質團隊吧。想要提升拍攝的環境，最重要的是製造互相理解、可自由提議的氣氛。

訣竅B

傾聽和提案式的指示會讓團隊更好

●演員心中的「壞導演」

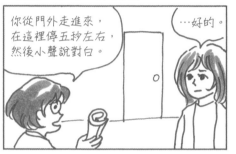

不說明指示的原因，讓演員不知所措。

「好導演」

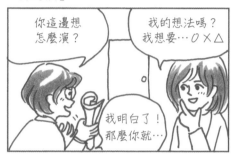

表達自己的想法，也聽對方的意見，提高演員的參與度。

●攝影師心中的「壞導演」

不解釋原因，造成攝影師無所適從。

「好導演」

提出自己的想法，也讓攝影師發揮實力。

●先聆聽，表達目的，當個溫柔的獨裁者

如果監製和導演是不懂得聆聽他人意見的獨裁者，目的無法共享，好提議也就不會出現，最後只會拍出很表面的作品。所以上位者不只是要做出指示，也要解釋背後的目的，以建議的方式提出。如此一來，熟悉該領域的專業人士也會提出自己的意見，讓現場的溝通更加活化。聆聽並理解對方的意見，結合自己的想法，衍生出更好的靈感。這種決定會使大家信服，不過握有決定權的終究還是導演，所以可以說是溫柔的獨裁者。

＋more!

負責指示方向（Direction）的人就是導演（Director）。導演可以不用是能力最強的人，導演只要理解每個職位的工作，把職權交給專業的人，做出恰當的調整和安排。

TAKE
(16)

認識拍片器材：
增加藝術的可能性

訣竅Ⓐ

認識各種必備的電影器材

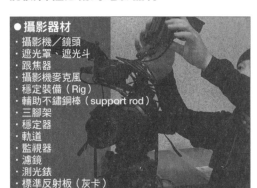

● 攝影器材
· 攝影機／鏡頭
· 遮光罩、遮光斗
· 跟焦器
· 攝影機麥克風
· 穩定裝備（Rig）
· 輔助不鏽鋼棒（support rod）
· 三腳架
· 穩定器
· 軌道
· 監視器
· 濾鏡
· 測光錶
· 標準反射板（灰卡）

● 收音器材
· 麥克風
· 槍型麥克風
· 麥克風桿
· 毛套
· 防風罩
· 卡農線
· 貼身麥克風
· 無線型麥克風
· 錄音機
· 立體聲混音機
· 監視器用耳機

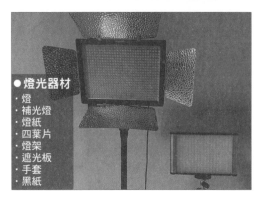

● 燈光器材
· 燈
· 補光燈
· 燈紙
· 四葉片
· 燈架
· 遮光板
· 手套
· 黑紙

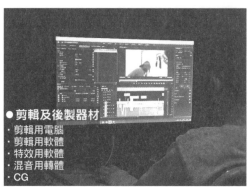

● 剪輯及後製器材
· 剪輯用電腦
· 剪輯用軟體
· 特效用軟體
· 混音用轉體
· CG

● 找器材的時候，要以目的來選擇拍攝手段

考慮到使用頻率和維修難度，經常會選擇用租借的就好。借用
朋友和工作人員個人持有的器材也是聰明的方法之一，但是要
借一陣子的話，必須先想好怎麼感謝對方以及故障損壞時的責
任歸屬。如果要直接購買器材，不能只顧著一網打盡，要先做
好功課才能做出正確的選擇。網購、線上拍賣或二手商店也可
以列入選項，因為最新的不一定是最好的，一味追求性能是忽
視風格的作法。

➕ more!

購買器材的方向，分成量
販店可以買到的民生用
品，和專門器材行才會進
的專業器材（日本主要的
網路商店有：SYSTEM5、
Fujiya Avic、VIDEO近畿、
SOUND HOUSE）等等。

POINT

現在這個時代用智慧型手機也能拍攝電影。不過多認識一些器材可以針對預算和理想的構圖做出更適切的判斷。器材的選擇也會構成你的創作風格。

訣竅 B

根據理想的視覺效果去選擇攝影機

智慧型手機	最輕且最小，靈活運用度高，可以架設在車內捕捉各種角度的畫面。
一般數位攝影機	家庭用。許多人會用在運動會，因此望遠功能較強。（電影用的則較注重廣角功能）
專用數位攝影機（採訪用）	用於拍攝新聞採訪畫面。功能重於在短時間內拍下鮮明的畫面。幾乎都會使用變焦鏡頭，有些鏡頭可更換，有些則是固定的。
專業數位攝影機（電影用）	用於拍攝電影或電視劇。大多數的畫面還會進行後製才使用。有時會使用定焦鏡頭。有些鏡頭是內藏式，不可更換。
數位單眼相機	拍照用。鏡頭是可更換式的。內建的攝影功能可拍出接近以前 35mm 膠捲電影的影像。各家公司都致力於加強影片攝錄的功能。
無反單眼相機	省略了光學反射鏡式觀景窗（預覽用的視窗）的拍照用單眼相機。還有專門用於拍攝影片的機型。
小型數位相機	高級的機型之中，有些亦可用於拍攝影片。鏡頭無法自由更換。
動作型攝影機	機身輕巧、備有廣角鏡頭，可架設在身體或交通工具上的攝影機。拍攝時無法同時確認影像，因此很難全片只用這種機型進行拍攝。
空拍機	架設有全角攝影機的無人直升機。操作不易，需要專業訓練。無法單純用空拍機拍出一整部電影。
穩定器	用紅外線和馬達消除攝影機晃動的機器。也有可以在上面裝小型攝影機的類型。

● 關於攝影的規格

電影用的攝影規格大多是24p（每秒24格）。攝影機必須使用能對應「**p」規格的機器。如果「60i」這種有 i 的規格就是類比、錄影帶適用的形式。除非想追求接近錄影帶的視覺效果，不然不適用於普通的影片。

● 導演的堅持會反映在攝影機上

內田吐夢在《飢餓海峽》為了表現出虛無感，刻意使用解析度較低的16mm攝影機進行拍攝；大衛・連在《阿拉伯的勞倫斯》用巨大的70mm攝影機拍出沙漠的壯闊風景；深作欣二在《無仁義之戰》用小型手持攝影機加上變焦鏡頭，直闖龍門深入動作場面之中。

＋ more!

攝影機也會進化，行進中不會晃動的電子穩定器、或者用電腦控制並複製動作的攝影機、潛水用攝影機和狹縫掃描攝影機…等，有各種特殊的機型可選擇。

TAKE
17

依畫面決定
攝影機和鏡頭和三腳架

1

製作有趣電影的技巧

訣竅Ⓐ

從選擇鏡頭來開始使用攝影機

●**攝影機本體部分**

●**觀景窗**

●**攝影機麥克風**
裝在攝影機上的小型麥克風。

●**光圈**
調整鏡頭的亮度。

●**變焦環**
手動調整拍攝到的範圍。

●**定焦環**
手動對準焦距。

●**遮光罩**
防止鏡頭內有光線的亂射現象。

●**鏡頭部分**

●**外接麥克風端子**
連結槍型麥克風等外接線的端子。

●**卡農接頭**
使用外接麥克風時有防護套（降低雜音）的接線。長度從30公分左右～10、20公尺都有。

●**定焦鏡頭**
廣角／拍到的範圍較廣。

標準／接近人類的視覺範圍。

望遠／拍到的範圍較窄，像在看遠方。

●**變焦鏡頭**
在攝影中能拉遠拉近、調整範圍。

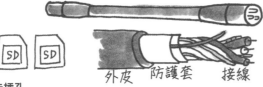

SD　SD

外皮　防護套　接線

●**SD卡插孔**
記錄影像的記憶卡插孔。有的可以同時插兩張，紀錄特寫畫面；也有一張容量滿了就自動換第二張的機型。

●**監看螢幕**
顯示各種數據和資訊。

●**想上手就要習慣**

攝影器材中最重要的就是攝影機。高性能的攝影機能夠拍到的影像幅度很廣，在操作上並非輕易即可上手。一定要在事前閱讀說明書，進行多次試拍，不要到拍攝現場才第一次碰機器。

●**從選擇鏡頭開始**

一顆好的鏡頭勝過一台好的攝影機。用後製處理影像會耗費龐大的成本，所以用好鏡頭拍出接近理想的視覺很重要。而且現在是數位化的時代，攝影機改良的速度日新月異，反觀鏡頭買一次就能用很久。

+ more!

初學者不要急著操作變焦鏡頭，先從定焦鏡頭開始比較好，較容易抓好被攝體和攝影機之間的位置和距離。定焦鏡頭在光學上的構造也比較簡單，容易拍出簡而美的畫面。

POINT 攝影師是拍攝現場的主將。記住攝影機、鏡頭和三腳架的用途，理解攝影師打算拍怎樣的構圖，可以鞏固影像和表演之間的連結性。

訣竅Ⓑ

三腳架是支撐攝影的地基

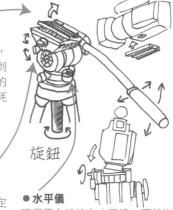

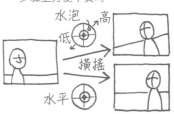

旋鈕

● 三腳架整體圖示

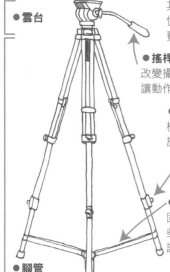

● 雲台

● 腳管
調整攝影機的高度。

● 快拆板
攝影機的重心去配合三腳架的中心，不熟悉的話在操作上有難度。拆換到其他腳架或滑軌時，使用相同規格的快拆板會方便很多，調整器材意外耗費時間，需要多注意。

● 搖桿
改變攝影機的方向，用搖桿操作讓動作更順暢。

● 水平鎖定旋鈕
橫搖（pan）與直搖（tilt）用的固定旋鈕，要注意不能太鬆也不能太緊。

● 腳管旋鈕
可以調節高度並固定住。

● 固定座
固定腳管間距，避免鬆動過開。有些款式的固定座是在最下面，有些調整成低角度時能手動拆掉。

● 水平儀
確保雲台維持在水平線。不然旋轉的時候容易偏離水平。這是拍攝影像用的攝影機三腳架專有的功能。目視雲台的水平儀為準，調整旋鈕，在水平線鎖緊即可，步驟上方便不費時。

水泡　高
低
橫搖
水平

● 石突
張開腳管時防滑的東西，搬運時可以摺起來。石突有釘狀的，也有能換成橡膠型的款式。

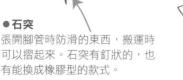

┌─────────────────┐
● **三腳架是拍攝影像的關鍵**

使用好的三腳架，影像的穩定度和流暢度帶你上天堂。三腳架容易被視為輔助用的器材，但是就如同它的外觀，其實是支撐影像的重要關鍵。
└─────────────────┘

● 調整腳架的高度
沒人幫忙的時候，可以先決定其中一支的長度，鎖死之後以那支為準去調整其他幾支。如果有其他幫手，最好先有一個人把攝影機拿到理想的高度，讓助手們配合著去調整腳架的高度。

more!

決定好要微調的段落，其他的段落都固定在最長或最短，比較容易保持在水平不動。順帶一提，木下惠介在《純情卡門》刻意讓水平偏掉，製造出令人印象深刻的畫面。

TAKE
18

使用燈光器材
打造出影像的氛圍

訣竅Ⓐ

認識燈，控制光

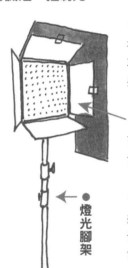

●
燈光腳架

●**LED燈**

有些是電池供電，不需要找插頭；有些能控制色溫。

●**擋光板**

可擋住溢出去的光線，有時會加上黑紙，再隔一層。

●**柔光紙**

柔光紙的功能是讓光線變得柔和一點，也能以描圖紙或塑膠袋等代替。沒套緊會有細碎雜音，記得用膠帶黏好。

●**創造出場地和時間**

燈光不只是讓場地變亮。利用適當的光線，可以調節出場地、時間及美感。燈光是製造那些效果的道具。

●**燈紙（色溫紙）**

夾在燈前，改變色調，有時亦能調節色溫。由於改變色調的原理是排除不需要的顏色，所以一定會變暗。燈光專用品牌以**LEE Filters**等最有名。

●**硬光與軟光**

從光源直射過去，明暗反差分明的就是**「硬光」**。先穿過柔光紙，利用散射分散光線的方向，使明暗層次較模糊的是**「軟光」**。也可以用反光板把光線反射到天花板、地板或牆壁上，讓光線顯得更加柔和。

 ⓧ more!

「色溫」是指物質遇熱時，呈現出的光線顏色。以絕對溫度K為單位。改變色溫就能調整與其他光線的平衡。通常太陽光是5500K，家用電燈泡是2800K左右。

POINT 有如插畫般的輪廓線條，在現實世界中不存在。物體形狀取決於光線反射的方式，因此可以靠各種打光技巧或妥善利用反光板，來控制光影的位置。

訣竅B

太陽光下要活用反光板

● 利用反光板調整影子

大晴天的自然光下，影子非常明顯，這時要用反光板把影子弄淡。不同的反射角度和距離，能做出不同的感覺和光質強度。

● 隨時確認光線的方向

太陽光的位置及角度變換的速度很快，如果看不太出來效果了，最好拆掉重打一次。負責反光板的人需要隨時盯著光線反射的方向。

● 反光板的尺寸

小張的反射面積較小，大張的不容易駕馭。如果是為一個人的臉部打光，60到150公分左右的最方便。

還可以刻意做出影子

● 板面的顏色做出反射變化

「白色板」是軟光和弱反射，「銀色板」是硬光和強反射。有時會以鏡子反射硬光，也可使用透光的反光板。

● 反光板如何收納

收納折疊式的反光板，要用左右手抓住板緣的兩端，然後反手旋轉兩次，折成三分之一的大小，接著疊起來，放進收納袋中。

 more!

● 反光板可以DIY

自行在板子上貼白紙就可以自製出反光板。用揉皺的鋁箔紙、床單，或是木板直接塗白來代替也行。還有一種單片貼白紙的大型保麗龍板，市面上也有販售。保麗龍板很輕，但很脆弱，不適合在戶外使用，主要用於室內景或棚拍。

拍外景的時候，微陰的天氣有自然柔光的效果，比起完全放晴更容易拍出好畫面。只不過雲層一直移動的話，光線也會改變，容易造成不連戲，也是有點麻煩。

TAKE 19 熟悉收音器材 做出好聲音

訣竅Ⓐ

現場的人聲要用指向性麥克風收音

●收音桿（Boom桿）

可以分段伸長。通常麥克風線是用彈性繃帶或養生膠帶固定，有些款式可以穿到桿子裡面藏起來。

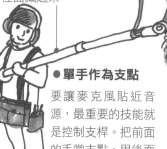

●單手作為支點

要讓麥克風貼近音源，最重要的技能就是控制支桿。把前面的手當支點，用後面的手調整方向會比較流暢、省力。

●指向麥克風需要插電

指向麥克風是電容式麥克風，需要接上卡農線，使用幻象電源（也有用電池或USB充電的類型）。電壓要用48V的直流電（有些麥克風是用12V或9V，切勿插錯電源）。錄音機或攝影機會有幻象電源的轉接頭，可以先確認看看。

●指向麥克風

細長的構造是為了阻絕來自後方和旁邊來的雜音，需要經過訓練才能正確使用。

●防風罩

避免收錄到過大的風切聲。效果越強的款式，收音會越完整。

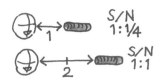

S/N 1:¼

S/N 1:1

●盡量靠近音源

如果麥克風到音源的距離拉到一倍以上，聲音會只剩四分之一。離越遠就會收到越多周遭的雜音，因此需要拿到幾乎快入鏡的位置。

・海綿套

最基礎的款式。

・毛套

包上毛皮的罩子，把毛立起來，效果會更好。

・BLIMP

整體是格子狀，有些會附毛套組。

●從「指向性」選擇麥克風

收下周遭所有聲音的麥克風是**「無指向性」**，而只收特定方向音源的是**「指向性」**。人聲的台詞適合使用只會收到極小範圍的**「超指向性」**的麥克風。通常麥克風越細長，指向性就越強。

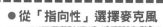
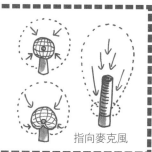

指向麥克風

＋more!

正常的麥克風出問題時，可以改用攝影機上的小型麥克風，先以別的音軌收音，作為備用替代案。

POINT 電影的現場收音會使用指向性麥克風或隱藏式麥克風,讓麥克風不會出現在畫面中。同時需要使用監聽耳機,隨時檢查當場有無雜訊或不良的收音狀況。

訣竅 **B**

依照環境和表演思考適合的收音方式

發射器

接收器

● 領夾式麥克風(隱藏式)

除了指向性麥克風以外,隱藏式麥克風也是現場收音的選擇之一。小型的領夾式麥克風可以藏在領帶或衣領後面。需要用膠帶固定住,避免收到摩擦衣物的聲音。

● 無線錄音機

處理領夾式麥克風收到的聲音,分成發射器和接收器。偶爾容易出狀況,最好同時用別的麥克風收備用檔。

● 手持式錄音機

市面上多為多軌錄音機。數位錄音機如果遇到0dB以上的聲音,檔案會毀掉,要調整成最大只到-12dB或-24dB。

- **耳機插孔** 監聽耳機用的插孔。
- **輸入端** 輸入混音機的檔案。
- **輸出端** 輸出到攝影機。
- **監聽鈕** 控制耳機的音量。

還有這種型號的數位錄音機

● 現場的環境音要先錄

台詞以外的現場環境音要先錄一下,有機會成為很好的**背景音**。

● 監聽耳機

拍攝用的幾乎都是密封耳罩式。選擇可摺疊的,更方便攜帶。

● 監聽的音量要放大一點

監聽的目的是抓出雜音和沒錄好的部分,因此音量要偏大並固定。音樂用的頭戴式耳機可以清楚聽到細節,很適合用於監聽。另外再準備一副耳塞式耳機在包包裡就更萬全了(百元商店賣的那種即可)

+ *more!*

錄音手法其實很多,例如拍攝後再到錄音室,配合影像重錄台詞的事後配音,或是先錄製好電影音樂部分,拍攝歌舞時現場播放,讓影像配合音樂的節奏。

● 打板是為了讓影音同步

現場收音有兩種形式,一種是聲音和影像同步收錄;另一種是分別收錄,到剪輯時再以打板為準,合併兩者。只要同步率在四個格影之內,或是嘴型和母音有對齊,就是完整的 **「對嘴」**。在經典歌舞片《萬花嬉春》中有不少關於錄音和對嘴的經典故事。

喀!

聲音的波形

TAKE
20

整頓剪輯現場的
數位環境

訣竅Ⓐ

選擇「未被淘汰」的硬體設備

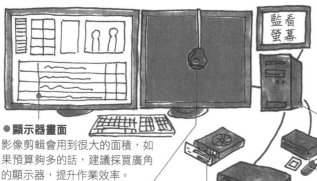

監看螢幕

●選擇不容易被淘汰的機種

剪輯要用到電腦。筆記型電腦雖然方便，但是型號容易被淘汰，建議最好是以可以替換零件的桌上型電腦為主。新的零件設備可以逐步買齊。

●顯示器畫面
影像剪輯會用到很大的面積，如果預算夠多的話，建議採買廣角的顯示器，提升作業效率。

●顯示器色彩校正器
將顯示器的色彩和色溫維持在一定的基準。

●顯示卡
輔助影像處理。也被稱為GPU。選擇可對應剪輯軟體的顯示卡較有利。

還有混音器型的

●電腦主機
影片剪輯需要大量的演算，桌上型比筆記型耐用。

●讀卡機
讀取拍回來的影像和聲音素材。

●DAC/USB錄音介面
把數位音訊轉換為類比訊號的外掛配備。直接從電腦輸出容易有高頻的雜訊，建議使用。

●頭罩式耳機
最好是跟現場收音時用的同一款。

●外接硬碟
多準備幾顆備用。

●雲端空間
把檔案儲存在線上雲端空間，便於傳送給他人。

●電腦喇叭
電腦內建或專門聽音樂用的喇叭，並不適合用於電腦音效的剪輯作業。

●外接藍光光碟機
燒錄放映用或備份用的藍光片。

●不同介面的視覺會有落差

在不同的介面上，目視的色彩和亮度會有差別。建議使用能在剪輯軟體輸出的**「SMPTE彩條訊號」**。調光的基準就是右下偏亮黑色的柱條可辨識，較暗的柱條無法辨識。調色的部分是先只亮綠燈，只要有顏色的部分上下一致，色彩就是在基準範圍內。

●預留存檔的空間
影片檔非常巨大。觀賞用的藍光至少會有50GB，如果是70分鐘的電影，製作用的檔案素材至少需要2TB以上的儲存空間。

➕more!

在一般的電器行詢問視覺效果佳的硬體，往往會被推薦電競用的設備，那些都費用高昂，卻不適合用在影片剪輯，在選購電腦和顯示卡時需要特別留意。

POINT 剪輯器材分為硬體和軟體兩種。軟體的進化速度比較快，最好要留意網路上的最新資訊。記住最基礎的知識，才能不盲從流行，做出適合自己的選擇。

訣竅 B

在軟體上要善用開放原始碼的軟體

● 用軟體進行剪輯

剪輯軟體的基本功能是從影片素材中剪掉不需要的部分，重新調整順序，最後轉成新的影像檔。

● 使用外掛程式增強功能

剪輯軟體可以辦到加工素材和編輯片頭等功能，如果加上外掛程式，還能追加一些視覺特效或把不需要的聲音拉小等功能。

剪輯軟體　NLE（non-linear editing software）
Final Cut Pro (Mac)…Mac用的專業剪輯軟體
Adobe Premiere Pro (Mac/Win)…使用者最多的主流軟體
Avid Media Composer (Mac/Win)…老牌的剪輯軟體
EDIUS Pro (Win)…新聞媒體最常使用的軟體
DaVinci Resolve (Mac/Win/Linux)…有出免費版的專業級軟體
VEGAS Pro (Win)…操作方式直觀又簡便的剪輯軟體
Adobe After Effects (Mac/Win)…有優化特效的功能

混音軟體	音樂製作軟體
有從錄音、剪輯到完成都對應的DAW（數位音樂工作站）、或可剪輯聲波的「Audacity」等選擇。	音樂軟體的種類繁多，包含作曲、電音專用等各種軟體，例如沒有樂理知識也能作曲的「GarageBand」、把常用的音樂素材排列組合即可編曲的「ACID」。

平面編輯軟體	繪圖軟體
剪輯影片時也時常遇到素材中的靜止畫面需要修圖的狀況，這時可運用「Adobe Photoshop」或免費的「GIMP」等軟體。	用於繪製影片中的平面圖片，以及製作海報或傳單等平面宣傳物。建議使用「Adobe Illustrator」或免費的「Inkscape」等軟體。

● 注意音樂的著作財產權

網路上有很多音效（SE）、聲音素材和音樂（BGM）提供購買或下載。切記在使用時要遵守版權方提出的規範。即使是免費提供下載的素材，有時會禁止使用在有商業行為的影片上，有時會禁止重新剪輯修改，或者必須明示版權方。（參閱TAKE46）

➕ *more!*

商業軟體偶爾會有停止販售的狀況，所以GIMP或Inkscape這種開放原始碼的軟體比較能安心使用。只可惜他們都沒出好的影片剪輯軟體。

TAKE **21**

管理行程的通告表要系統化

訣竅A

根據劇本製作通告表（劇本範例見 P.54）

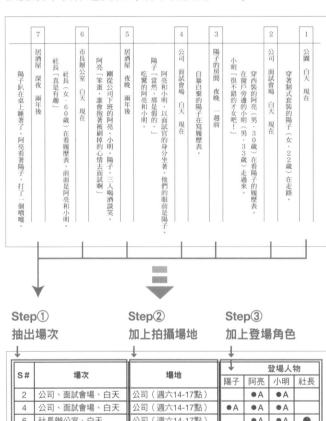

7	居酒屋　深夜　兩年後 社長「真是有趣」 陽子趴在桌上睡著了。阿亮看著陽子，打了一個噴嚏。
6	市長辦公室　白天　現在 阿亮「笨蛋，誰會抱著被刷掉的心情去面試啊」 剛從公司下班的阿亮、小明、陽子三人喝酒談笑。（社長（女・60歲）在看履歷表，前面是阿亮和小明。）
5	居酒屋　夜晚　兩年後 陽子「當然，那是假的。」 阿亮和小明，以面試官的身分坐著。他們的眼前是陽子。吃驚的阿亮和小明。
4	公司　面試會場　白天　現在 自暴自棄的陽子在寫履歷表。
3	陽子的房間　夜晚　一週前 小明「很不錯的才女吧！」
2	公司　面試會場　白天　現在 穿西裝的阿亮（男・30歲）在看陽子的履歷表。在窗戶旁邊的小明（男・33歲）走過來。
1	公園　白天　現在 穿著制式套裝的陽子（女・22歲）在走路。

Step①
抽出場次

Step②
加上拍攝場地

Step③
加上登場角色

S#	場次	場地	登場人物			
			陽子	阿亮	小明	社長
2	公司、面試會場、白天	公司（週六14-17點）		●A	●A	
4	公司、面試會場、白天	公司（週六14-17點）	●A	●A		
6	社長辦公室、白天	公司（週六14-17點）		●A	●A	●
5	居酒屋、晚上、兩年後	居酒屋Y（平日上午）	●C	●B	●B	
7	居酒屋、晚上、兩年後	居酒屋Y（平日上午）	●C	●B		
1	公園、白天	△△公園（公司附近）	●A			
3	陽子的房間、晚上	○家（需要美術陳設）	●B			

Step④
詳細標註登場人物的服裝與道具→

服裝　陽子　A：套裝
（高田）B：家居服
　　　　　C：上班穿搭
　　　阿亮　A：上班穿搭
（北山）B：兩年後的上班穿搭
　　　小明　A：上班穿搭
（北西）B：兩年後的上班穿搭
　　　社長　　上班穿搭
（小野）

● 通告表是讓事情順利進行的關鍵

拍電影就是每天有一大群人一起從事不同條件的工作，尤其是演員的行程表絕對不能出錯，所以要使用標明出場順序的通告表，這是從江戶時代的歌舞伎沿用至今的手法。

● 做法是先把場次抽出來

通告表就是整合場次和登場人物的一覽表。先從劇本上把場次抽出來製作成列表，然後在旁邊加上該場次的登場人物。若再加上拍攝場地和服裝等細節，拍攝計劃會更加順暢，比如可依照場地或登場人物調整拍攝順序。

+more!

缺乏經驗的人容易把移動的時間估太短，因為就算五分鐘可以到達的距離，攝影組帶著器材移動的話，至少要花上快一小時。記得要估算充足的時間。

▲
現在位置

POINT　拍攝行程的大表是利用電腦軟體的表格把劇本格式化，整理成通告表進行管理。需要歸納的訊息很多，要有耐心仔細列表。動手試著做，你就會懂「一切不明自白了，華生」。

訣竅B

共享相同的通告表，了解各組的行動

●以日曆形式進行調整，並按拍攝日期匯總

Step⑤製作行程調整表

用日曆型的方式排列，易於對照演員和拍攝場地的更動。★星字標記代表備用候補日。

登場角色	陽子	阿亮	小明	社長				
演員	高田光	北山良平	北西 南	小野洋子				
可拍攝日	OK4/1(日)~10(二)	OK4/6(五)~17(二)	NG 4/1(三)	OK 4/7(六)	公司(六)14-17點	居酒屋平日上午	公園	房間
4月2日 一	OK					●		
4月3日 二	OK		OK			●		
4月4日 三	OK		OK			●		
4月5日 四	OK		OK			●		
★ 4月6日 五	OK	OK	OK			★上午		★晚上
★ 4月7日 六	OK	OK	OK	OK	★傍晚		★上午	
4月8日 日	OK	OK	OK					
4月9日 一	OK	OK	OK			●		

Step⑥拉好的拍攝行程按照日期排列

方便劇組更容易理解接下來的預定計畫。加上器材準備、換裝、補妝時間…等細項會更好。

S#	場次內容	外景場地	通告			
			陽子	阿亮	小明	社長
4月6日(五) 8:00 居酒屋 現場集合（最近車站 x線xx站）陽子 阿亮 小明+工作人員						
4/6(五) 9~11點 居酒屋						
5	居酒屋 晚上 兩年後	居酒屋（平日中午）	●C	●B	●B	
7	居酒屋 晚上 兩年後	居酒屋（平日中午）	●C	●B		
阿亮小明收工						
午餐+移動						
4/6(五) 18~21點 ○家						
3	陽子的房間 晚上	○家（事前美術陳設）		●B		
4月7日(六) 8:00 x線xx站集合 陽子+工作人員						
移動						
4/7(六) 9~11點 △公園						
1	公園 白天	△公園（公司附近/最好是平日上午）	●A			
午餐+移動						
4月7日(六) 13:30 X公司停車場 現場集合（最近車站 x線xx站）陽子 阿亮 小明+工作人員						
2	公司 面試會場 白天	公司（週六14~17點）		●A	●A	
4	公司 面試會場 白天	公司（週六14~17點）		●A		
6	社長辦公室 白天	4/7（六）14~17點 公司		●A	●A	●

Step⑦
放入集合的時間和地點

Step⑧
加上預計收工的時間和移動時間

服裝　陽子　A：套裝
（高田）B：家居服
　　　　C：上班穿搭
阿亮　A：上班穿搭
（北山）B：兩年後的上班穿搭
小明　A：上班穿搭
（北西）B：兩年後的上班穿搭
社長　上班穿搭
（小野）

●盡量減少等待的時間

通告表在日文寫為「香盤」，典故出於「焚香用的網格狀盤子」，因為視覺上很相似。在調換按照場次順序排列的通告表時，記得除了移動時間和出場角色以外，也要考慮到換裝梳化的時間，盡量減少演員等待的空檔。

●線上工作方便又快速

全體劇組必須分享同樣的通告表，每當有更新，必須立刻傳給所有人。拍攝時很容易有突發狀況，行程表改來改去是家常便飯。表格最好運用電子表單，上傳到Google雲端的共享空間，以確保每個人手上都有最新的版本。

⊕more!

只要按照行程表執行，就能完成一部電影。雖然經常發生意外狀況，導致需要調整通告表，但是被迫更改的戲通常會激出更好的效果，千萬不要放棄！

TAKE 22

如何發展電影劇情走向？
瞭解剪輯繪製分鏡

訣竅 Ⓐ

決定電影的「印象」和「走向」是導演的工作

●導演是創作出世界觀的人

電影是來自連續的影格。導演的任務是決定角色如何動作、畫面要哪種構圖、並且統整劇組的工作。

●從「鏡頭（shot）」到「分場（scene）」

在現場拍攝的一段影片叫**鏡頭（shot）**，到了剪輯的階段，會再細分出不同**畫面（cut）**，整理成一段**分場的戲（scene）**。鏡頭不見得能按照計畫拍，所以把實際上拍回來的畫面，如何妥善整理，組合成**完整的一場戲**，就是剪輯的工作。

●分鏡表與剪輯…預計要拍攝的鏡頭一覽表叫「分鏡表」

※S#（分場編號）、Sh#（鏡頭編號）

S#1/Sh#1	從城市全景，往下拍到公園，陽子從對面走來。特寫之後出鏡。
S#2/Sh#1	會議室全景。阿亮和小明。整場戲都是主鏡頭。
Sh#2	阿亮的特寫，小明從後方走來，坐到阿亮旁邊。
Sh#3	手中履歷表的陽子照片特寫

●鏡頭與拍攝方針

拍攝大略分成兩種方式，一種是只拍需要的鏡頭，順剪就連成戲；另一種是同一場戲拍好幾顆鏡頭，在剪輯時再做選擇和搭配。後者會花上重複攝影的時間，可是鏡頭不會切太碎，演技顯得比較流暢，剪輯時也不容易出錯。單靠它就能說明整場戲的鏡頭，會特別稱為「主鏡頭」。

萬一 Sh#2・3 無法順利拍攝，這場戲最少有 Sh#1 就能成立。

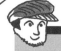

➕ more!

影像的印象就是「視覺」。攝影師和剪輯師都要參與討論。不僅是風格，畫面構圖和鏡頭的時間長短也會有所影響。通常在協調時使用別的影片當參考範例，比較容易在方向上有共識。

POINT 導演的工作是架構出電影這個世界。在現場拍的一顆顆鏡頭，連在一起才會成為一場戲。導演要掌握整個電影世界，學會如何規劃及組合。

訣竅**B**

掌握並規劃在電影世界中的配置

●分鏡是影像的設計圖

說到電影就會想到分鏡圖，不過在劇本上標示鏡頭數的方式（如右圖），或以文字說明分鏡（如下），其實就足以活化現場的創造力了。※C#（cut編號）

C#1	會議室。阿亮坐著，以窗戶為背景。
C#2	手中履歷表的陽子照片特寫。
C#3	小明站在窗邊，一邊坐到阿亮旁邊一邊說「實在是…」

右側直書分鏡稿：

③穿過阿亮拍小明，鏡頭遠到近
3　陽子的房間　夜晚　一週

②履歷表特寫　陽子的照片　物品裝鏡
穿西裝的阿亮在窗戶旁邊站

①阿亮，坐著
2　公司　面試會場　白天
小明「很不錯的才女」

●用平面圖將想法視覺化

重點是設定誰要站在哪裡，以及攝影機的位置。畫成平面圖說明的話，燈光和收音麥克風的位置也能事先規劃。要畫分鏡圖時，也可以先用平面圖思考空間配置。

●好懂比好看重要

分鏡圖有兩種，**(A)**是在同一張紙上框出入鏡的畫面界線，**(B)**是使用制式的分鏡圖表格。訊息注重正確性，不需要在意畫得好不好看。

(A)

(B)

●標清楚視線的方向

在電影中，視線的方向很重要。最簡單的方法就是在蛋形頭畫十字，圓頭上代表鼻子的直線能顯示臉的方向。加上肩膀的話，可以說明從背部拍的角度。如果再畫出手臂的位置，精準度會更高。

➕ more!

在分鏡圖中想說明位置關係，需要使用遠近法。這可以從素描入門書籍中學習，最基本的是一點透視圖法、二點透視圖法和三點透視圖法。

TAKE

23

從觀察到想像
鍛鍊演技有方法

1

拍出好電影的訣竅

訣竅Ⓐ

鍛鍊演技的基礎課程

●親身體驗型的表演

演員就是用自己的身體去演奏的人。單人的話可以在地上畫直線，用**「走鋼索」**的方式練習。如果有兩人以上，可以用**「兵兵球」**的方式，藉由一來一往的對話調整情緒。

●用距離調整感情

若無法精準回應對方的情緒，不如試著改變彼此的距離。通常人與人之間是單手伸直差一點才會碰到對方，試著改成可以擁抱的距離，或反過來站到相隔數公尺的位置。

你累了吧？

STEP①單人走鋼索法

觀察自己的內心，自然地將情緒表露出來。

①沿著地上的線直走

…應該可以正常走過去。

②把地上的線想像成平衡台

…雙腳有何觸感？難度有無變高？

③想像平衡台變高了

…恐懼是否增加？有沒有變難走？

④把直線想像成鋼索

…一邊抓平衡感一邊雙腳輪流踏上去，集中注意力走到底，有沒有流汗？有沒有感覺到風？

⑤想像在溪谷上空踩鋼索

…當你全心投入想像中，成功走完甚至可能激動到落淚。

STEP②和他人互動法

①向對方說話

…兩人面對面，用一句話形容對方的內在，觀察對方的情緒有何波動。

②兵兵球式對話

…把被說的話原封不動講給對方聽，聽的那一方再重複講回來，像兵兵球一樣重複來往，互相觀察對方的情緒波動。

●電影和舞台劇的異同

	舞台劇	電影
・舞台	方形或圓形	從攝影機看出去的扇形
・媒體	肉眼	鏡頭（觀點不盡相同）
・距離	不同方位的座位到舞台之距離	透過鏡頭的幾公分

不同領域適用不同的表演，電影的觀眾會在近距離檢視一切，需要寫實不浮誇的演技，「輕聲細語」也只需自然的音量就好。

➕ more!

由內而外誘發演員情緒的表演方法叫做方法派演技（Method acting），此外還有從外在動作塑造角色的方法，可以試試看各種不同的方法。

※參考文獻…《空的空間》彼得·布魯克（Peter Brook）著

《邁斯納表演技巧》（暫譯）桑福德·邁斯納（Sanford Meisner）著

《表演力：二十一世紀好萊塢演員聖經，查伯克十二步驟表演法將告訴你如何對付衝突、挑戰和痛苦，一步步贏得演員的力量》伊萬娜·查伯克（Ivana Chubbuck）著

POINT 對演員而言，鍛鍊發聲和咬字的練習是絕對必要的，可是比起口條，更重要的是學會賦予角色生命的能力。很多人以為這是天生的能力，其實是可以訓練出來的。

訣竅Ⓑ
賦予角色生命的課程

STEP③開放式對話　→
無論什麼意思都通的對話稱為「開放式對話」。套用在各種角色上，試著以不同語氣演演看吧。這種訓練是跳脫單純唸台詞，以想像角色背景的方式掌握表演的技巧。
[例]・正在談分手的男女
　・欠錢的人與借錢的人
　・背叛友人的女性間諜
類似這種設定，什麼情境都行。試著改變語尾或口吻，讓台詞講起來更順暢。

●賦予角色靈魂
演員必須用表演賦予角色靈魂，讓觀眾覺得那個人物是**真實存在的**。亦可仿效維多里奧・狄西嘉在《單車失竊記》中讓素人飾演和本身際遇相似的角色。

A「那個」
B「嗯」
A「是」
B「只有這樣」
A「該怎麼說呢」
B「沒事」
A「騙人」
B「那種事」
A「哪種事」
B「別這樣」
A「什麼」
B「辦不到」
A「沒辦法」
B「不懂」
A「算了」
B「笨蛋」
A「為什麼」
B「我想知道」
A「嗯」或「不」
B「嗯」
A「那就隨便你」
B「好啊」

●靠想像找出變成角色的線索
①整理出角色所追求的事物、阻礙他的事物以及最終的結局，掌握過程之中發生的變化。
②把故事中的人事物想像成自己身邊的人事物。
③分析劇本的內容，寫在紙本上。乍看之下是「憤怒」的情緒可能會整理出「悲傷」或「自嘲」等細節。
④想像角色在劇本的故事之前經歷的事情。
⑤想像角色在單場的橋段之前經歷的事情。

➕more!

想像一下角色在某場戲之前吃了什麼？具體食物是？在哪裡？和誰一起？吃完之後的餘韻是？如此一來會更容易想像感官的部分，掌握快速入戲的線索。

※參考文獻…《寫實主義的演技》（暫譯）鮑比中西（ボビー中西）著　引用其開放式對話的內容（原版出自《邁斯納表演方法論》的英文版）

場景	地點	時間	內容
1	公園	白天 現在	穿著制式套裝的陽子（女・22歲）在走路。
2	公司面試會場	白天 現在	穿著西裝的阿亮（男・30歲）和阿亮旁邊的小明（男・30歲）在看陽子的履歷表。「很不錯的才女吧！」小明走過來。
3	陽子的房間	夜晚 一週前	自暴自棄的陽子在寫履歷表。
4	公司面試會場	白天 現在	阿亮和小明以面試官身分坐著，他們眼前是陽子。吃驚的阿亮和小明。「陽子」當然，那是假裝。
5	居酒屋	夜晚 兩年後	剛從公司下班的阿亮，誰會抱著被刷掉的心情，小明、陽子、三人喝酒談笑。「阿亮」
6	市長辦公室	白天 現在	社長（社長，女・60歲）在看履歷表，前面是阿亮和小明。「真是有趣」
7	居酒屋	深夜 兩年後	陽子趴在桌上睡著了。阿亮看著陽子，打了一個噴嚏。

SCENE **2** 順利拍攝的訣竅

Production ／拍攝期（攝影）

拍攝期看起來是電影製作當中最亮眼的部分，實際上是蒐集影片素材的工程。備齊器材、場地和拍攝對象，狂操身心靈和頭腦，是相當考驗綜合能力的階段。一邊跟時間與環境等各種問題奮戰的同時，一邊統籌劇組運作，取得想要的素材。不會拍進畫面的部分也要下許多功夫。

TAKE
24

有變化才有戲劇性
過程越曲折越有趣

訣竅 Ⓐ

劇情中求變化

☐ **器材**	☐ 有無足夠的器材能夠拍攝預定的影像和聲音？ ☐ 攝影類：攝影機、鏡頭、三腳架、電池、充電器、穩定器、濾鏡、測光錶、標準反射板（灰卡）、拭鏡布、柔光罩、鏡頭清潔液、攝影零件、監看螢幕相關用品…等。 ☐ 有無拍攝合成或特效鏡頭用的器材？ ☐ 收音類：麥克風、避震架、電線、錄音桿、耳機、錄音機、電池、記憶卡…等。 ☐ 燈光類：燈（本體）、燈架、電源線、電池、柔光紙、遮光黑紙、膠帶、鴨嘴夾…等。
☐ **電源**	☐ 各種器材的電池有沒有充飽電？ ☐ 電力驅動器材的電池有帶夠嗎？ 　有帶備用的嗎？ ☐ 拍攝現場有可以使用的電源嗎？ 　電源線的插頭和延長線足夠嗎？ ☐ 儲存錄影、錄音用的記憶卡足夠嗎？ 　有帶備用的嗎？

●重複確認表格的重要性

開鏡的前一天晚上，導演和製片很難安心入睡。很多人以為劇組裡有經驗的人越少，事前準備做得越隨意，但是實際上小規模的拍攝也需要比想像中複雜很多的準備。好好確認表格，在開鏡的兩週前、一週前和前一天的晚上再三確認，以確保安心。

確認表

睡不著的話
就來查核
確認表

➕more!

器材的部分，最好請各個技術組的負責人也檢查一遍。有複數的人過目才能安心，發現有缺東西可以考慮用租借等方式。當然這裡列出的項目，如果實際上用不到，可以不用準備。

POINT
> 正式開拍之前，用表格一一確認準備事項是否到位。如果到了拍攝現場，出現太多因為準備不足而無法順利進行的狀況，影片品質會受到影響。記得連備案也考慮周全。

訣竅 B

工作人員、演員相關的確認表

□ 事前聯絡	□ 集合的時間和地點是否已通知所有工作人員和演員？ □ 是否有準備當天的緊急聯絡方式？ □ 是否有設定以通訊軟體或群組發信同時通知所有人的功能？
□ 拍攝現場的安排	□ 是否找好拍攝現場上廁所的地方？ □ 有沒有可以換衣服的地方？ □ 是否可在當地調度到飲用水和零食（補充糖分的巧克力、夏天需要的冷飲或含鹽分的糖…等） □ 有無急救箱和防蟲噴劑 □ 是否安排好放飯相關事宜？（休息時間、附近的餐廳、購買便當的方式、可外送的地點、吃飯的空間…等） □ 如果有派車，是否有安排好停車的位置？
□ 其他事項	□ 每個角色的服裝都準備好了嗎？ □ 決定好每個角色的表演方向了嗎？ □ 小道具都到位了嗎？ □ 攝影和收音的方針、導演計畫和方式都想好了嗎？ □ 養生膠帶、封箱膠帶、夾子、腰包等隨身道具都帶了嗎？ □ 場記表、大字報和油性筆有帶嗎？ □ 需要準備場記板和馬克筆嗎？ □ 有無其他特別需要準備的東西？

●準備確認表形同想好備案

比如臨時無法拍攝雨天的戲，
①拍別場戲　②更換場地
③更改劇本　④修改天氣的設定
有以上備案可以執行。如果有可能會下雨，最好先準備塑膠製可透光的透明傘。多多準備，以備不時之需。

+ more!

準備事宜的表格是由製片組確認。必要的物品會隨著規模而有所不同，看劇組的編制是3人還是50人，表格上會出現完全不同的項目。

TAKE

（25）

不同組的注意事項
看這裡！

訣竅Ⓐ

只要講組別就能會意的完整編制

製片組

●製片

製作電影的人，有時候會兼任導演。電影的質感是導演的責任，但是可否完成是製片的責任。

・行政製片

申請拍攝許可、安排派車事宜，準備並影印需要的資料文件，分送最新版的劇本…等。

・執行製片

在拍攝現場執行製片的工作。安排劇組用餐及移動的手段、分配食物及飲用水、照顧演員在現場的狀況。

※相較於火力全開的導演組，製片組的立場是冷靜管理現場。比如**提醒導演時間進度**、告知整體劇組距離收場**還有幾分鐘**。

導演組

●導演

指示作品方向的人，內容的好壞是導演的責任。導演絕對不能因為雜務離開現場的崗位。演員和各組針對作品提出問題的時候，導演必須決定走向，激發大家的能力。

・助導

第一助導是助導中統籌的角色，負責向外界溝通。

第二助導是管理拍攝現場的角色。

第三助導要負責打板、請演員上場和標記站點位置等工作。

※助導有時也會協助導戲。事先在現場按照劇本規劃表演的內容、指導臨演的動作以及擔任場記。

技術組

●攝影

不能離開攝影機。如果攝影機從腳架上掉下摔壞，拍攝就泡湯了。

・攝影指導（DOP）

和導演討論視覺方向，決定構圖、位置、鏡頭等。

・攝影機操作員

需要極為專業的能力。跟焦師負責對準焦距，遠近、曝光、操作機器手臂或推軌也會交由不同人擔任。

・攝影助手

換鏡頭、電池。準備腳架和記憶卡…等器材。

・燈光

用照明器材及柔光紙製造光源。負責輔佐的是燈光助手。

●錄音

在拍攝現場收錄聲音（分成同步收音和單錄聲音），環境音也需要錄起來。通常現場和後製的錄音組會是不同人。

・收音師

操作錄音機和無線麥克風，將麥克風藏起也是一門專業。

・收音員（boom man）

操作吊桿式麥克風。需要有體力，長時間舉桿，配合演員的表演和嘴巴的位置。

●積極出聲可以避免浪費時間

講了「等一下」，別忘記之後的「OK了」。不然其他人無法確認狀況是否解除，容易浪費很多時間。尤其是**助導**，必須負責跟劇組說明**等待的原因和時間**。只要將這兩件事牢記在心，拍攝的速度和品質就會提升很多。拍攝進度按表操課，成果也會在水準之上。被譽為「**從不會失手**」的克林・伊斯威特、希區・考克和黑澤明都是有名的**快手**導演。

POINT

拍攝現場永遠都是與時間的戰鬥。建立良好的團隊合作，確保自己負責的工作不會耽誤到整體的進度。掌握拍攝日程表和縝密地規劃進度顯得特別重要。

訣竅 B

如同發射火箭，統合各組的準備時間…開拍！

其他組

● 美術

負責準備各種大小道具，事前和規劃拍攝進度的人開會，確保美術的進度不會耽誤到拍攝。

・**大道具**：攝影棚的場景、攤販、車子和腳踏車…等。

・**小道具**：紙筆、文具、傳單、海報、書本及鈔票…等。

・**食物（消耗品）**：需要準備很多份，因應多次拍攝。有時會發生在拍長鏡頭時放了剛沖泡的咖啡，後來拍特寫的時候涼掉，看起來就只是黑色的液體，因此注意更換時間也很重要。

・**服裝**：準備適合角色和作品內容的服裝。如果需要看起來很自然，可以考慮請演員帶自己的衣服來。有時候拍攝的順序會顛倒，若有打鬥等會弄髒衣服的場面，同一件需要多準備幾件備用。

・**梳化**：可以請專人，也可以交給演員自己處理。電影化妝不是看起來漂亮就好，有時候還需要弄髒。可安排梳化和其他準備同時進行，盡量不要有全部人等梳化的情況。

・**特殊化妝**：改變視覺年齡、製造傷口的技術。簡易的傷口可以用黏土、血漿和粉底做出來。比較複雜的特殊化妝可使用醫療石膏先做出形狀。

● 車輛

接運送器材和演員。尋找停車位、上下搬運器材，算準塞車的時間，按照時間抵達現場…等，其實需要相當的經驗、技術和事前準備。

演員組

● 演員（表演者）

先準備好幾種對角色的看法，如果時間允許的話，最好趁排練的時間，也掌握同劇演員對角色的理解。利用等待上場的空檔，享受塑造角色的工作。

● 「電影幕後」也能拍成電影

攝影指導和導演是創作夥伴一樣的存在，有一個可靠的好夥伴，就算是第一次執導，現場也能順利運作。另外，日本的片場基於重視效率，有些地方把燈光組獨立出來，規劃在攝影組之外。法國導演楚浮的《日以作夜》是以法國片場為背景的喜劇，描寫**拍電影時常發生的事情**，據說靈感來自希區·克克在接受訪問時對拍片的種種怨言。

+ more!

如同法國導演克勞德·雷路許的《男歡女愛》，小規模的數人編制可鎖定作品必要的職位，增減工作人員的數量。人數少也能分工合作，讓工作同步進行，一樣是與時間的戰鬥。

TAKE

26

服裝、行李和報到
要預設為戶外行程

訣竅Ⓐ

工作人員的基本款式是黑色！

● **要穿黑色系的單色服裝**
街上有太多會反射的東西
（商店櫥窗、汽車的車體、窗
戶、玻璃門…等），要盡量低
調，不然在剪輯時才發現拍
到工作人員會欲哭無淚的。

● **即使夏天也要盡量穿長袖**
在夏天要注意日曬，以免累積
疲勞或曬傷。

● **助導的萬能腰包不可少**
配戴萬能腰包，隨時能迅速掏
出**養生膠帶**、**夾子**（作為標示
定點的**記號**或固定小道具用）
等各種用具。節省數秒鐘也能
積少成多，成為戰勝時間限制
的關鍵。

● **站著也能寫字的方法**
最好把資料夾在文件板，原子筆吊
在扣板上面。詳細的場記表在剪輯
時會很有用。（參照TAKE59）

● **確保劇本是最新版**
注意劇組每個人手上都有最新版的劇
本和通告表，這樣也可以提升士氣。

● **最好準備帽子和毛巾**
拍外景會在室外待好幾個鐘頭，
建議把黑色毛巾綁在脖子上。

● **攜帶式風衣很方便**
最好是可以折成很小，不會發
出聲音的防寒性風衣。

● **穿方便動作的褲子**
建議穿材質牢固的運動服或牛
仔褲，因為拍攝時常在地面或
坐或趴。

＋more!

在量販店的工作服賣
場，可以用便宜價格買
到適合用於拍攝現場的
服裝和腰帶，這種萬能
腰帶比高價的攝影師專
用背心還便宜耐用。

● **鞋子要穿布鞋**
要穿走路沒聲音，方便
行動的鞋子。

POINT 雖然事前準備無法做到萬事俱全，但至少可以把所有東西都帶著走。拍外景的必備用品，基本上跟登山健行等戶外活動需要的東西差不多。

2
順利拍攝的訣竅

訣竅B

道具要好帶、好拿、好收

● **決定服裝、梳化、小道具的負責人**
也可請演員負責帶自己的角色服裝來。有了負責人會方便許多。

好重…♡

● **有器材車會方便很多**
有車會很方便，可是要先找好停車位，而且需要專門顧車的司機，是否真的需要器材車必須慎重考慮。

● **把攝影器材集中在一起**
用推車把東西綁在一起很方便，但某些器材需要放在背包搬運。

● **準備好飲料和零食**
大家有茶水和甜點吃，才不會覺得累。

訣竅C

當天的集合方式也是重點！

● **配合時間提早出門**
預防碰到交通事故，最好提早三十分鐘前到達（萬一有人遲到，拍攝時間會縮減，千萬要注意）

● **一定要在事前聯絡**
事先跟劇組聯絡拍攝場地的地址和附近的地標。

● **決定緊急聯絡人**
事先把緊急聯絡人的聯絡方式交給每個人。

● **集合地點要好找**
最好是車站前面或附近的便利商店等好找的地點。

● **決定帶隊到現場的人**
事先決定由誰帶領大家從集合地點帶到拍攝場地。

 +more!

當有人遲到或是發生無預警的意外，最重要的是不要驚慌，快想辦法臨機應變。人多一定會發生預想不到的事情，只要這樣想就不容易焦慮了。

TAKE 27 攝影就是累積一顆顆的鏡頭

訣竅Ａ

以分鏡思考鏡頭

●攝影是按照鏡頭拍攝

電影用故事的角度來看的話，是由**敘事**、**幕**、**事件**和**橋段**所構成的。將故事轉化為影像的手段就是**分鏡圖**。拍攝需要考慮的是**Scene**、**Cut**、**Shot**和**Take**。在現場會用「**Scene12、Shot5、Take1（第十二場、第五鏡、第一次）**」這種方式稱呼。

●Shot（鏡頭）

攝影機從開機拍攝（**Shoot**）到關機之前拍下的那一段連續影像就是Shot（鏡頭）。鏡頭會標註「**Shot5**」、「**Sh#5**」等號碼進行管理。每一場戲（Scene）通常會分成數個鏡頭（Shot）拍攝，不過有時也會出現多場戲用一顆鏡頭拍攝的罕見手法，那時會標成「**S#1~3, Sh#1**」。

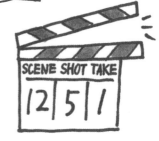

Scene12、Shot5、Take1
Action！

SCENE SHOT TAKE
12　5　1

●Scene（場／戲）

在同一時間軸上，區別不同地點發生的事情。劇本會以**場次**為區分，按照片中的時間順序標註號碼，講法也是「**第12場**」或「**場號12**」或「**S#12**」。

●Shot和Cut（畫面）

各種**Cut（畫面）**剪輯成**Scene（場／戲）**，最終組合成我們所見的完片。一個鏡頭（Shot）可以剪出好幾個Cut。有時候每個Cut分成不同鏡頭（Shot）拍，這時**Cut就會等於Shot**，所以拍攝時偶爾會把**Shot**直接講成**Cut**（參照TAKE22）。

●Take（鏡次）

某個鏡頭因為吃NG或想做不同嘗試而多拍幾次時，每一次的單位就是**Take（鏡次）**。比如**Shot5**的第一次拍攝是**Take1**；有NG或導演想要重拍的話，下一次就是**Take2**；後面繼續重拍的話，號碼就按順序以「**Take3、4、5…**」的方式標下去。

◎more!

建議從寫劇本的階段就多多意識拍攝的效率性。重複出現在同一地點可以加深故事的意義，而且在敘事上也會有意想不到的效果。

●追求效率的拍攝計畫

假設劇本是「**S#1場地A→S#2場地B→S#3場地A**」，那就不要按照順序拍，先在**場地A**拍完**S#1**和**S#3**之後，再移動到**場地B**拍**S#2**，比較有效率。人稱「Ｂ級片之王」專拍低成本電影的羅傑·科曼，曾經無視場次和劇情，把同樣鏡位和構圖的鏡頭一口氣拍完（聽說這種方式很難掌握演技，把演員累壞了）。

POINT

攝影是以鏡頭為單位，拍攝連續影像的作業。劇組要規劃從分鏡圖到實際拍攝的攝影步驟，在彩排之後決定影像的構圖。記得在拍攝現場要積極出聲應答，保持拍攝的順利。

訣竅 **B**

正式拍攝時，攝影進行的步驟！

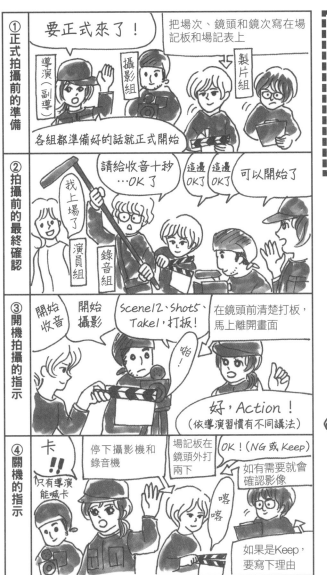

① 正式拍攝前的準備

要正式來了！

把場次、鏡頭和鏡次寫在場記板和場記表上

導演（副導）　攝影組　製片組

各組都準備好的話就正式開始

② 拍攝前的最終確認

請給收音十秒…OK了

這邊OK了　這邊OK了

可以開始了

我上場了　演員組　錄音組

③ 開機拍攝的指示

開始收音　開始攝影

Scene12、Shot5、Take1，打板！

在鏡頭前清楚打板，馬上離開畫面

啪！

好，Action！
（依導演習慣有不同講法）

④ 關機的指示

卡!!

只有導演能喊卡

停下攝影機和錄音機

場記板在鏡頭外打兩下

OK！（NG或Keep）

如有需要就會確認影像

喀喀

如果是Keep，要寫下理由

● 畫面構圖以演員的配置優先

先決定演員的位置和動作，再考慮畫面的構圖，然後確定攝影機的位置和選擇用哪種濾鏡。剛入門的人經常先決定攝影機的位置才安排演員的配置，這種方式不但花時間，而且不容易拍出理想的構圖。

● 在導演喊卡之前不能停止表演

導演要指示演員大致上的動作，然後在試拍之後調整細修。演員要把最佳狀態保留在正式拍攝時才發揮出來。開拍之後，要**先等5秒**再開始表演（這是方便剪輯的留白）；在導演喊**「卡」**之前，**不管出錯或發生意外狀況都要繼續演下去**，因為偶發的事件說不定是很好的素材（判斷權在導演手上）。

✚ more!

若透過鏡頭或監視螢幕去考慮攝影機的構圖，目的容易變得不夠明確。建議直接看實際的配置和表演，再考慮要如何安排。只有最後在微調時才需要以影像確認。

2

順利拍攝的訣竅

TAKE 28

攝影魔法①
打動人心的構圖技巧

訣竅Ⓐ

使用構圖會造成的心理效果

●穩定畫面的三等分法 Rule of thirds

將畫面三等分之後，把重要的東西放在分隔線或焦點的話，有穩定構圖的效果。常見的畫面比例是16：9（數位檔案的標準）或橫長的寬銀幕（以2.35：1居多）。（參閱TAKE60）

Not ⬇ 　　　　**Rule of thirds ⬇**

●三等分法的應用篇

除了縱向和橫向分成均等的三段以外，還可以把全體設為**1.618**，從兩端拉出**1.0**的線，這種分法可以做出**黃金比例**。

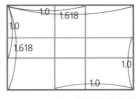

●刻意設計影像重心

影像會有重心，當重心不平衡的時候，可以製造出期待發生某種變化好讓畫面恢復平衡的心理。

⬇

例如人物身後的空間留白就是讓人預期會有東西出現，這種手法在恐怖片中經常被使用。

✚more!

對於人的臉部，如果沒有特別的設定，通常是以眼睛為重心來決定構圖。因為焦點也要對準眼睛，如果只能對到其中一隻眼睛，那就選比較靠前面的那隻。

POINT 設計畫面要從構圖開始。對象的尺寸要多大，或是用怎樣的構圖捕捉，呈現出來的效果會不同。如果是拍人物，構圖的重點不是在頭部，而是在於「臉部」。

訣竅 **B**

意識尺寸和臉部的配置

●對象在畫面中的尺寸

· **Long**（遠景、遠鏡頭）：從遠處拍，看起來較小
· **Full**：人物的全身都入鏡
· **Knee**：膝蓋以上
· **Waist**：腰部以上
· **Bust**：胸部以上
· **Soulder**：肩膀以上
· **Up**：特寫
· **Close up**：更近的大特寫

●捕捉表情要從「臉部」下手

最易於捕捉臉部表情的部位，是從眉毛到下顎以及頭部整體的下半部。所以畫面的中心不能是「頭部」，要是「臉部」。另外，人臉的部位集中在頭的下方，攝影機放在比視線低一點的地方會更容易捕捉到表情。

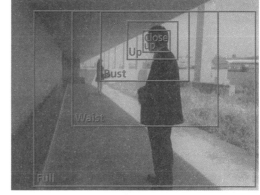

臉部位置 NG

臉在畫面的下方

臉部位置 OK

臉在畫面的中央

＋more!

拍臉部特寫時，可以稍微讓頭頂的部分出鏡；如果還想繼續拉近，接著才讓下巴出鏡，這樣可以讓表情保持在畫面的中心。

TAKE

29

攝影魔法②
鏡頭選擇會影響印象

2
順
利
拍
攝
的
訣
竅

訣竅Ⓐ

標準、廣角、望遠鏡頭能拍到的範圍不同

● **標準鏡頭**
Standard

攝影機前46度角前後的範圍
會入鏡。

・接近用肉眼看的大小。
・焦距會依CCD尺寸而有所
　不同（參照TAKE60）
　4/3系統的焦距約25mm
　APS-C的焦距約35mm
　原尺寸的焦距約50mm

● **範圍較寬廣的廣角鏡頭**
Wide

攝影機前入鏡的範圍較廣。
・焦點對準的範圍很大。
・不容易糊掉
・畫面會扭曲
・前後的距離變大，背景在視
　覺上會變小。

● **範圍較狹窄的望遠鏡頭**
Tele

攝影機前入鏡的範圍較窄。
・可拉近與遠處被攝者的距離
・除了對焦的部分以外其他畫
　面都是糊的。
・前後的距離變小，背景在視
　覺上會變大。

● **目視與攝影機的不同**

人眼能目視的範圍是120度左右，等同於非
常廣角的鏡頭。但是物體的大小容易自動放
大，看起來跟標準鏡頭差不多。

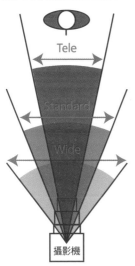

攝影機

● **選擇的要訣**
即使被攝體本身的大小不變，
在廣角鏡頭下會離攝影機比
較近，望遠鏡頭下會離遠一
點，再者，背景的呈現也會不
同。可以試著考慮想帶給觀眾
哪種心理效果。史蒂芬史匹柏
的《決鬥》就運用了此種手法
營造不同的氛圍。

➕more!

小津安二郎幾乎都使用
50mm的鏡頭（以電影而
言偏遠了一點），就算
攝影師提議用標準的
35mm，也被他否決掉
了，也許是因為他討厭
人物變型吧。

POINT 決定好構圖之後，重點來到選用鏡頭的技巧。依照拍攝對象決定使用哪種鏡頭，足以改變畫面帶給人的印象。攝影機和人眼能看到的範圍及角度都不同，學會利用不同鏡頭，就能製造出各種不同的效果。

訣竅B

同樣是特寫，不同鏡頭拍出來的效果也不同

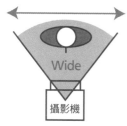

Wide

攝影機

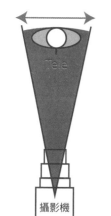

Tele

攝影機

● 截然不同的視覺效果

用同樣的大小做比較，可以清楚分辨出廣角和望遠鏡頭的特徵。

看起來會扭曲的廣角鏡頭
・攝影機和被攝體的距離較近。
・攝影機一拉遠，物體瞬間縮小。
・物體的形狀顯得扭曲，如鼻尖和耳朵等部位。
・背景很小
・拍到的範圍較廣

看起來較端正的望遠鏡頭
・攝影機和被攝體的距離較遠
・就算與被攝體的距離改變，物體大小也不太會變化
・物體的形狀不易扭曲
・背景很大
・拍到的範圍較小

● 鏡頭的機關

離攝影機越遠，深度的比例就會越短。換用鏡頭可以自由調整畫面中的物體大小，因此拍成同樣的大小時，遠處的被攝體感覺起來會比較近。

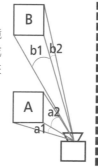

+ more!

拍攝人物時，經常會使用偏向望遠的鏡頭作為強調人物的手法。反之，想做出有張力十足的喜劇效果時，則會用廣角去拍人物的特寫。

TAKE
30

攝影魔法③
攝影機位置的鐵則

訣竅Ⓐ

鏡頭切換也不會亂的拍攝手法

●遵守180度角原則

假想有一條**直線（假想軸）**連接面對面的兩個角色。即使鏡頭切換，只要攝影機中途不跨越那條線，兩人的空間關係就能保持一致，不會亂掉。

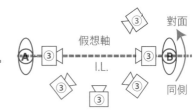

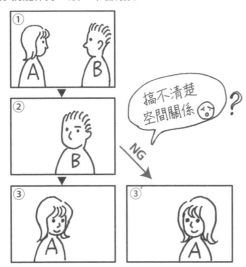

- 只要攝影機在**假想軸**同一側，畫面上的A都是向右，B都是向左。
- 攝影機到另一側，從③開始拍的話，A在畫面上會向左。
- **AB**明明是面對面，②和③接起來卻像是另一回事，產生混亂。

●正確的越線方法

有兩個方法可以在同一場戲中合理地越線。

▼ | ▼

(1)同一個鏡頭內直接運鏡越線 | (2)中間穿插在假想軸上方朝兩邊拍攝（即都拍人物正面）的鏡頭

┌─ ●無論是人或物，超過一個就要遵守此原則 ─┐

不僅是人物而已，物品或行駛中的車子等，在畫面上要保持一定方向的東西都必須遵守180度角原則。當對象超過三個，假想軸建議以靠前方的兩者為準，或是配合變動的空間配置，隨時調整假想軸。（例：ＡＢＣ三人，A和B在對話時就從ＡＢ之間畫線，換成A和C互動時就把假想軸改到ＡＣ之間。）

⊕ more!

180度角原則也可以用在讓不同地點的兩人面對面，或是讓面對面的兩人看其他方向。這種手法在鈴木清順的作品中很常見。

2
順利拍攝的訣竅

POINT 在攝影機的位置下功夫就能製造出各種的視覺印象。試著閉上單眼，從不同角度和距離看看拍攝的對象吧。哪種構圖才能拍出你要的效果呢？

訣竅**B**

各式各樣的鏡頭語言

● 安排說明用的鏡頭

太多特寫鏡頭會讓觀眾難以掌握整體的狀況，這時可以加入畫面中有該場戲的主要元素、一眼就能了解空間配置的「**狀況（說明）鏡頭**」。

● 說明的方式也需要設計

說明狀況的時間點和方式也需要精心設計，其實不一定要用廣角的長鏡頭，可以以望遠鏡頭擷取某個重要元素，或是利用空間的深度，用遠近法提示重點。

● 改變高度調整視覺上的感受

攝影機往上拍就是**仰角**，往下拍就是**俯角（俯瞰）**。鏡頭的高度可以改變空間的寬廣度，以及被攝者的大小。亦可在同一顆鏡頭中，移動攝影機做出變化。

● 特別要注意特寫的拍法

人類的臉部並非完全左右對稱，一般而言右半邊會比較好看。另外，低頭和抬頭也會給人不同的印象。最能清楚拍到表情的是，稍微從下往上拍的角度。

仰角

俯角（俯瞰）

● 相似的鏡頭不要放在一起

把攝影機位置和鏡頭尺寸都相同的鏡頭串在一起，容易造成時間錯亂的感覺。當然可以刻意利用這種手法，但是一般的狀況，剪輯時會讓不同的角度或尺寸的鏡頭相連。其實拍攝時若能意識這點，拍下不同構圖，就有利於後製剪輯。

● 用單眼確認畫面的構圖

說明狀況的時間點和方式也需用肉眼的單眼確認會比透過攝影機更快能找出好的角度。

 ＋more!

如果有機會親眼看到能劇的面具，請從不同位置和角度觀察看看，它的表情有何變化，可以當作拍攝臉部特寫的參考。

2

順利拍攝的訣竅

TAKE

31

攝影魔法④
飛舞的攝影機

訣竅Ⓐ

移動攝影機來製造氣氛

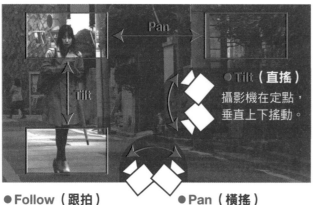

●**Tilt（直搖）**
攝影機在定點，
垂直上下搖動。

●**Follow（跟拍）**

靠伸縮焦距或移動攝影機跟拍，基本上人物要保持一定的大小。亦可搭配水平搖動，做**橫搖跟拍**的效果。

●**Pan（橫搖）**

攝影機在定點，水平左右搖動。一開始先擺出結束時的姿勢，身體轉向開始時的角度預備，如此就能靠身體的軸心自然地橫搖。

●**Zoom（伸縮焦距）**

使用伸縮鏡頭，調整成**廣角**或**望遠**。

Wide⇔Tele

●**Track（移動）**

讓攝影機**遠離**或**接近**。可使用手持攝影機、軌道、推鏡、滑軌、搖臂、穩定器…等方式。也有讓演員移動的方法。

演員

近

遠

攝影機

●**直線運鏡也可以很複雜**

推軌的移動方式是直線或圓形。讓軌道的動線和人物走路的方向交錯，如此一來，直線移動的攝影機也可以圍繞在演員身邊拍（如黑澤明的《夢》）。諸如此類的方法還有很多。

➕more!

前後移動的同時反拉變焦鏡頭，能讓前景的人物大小不動，後方背景卻被壓縮或延展。這是希區·考克在《迷魂記》發明的攝影手法。

POINT 移動攝影機能讓場景產生躍動感，刺激觀眾的想像力。先思考你想讓觀眾看到什麼，接著就配合演員的表演，讓攝影機動起來吧。

訣竅 B

配合演員的呼吸起舞

●演員和攝影機都移動

攝影機的移動能營造出各種氛圍和視覺印象。

🖋 和演員反方向移動，強調對方的動作。

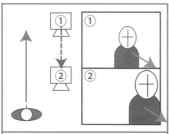

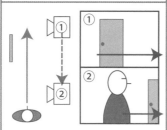

🖋 假裝要跟拍，實際上越過演員，切換到演員的主觀視角。

另外還有，攝影機從演員的特寫開始上昇，拉到高處拍鳥瞰城市的全景；或是以雨水的視角出發，不斷落下，打在主角的臉上…等，攝影機可有各種舞蹈方式。

●只有攝影機移動

🖋 在兩人之間慢慢地橫搖，製造看不見表情的空檔

●與演員共舞的攝影機

跟拍人物時，攝影機拿上前**水平定點搖動**是最王道的拍法（**A**），但是也有把攝影機和人物的中心當支點，繞著外圈移動的手法（**B**）。（**B**）的話，攝影機要配合演員走動。在演員的引導下像共舞一樣拍攝，一定能拍出很有電影感的構圖。

⊕ *more!*

佐佐木昭一郎的《四季‧烏托邦鋼琴》（四季‧ユートピアノ）等作品中，有許多鏡頭運用手持攝影機的移動表現出人物氣息。最重要的不是器材，是要配合被攝者的呼吸，一同共舞。

2
順利拍攝的訣竅

TAKE
32

攝影魔法⑤
模糊影像及運鏡的方法

訣竅Ⓐ

模糊背景，改變呈現方式

● 利用模糊的手法

模糊掉畫面當中焦距清楚範圍的前後，如此一來，**就只有想呈現的東西會浮現**，讓畫面看起來更美。相反地，**泛焦**技法則會讓整個畫面都是清楚的。

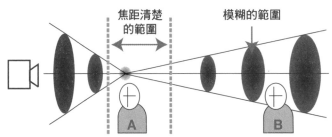

焦距清楚的範圍　　模糊的範圍

A　　B

● 演員要配合對焦

攝影組會用眼睫毛或眼睛的光對焦，通常焦距範圍只有前後2公分，這段時間，演員要保持靜止不動。

● 調整要依景深

攝影機的焦距嚴格來說只會對準一處，但是少許的誤差很難被發現。這種容許範圍就是**景深（DOF）**。通常範圍越小景深越**淺**，範圍越廣景深越**深**。

● 景深與特定調整

拍攝人物的時候，調整光圈就能改變景深。光圈的開闔雖然會造成亮度改變，但是也能修改感度。在太亮無法打開光圈的時候，可將**濾光鏡**轉暗。沒有內建濾光鏡的話，建議可以在鏡頭上加裝**ND減光鏡**。

● 決定景深的要素

淺 ←		→ 深
大←	攝影機的感光元件	→小
近←	和攝影機的距離	→遠
望遠←	鏡頭的種類	→廣角
開←	光圈	→關

想使深度變淺的話，就將距離拉近、換成望遠鏡頭並打開光圈。

✚ more!

到攝影機的焦距，是從感光元件算，不是鏡頭。有些攝影機會有顯示感光元件位置的標誌，或是測量距離用的金屬掛勾。

POINT 各種運鏡和模糊手法都很有趣，但是一味追逐流行的美感，選擇不符合故事劇情的運鏡，很快就會使觀眾感到厭煩。反之，如果大膽的鏡頭語言和故事相符，就很值得一試。

訣竅 B

運鏡的各種器材與效果

● 推軌（Dolly）

在三腳架上加了**滑輪**的道具，在不平整的地方需要鋪上合板才能使用，也能用小型推車當替代品。或是租一台輪椅，讓攝影師坐在上頭也是個好方法。

滑軌

穩定器

● 無人空拍機

把攝影機架到無人機上，飛到空中拍攝畫面。幾乎都是遙控式的，因此需要熟悉操作的技術人員。使用大型無人機需要證照，而且在市區操作時，需先取得當地主管機關的許可。

● 滑軌、桌面式滑輪

裝有三腳架雲台的**滑軌**和**桌面式滑輪**易於攜帶，使用方便。只要去材料行買木板、腳輪和螺絲就有辦法自製。只是使用的頻率不算高。

● 軌道

市面上有販售各種軌道。鋪設軌道需要時間和熟練度。

● 穩定器

穩定攝影機的配件。有在靜止時，**平衡重心的穩定器（Steadicam）**；以及動態時，用電動機**抑止晃動的穩定器（Gimbal）**。兩者都需要熟練的操作技巧。如果現場有單腳架，只要握住靠近攝影機的一側並舉起來就有穩定的效果。

● 搖臂

種類很多，有能乘坐好幾個人的大型搖臂，也有只能放三腳架的小型搖臂。攝影機會放在機器手臂的前端，因此運鏡動線基本上會是弧形。

● 穩定使用手持攝影機的基本知識

肩用穩定器

・要看觀景窗的話，直接把臉頰或額頭靠在攝影機上面。人會下意識地穩定長有眼睛的臉部，進而能達到穩定機器的效果。
・不看觀景窗也不看螢幕，以肉眼為準，運鏡動作會較流暢。
・使用把攝影機架在肩上的穩定器，但高度或動作會受限。
・把身體固定在牆壁等東西上，並放低重心。
・手持攝影機走路的方法有兩種，一種是像柔道一樣不離開地面的滑步，另一種是把腳抬得比平常更高，每一步踏得更確實地或跑或走。

＋more!

攝影機的手抖校正分成光學式和電子圖像式。利用三腳架做橫搖時，手抖防震功能會降低在操作上的流暢性，不必要時可以關掉。

TAKE

（33）利用數位技術 調整配合場景的光

訣竅Ⓐ

調整光線的顏色

●光線是有顏色的

光的顏色是取決於以K（開爾文）為單位的**色溫**。K值越低會偏暖色系，越高就越偏冷色系。同樣的物體透過不同色溫的光去看，容易會有冷暖色的落差。攝影機上有提示正確白色的**白平衡**（**WB**），這個功能用於避免色溫造成的色差。

2000K　3200K　5500K　10000K

早晨、夕陽　電燈（日光燈）　正午的太陽　陰天　晴天的陰影處

●藉由調整色溫，製造白天、夜晚和傍晚的效果

利用加減色溫值的手法，可以製造出傍晚或清晨的氣氛，也能在白天拍出夜戲的效果。但是在後製全面數位化的現代，幾乎都是用正常色溫拍攝，到後製再另行調光。

●調節白平衡（white balance）

18%灰卡或**白紙**是校正**白平衡**的基準。每次要用同一張紙，對著攝影機，把打到紙上的光源角度調整到跟拍攝對象相同，放滿整個觀景窗，然後按下校正紐。另外還有自動校正的形式，以及自行輸入色溫值的手動形式。

●影格和解析度

循序式掃描　　　交錯式掃描

 + =

奇數（ODD）圖場　　偶數（EVEN）圖場　　影格

- **膠捲電影**：讓靜止的影像以1秒24格（影格）播放，接近「動畫」的構造。
- **類比錄影帶**：1格的掃描線分成一半（**交錯式掃描**），每秒顯示60格，寫作60 i。
- **數位錄影帶**：解析度和影格都可在軟體上處理。每秒的格數與電影相同，以**循序式掃描**為主流。每秒24格，寫作24p。
- **解析度**：DVD的基準是720x480畫素（pixel），高畫質的BD（藍光光碟）是1920x1080畫素。4K是指水平解析度4000畫素，8K是指水平解析度8000畫素。

＋more!

還有直接收錄感光元件訊號（RAW），也有針對較暗部分調節的LOG。若兩者在後製階段都能好好地處理，就可以調整成漂亮的畫面。

POINT 攝影機拍下的光，會符合溫度和亮度的原理。充分理解原理，一開始每一次都規矩地先測光再拍攝，絕對是進步的捷徑。就算最初一頭霧水，摸索個半天也能記起來。

訣竅 B

整場戲的亮度要一致

● 亮度調整與測光錶

亮度取決於四個要素。用測光錶（照度計）測量最準確。

①濾光鏡： 有降低光量的**ND減光鏡**（還有內建相機）等選擇。

②光圈： 改變鏡頭的口徑大小，調節亮度。單位是**F值**，數值越大就越暗，最常使用的是F2、2.8、4、5.6、8左右。

③快門速度： 電影的標準快門速度是1/48秒。

④感度： 單位表示是用膠捲的**ISO**和錄影帶的**dB**。

● 方便攝影的相機功能

・斑馬紋

當曝光度超過預設值，螢幕會出現斜紋警告。

・峰值對焦

抓出畫素對比強烈的部分，加強對焦部分的顏色。設為手動對焦會比較方便。

・示波器（波形監視器）

重新排列畫面上的明暗畫素，較亮的往上、較暗的往下。只會調整上下，畫面橫向對比會維持原本拍到的不變。可用於確認是否有曝光過度或不足的地方。

斑馬紋

峰值對焦

示波器

● 入射式測光錶的操作方式

(1) 設定**ISO**感度及快門速度

(2) 拿**測光錶**對準被攝者的位置

(3) 讓燈泡直直對著攝影機。光源在上的話，臉的下半部會蒙上陰影，可以用手遮住燈泡上方。

(4) 按下測試的按鈕，檢查顯示的**F值**。

※如果另有理想的**F值**，需要計算感度和ND減光鏡的增減。

⊕ more!

18%灰卡也可以用在攝影機的反射式測光，步驟就跟測白平衡一樣。人類肌膚的反射率幾乎是18%，所以沒有灰卡的話，也可以用手掌代替。

TAKE
34

在燈光下功夫
控制光與影

訣竅Ⓐ

用三點打燈法調整明暗

● 學會三點打燈法

三點打燈法是指，由**主光**、**補光**及**背光**組成的打燈方式。控制**主光**和**補光**的比例及**明暗對比**，就足以做出不同的氣氛。

平面圖

·背光

從人物後方投射過來的光。照亮人物，使輪廓線條更突出。

演員

·補光（輔助的次要光源）

針對主光製造出的陰影做調整，功用同於白天在戶外場景使用的反光板。

·主光

場景的主要光源。配合該場景的設定，選擇合理的光源。

● 決定明暗對比度

補光的強度和距離能調整場景的**明暗對比**。用測光錶（照度計）對準光源測量強度，就能知道補光做出的明暗比例。也有某種打燈方式是按照那種比例進行的，例如1:1/2、1:1/4或1:1/16…等，調整比例就可做出理想的氛圍。

● 依位置命名的燈光專有名詞

側面光

頂光

林布蘭光
（從45度斜角打）

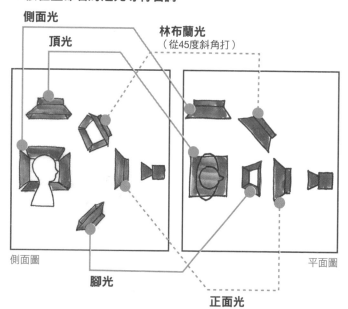

側面圖

平面圖

腳光

正面光

⊕more!

林布蘭光是從被攝者前上方的45度斜角打下來，如此一來，臉頰的陰影處會出現明顯的倒三角亮部區域。臉部更有立體感之後，更容易隨著鏡頭方向拍出不同的感覺。

POINT 燈光在電影中扮演的角色，不只是照亮場景，還包括調整光影的相對比例。針對每個場景設定光源位置，精準控制明暗的對比吧！

訣竅B

配合場景設定光源

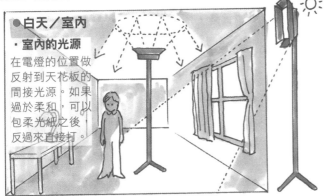

●白天／室內

·室內的光源
在電燈的位置做反射到天花板的間接光源。如果過於柔和，可以包柔光紙之後反過來直接打。

●夜晚／室內

·室內的光源
用柔光紙做出類似日光燈的質感。

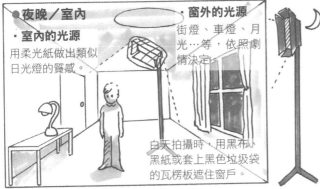

·窗外的光源
街燈、車燈、月光…等，依照劇情決定。

白天拍攝時，用黑布、黑紙或套上黑色垃圾袋的瓦楞板遮住窗戶。

●夜晚／室外

·汽車的大燈
轉動燈光方向，增添寫實感。

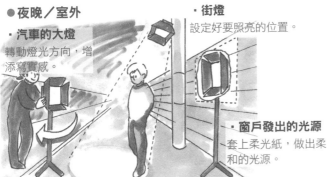

·街燈
設定好要照亮的位置。

·窗戶發出的光源
套上柔光紙，做出柔和的光源。

·仿真太陽光
位置和高度要考慮到劇中的時刻。晴天的光線比較硬，陰雨天有類似柔焦效果的雲層，所以會較為柔和。

室內　窗戶　太陽

日落之後，要改成低角度的柔光（夕陽餘暉、魔幻時刻）。

●**光源和亮度是關鍵**

我們會下意識地感受到光線的方向和強弱。如果打燈就只是照明，會顯得很不自然。現場有什麼光源？大概多亮是正常？多考慮明暗的對比，做出自然的陰影是很重要的事。

+ more!

如果要打臉部的光，腳光會讓上方有陰影，產生奇幻的感覺；頂光會讓臉部整體變暗。如果想要開朗明亮的印象，就要打補光讓陰影變淡。

TAKE
(35)

熟悉收音技術
準確收錄台詞

訣竅Ⓐ

錄音需要多錄幾軌比較保險

● 防止雜訊和意外狀況

在突發狀況發生前，最好多錄幾個音源，防範於未然。可將指向性麥克風和領夾型麥克風收的聲音，各自存放到兩個不同的音軌，攝影機內建麥克風收的聲音直接留在影片中當作記錄。先確保錄有素材，到後製階段再把混音做好就行。

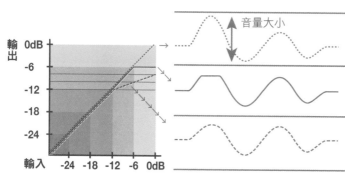

● 避免最大音量超過0dB

音量的單位是**dB**，音量增加**6dB**就是多了一倍。也就是說，**0dB**的一半音量是**-6dB**。**-8dB**的一半音量是**-14dB**。數位錄音如果遇到**0dB**以上就會破音，因此要預留空間，把錄音的最大音量設定在**-18dB**、**-12dB**或**-6dB**。

● 調整錄音的音量

・**Auto**…自動調整的功能。安靜的時候會自動變大聲，因此不必要的聲音也容易清楚錄下來。

・**Manual**…自行手動調整。也經常會用到限制器或壓縮器。

・無調整

・限制器
即使有較大的聲音，也不會超過預設音量的機制。

・壓縮器
壓縮較大的聲音，使之不會變更大聲的機制

▼音量顯示

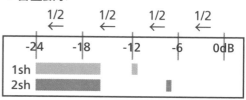

● 聲音傳導的機制

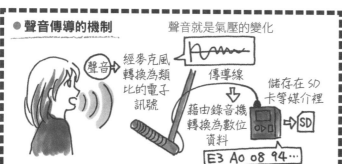

聲音就是氣壓的變化

聲音 → 經麥克風轉換為類比的電子訊號

傳導線

藉由錄音機轉換為數位資料

儲存在 SD 卡等媒介裡

E3 A0 08 94…

⊕ more!

監聽用的耳機音量越大越好，才能揪出是否錄到了不需要的聲音。中途如果更換耳機，容易掌握不住音量的大小，建議同一副用到底。

2
順利拍攝的訣竅

┤POINT├ 現場收音要盡量清楚地錄下台詞，避免錄到多餘的雜音和回聲。留心於麥克風的配置和使用方法，同時安排一種以上的錄音方式，選用最恰當的手法。

訣竅B

用心配置麥克風，減少雜訊

● 抑制S/N比（訊噪比）

現場收音錄人聲的台詞時，會錄到其他的聲音，所以要盡可能排除台詞以外的雜音（參閱TAKE19）

・將指向性麥克風對準發言者，盡量靠近他的嘴巴。

・調整指向的角度，避開目標方位的雜音（因此有長桿的指向性麥克風通常是從高處指向地面）

如果指向正面就會連演員背後的汽車雜音都收進去。

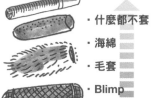

OK
OK　正面 **NG**

● 麥克風的位置要和攝影組討論

畫面構圖和攝影機的位置決定之後，再刻意讓麥克風進進出出監看螢幕畫面，盡量把位置調整至不會入鏡穿幫的邊緣。但攝影機和燈光也許會移動，還會有產生麥克風影子的可能，設置時務必與攝影組充分協調。

● 只在必要時使用防風罩

一般而言，不使用防風罩，指向性麥克風的收音品質會比較好。所以室內的場景可以不用套。防風罩的性能越好，收錄聲音會越不清晰。忘記準備防風罩時，簡單用毛巾或手帕包住麥克風，也有防風的效果。

防風性能小／音質好

・什麼都不套
・海綿
・毛套
・Blimp
・Blimp加毛套

防風性能大／音質悶

● 領夾式麥克風固定方式

將封箱膠帶摺成三角狀，把麥克風包進去，然後貼在演員嘴巴附近看不到的部位，也可以藏在衣服或衣領裡面。

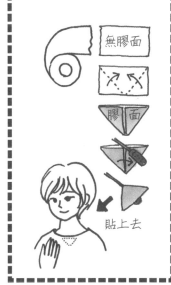

無膠面

膠面

貼上去

⊕ more!

除了領夾式麥克風，也可以將小型IC錄音機或無指向性的麥克風藏在演員的附近錄音，盡量多想辦法，去錄到更好的聲音素材。

2
順利拍攝的訣竅

TAKE
36

重視如何拍攝演員
投入角色情境

2

順利拍攝的訣竅

訣竅Ⓐ

意識到鏡頭構圖的表演

①人物離開攝影機的動線和構圖
A：離攝影機越來越遠
A漸漸變小，但一直在鏡頭內。

B：距離不變，橫向離開
B不久後就會出鏡。

C：從攝影機的旁邊離開
幾乎拍到特寫後，才讓C消失在
畫面上。

②入鏡的方式和構圖
**D：馬上擋住另一個演員，看不
到兩者的表情。**

E：從攝影機旁入鏡
E一開始長時間只有背面入鏡，
而A的反應看得很清楚。最後E稍
微往後站，才會照到他的臉部。

＋more!

●**多看長鏡頭的戲，研究演員的移動方式**

演員在表演時必須掌握攝影機的動線以及自
己入鏡的範圍。在鏡頭中的走位方式，有很
多經典的長鏡頭可做為參考學習，例如加
藤泰的《瞼之母》、希區‧考克的《奪魂
索》、亞歷山大‧蘇古諾夫的《創世紀》以
及相米慎二早期的作品。

即使只會拍到對手戲演
員的畫面，若能在不干擾
攝影機的前提下幫忙對
戲，一定也會讓對方的表
演變自然。但是也要記得
保持精力，確保輪到自己
入鏡時是最佳狀態。

POINT　演員的工作，是把自己的身體和心靈當成樂器去演奏片中的角色，但也僅是交響樂團的一分子，必須與攝影組為首的所有劇組合作才行。

訣竅❸

把角色形塑成自己的樣子

●準備角色的方式（參閱TAKE23）

身為一個演員，你一定在開拍前已分析過劇本、對故事有許多想像了吧。試著確認一下，那些想像是否能發揮在拍攝現場。當然，熟記台詞和咬字清晰是最基礎的功課。

STEAP①　再次確認劇情走向

・這個角色的**Xa→Xb**是什麼？

　他在追求什麼？受到什麼阻礙？想像他身上的**變化和伏筆**。

・把場景中相關的東西替換成自己熟悉的人事物，確認自己的**反應和感受**。

・想像劇本字裡行間的內心獨白，試著更貼近故事。

STEP②　想像每場戲之前發生過的事

・想像角色過去的來歷。

・想像在這場戲之前，角色發生過的事情。

・想像在這場戲之前吃過的食物。

・想像這個角色的詳細生理特徵。

STEP③　用想像補足劇情以外的元素

・想像攝影機和工作人員所在的位置，在故事的世界中**應該是**什麼樣子（比如牆壁、電視、人群或樹木…等）

・清楚意識到當下的台詞是講給誰聽的。台詞不是唸出來就好，要像平常對話一樣，講給對方或自己聽。

STEP④　等待導演喊action的時間

・想像在這場戲前一秒正發生什麼事。

・做好一切的準備，全心投入角色中。

●理解導演話中的目的性

在理解角色的時候，演員會從角色的人生去切入，但導演則是著重角色在故事中擔任的功能。如果導演給出「動作大一點」等具體的指示，演員可以先理解導演想要達到什麼目的，再修正自己對角色的詮釋。

2
順利拍攝的訣竅

●相同的演技和不同的演技

拍攝電影時，同一個時間或橋段會用不同鏡頭重複拍很多次。屆時要重複相同的表演、還是更換表演方式，或是加入即興的部分，這都要看導演的判斷。演員有很多種類型，但如果在現場的配合度夠高，比較能受到業界的青睞。

我們結婚吧♡

+more!

「等待」也是演員的工作。就像很多工作人員不會演戲，演員也不見得懂其他人的專業。要相信劇組，學會耐心等候。等戲的空檔也能成為學習的時間。

照顧劇組是製片組的工作 想幫上忙要注意什麼？

訣竅Ⓐ

去拍攝現場幫忙時需注意的二三事

●自己找工作做

在拍攝現場，大家都在忙自己專業上的工作，沒時間指派你任務。必須不仰賴別人，設法找出自己能做的事情。

①**幫等待中的演員撐陽傘，發暖暖包。**

②**為一整天忙得團團轉的技術組送上巧克力、糖果和飲料。**

③**把現場的廢紙杯、寶特瓶等垃圾收走。**

有辦法注意到這些細節，一定能成為拍攝現場不可或缺的角色，有些人就是這樣入門，日後成為專業的製片人。

●不可隨意觸碰器材

不懂的東西就不要亂碰。想幫忙也要先了解狀況，讓自己能問出較實際的問題。舉凡調整三腳架或挪動打光板之類的雜務，缺乏專業知識反而會造成別人困擾。

●小心攝影機前方

即使攝影機看起來沒有開機，也可能正在思考構圖，或正配合燈光與麥克風位置，調整顏色與焦距。千萬不要在攝影機前走來走去。萬一不得不穿過攝影機前方，記得說聲**「通過攝影機前面一下！」**。

拍完之後，**阻尼器**被當成耗材，沒放回**指向性麥克風**的袋子裡，從此下落不明…

收三腳架的人沒有轉動鬆緊紐，而是直接從彈簧那邊折下去，造成器材損壞。

●讓劇組認同你也是專業的

(1)在拍攝現場積極開口確認和聯絡各種事項。**「不懂裝懂」**最容易出事。但是要盡量避免閒聊。

(2)不要妨礙到通行和專業的工作人員。

(3)不要過於顯眼，不要出聲亂喊。

(4)不要亂碰不熟悉的器材，要碰之前一定要問。

(5)不要站著發呆，自己找事做。找不到事做也要裝忙（笑）這樣有助於維持現場的氣氛。

✛ more!

在充滿高價器材的混亂拍攝現場，積極出聲能有效防止出事。比如更換鏡頭時，隨時喊聲「鏡頭拿來了」、「我要放手了」…等，最好每一個步驟都講出口。

POINT 被朋友找去拍攝現場幫忙時，務必要遵守最基本的注意事項。多多了解製片組的工作的話，可以更加顧慮到現場的運作。

訣竅B

製片組的工作就是要照顧整個拍攝現場

●專注於拍攝是至高原則
製片組和導演組的助導，有部分工作是重疊的，在小型編制的劇組中，導演有時也會兼任製片組。但是導演還是盡可能專心導戲比較好，製片組的任務就是要讓劇組能專注在拍攝上。

●現場的溝通協調
拍攝中常要臨時交涉預想不到的拍攝許可，就算是談好的場地，也會不時有警察或管理員來查看，還會出現圍觀的路人或居民來抗議等各種突發狀況。製片組或助導要負責協調，避免拍攝進度中斷。

●補充水分和零食
拍攝容易讓人耗費大量體力，現場可以多準備瓶裝水、寫上名字的紙杯、小口的甜甜圈或巧克力、糖果餅乾等零食，並告訴大家放在哪裡。遇上寒冷的夜戲，最好有熱食或熱飲可以取暖。

●安排交通移動
安排拍攝時間前後的交通方式。技術組需要考慮到器材架設和拆解的時間；演員組要注意是否有不方便移動的戲服。遠程的移動是要開車、還是利用大眾運輸交通工具？買好票了嗎？記得時間不要安排太緊。

2
順利拍攝的訣竅

●確認拍攝結束時間
在拍攝中，劇組容易太投入而忘記時間，製片組要負責注意時間，並且提醒預計結束的時間。切記態度不可以催促，要客觀並冷靜地提醒。

●安排伙食
按照預算安排叫便當或吃餐廳、打理伙食的種類和菜色…等事項。若行程太緊湊，技術組空不出放飯時間，可準備飯糰、三明治和瓶裝茶…等方便食用的輕食。

 +more!

在拍攝現場，攝影機、演員和導演是最有存在感的，而製片組的任務就是要營造出讓他們能順暢工作的環境。少了製片組，根本無法開始拍攝。

●場記是串連起拍攝和剪輯的工作（參閱TAKE59）
場記是跟著導演行動，隸屬於導演組的職務。基本上就是負責記錄拍下的**場次、鏡頭、鏡頭數**，以及**檔案名稱、拍攝時間、拍攝內容、OK和NG的鏡頭**…等細節。剪輯師可以根據這些紀錄，有效率地找出能使用的畫面。另外場記也要負責確認道具和服裝有沒有連戲。

※場記表地範例在**TAKE59**，亦可參閱本書監修者的網站「映画制作の教科書シリーズ」http://filmmakebook.minatokan.com

TAKE

38

導演的實力不看技巧
重要是帶領現場的氣氛

2

順利拍攝的訣竅

訣竅Ⓐ

沒有專長也行，只要能帶領團隊達到目的

●所做的一切都是為了達到目的

導演的工作是，帶領劇組一步步達到目的。越緊繃的狀況，越要明確地面對目的。

STEP① 擬定執導方向
將整個劇本的構造 **Xa→Xb** 視為一體，作品目的越是明確，內容越好懂。

STEP② 現場下指示
導演說明目的之後，達成手段由各部門提議，也可先問大家意見。健全的劇組環境是擁有自由提議的空間，再交給導演做最終決定。（參閱TAKE15）

STEP③ 適度的堅持
全心專注在達成目的上，其他的部分可以適度放手。

STEP④ OK和NG
拍完每個鏡頭之後，要明確表達是**OK**還是**NG**。有些鏡頭也許不同於預想，但是有達到目的就能算OK。如果是NG，記得清楚說明理由和目的之後再重拍。

●好好與演員共事

①在拍攝現場使用角色名稱
用角色名稱呼演員，有助於更加融入電影的世界。當大家都這樣做，現場的氣氛會產生變化。

②對演員的專業表示敬意
演員不是你手上的人偶，請視他們為用自己的身體塑造角色的專家。

③負責講解角色的目的
導戲不要講表面該怎麼演，要和演員討論對角色的看法，說明角色的背景和目的，實際上如何飾演就交給演員去發揮。

●大家都是專家

無論是演員、攝影師、收音師或製片組，每個人都有自己身在劇組的任務。很妙的是，所有人卻都要聽從導演的指示。導演要信任專業，而且要找到有實力的人進組。不過也要練習想像，失敗的時候該怎麼處理。重點是不要急，深呼吸一下，有話慢慢講。

✚ more!

在開拍時要喊「預備（停一拍）action」，導演可以調整喊法，讓大家集中精神，例如「預備」喊得大聲又有節奏，「action」變成小小聲。

> **POINT**　電影導演的任務是帶領整個創作團隊。導演需具備能夠和各組討論專業領域問題的基本知識及敬意，還要有在面對突發狀況時，找出解決方案的韌性與冷靜沉著。

訣竅Ⓑ

與各種突發狀況搏鬥

● 拍攝不能中斷（參閱TAKE14）

遇到突發狀況時，最不樂見的結果是拍攝中斷。失敗的結果最慘也等同於停拍，那不如就咬住牙不要放棄，說不定反而能拍出很棒的鏡頭。例如史蒂芬·史匹柏的《法櫃奇兵》中那場刪掉動作戲的爆笑場面，剛好就是由於主角身體狀況不佳；尚·雷諾瓦的《鄉村一日》就是活用了驟然來訪的暴風雨。

● 下雨該怎麼辦？

方法有很多，要看那場戲是否非晴天不可？換成雨天是否比較浪漫？最重要的是能轉換角度思考。

①撐透明塑膠傘還是可以看清楚臉部，反之也可刻意用傘擋住臉部。

②可否改到屋簷下、隧道內或室內拍攝？思考一下劇情設定。

③用網路上的即時氣象預報確認等會兒是否有放晴的時間，有時雲層的空隙會製造出五分鐘左右的晴天。

> ### ● 只剩五分鐘能拍完一場戲
>
> 就算排好縝密的行程表，也會遇上拍攝時間不夠的狀況。這種時候可以考慮刪鏡頭，設法「**只用一顆鏡頭就達到這場戲的目的**」。只要確保在敘事上不可或缺的最低要素，以及那場戲有出現 **Xa→Xb** 的變化，這樣就十分足夠了。

● 有的沒的狀況

①預定好的外景地無法使用。

②演員突然生病或出意外。

③攝影機等器材出問題。

④工作人員在拍攝中受傷。

● 有備無患

①準備替代方案或補救方式。

②找好第二順位的外景場地。

③準備備用攝影機，單眼相機和智慧型手機也可以派上用場。

➕ more!

若要拍一顆道盡所有訊息的鏡頭，建議可以用景深深一點的鏡頭，以遠距離為前提，設計演員的動作和畫面構圖。

2

順利拍攝的訣竅

電影人的經驗談①

電影的入口

辻岡 正人 導演・演員 / 代表作《JUDGEMENT》

實際體驗拍片，並獲得知識，是我進入電影圈的入口。十八歲那年，我在塚本晉也導演的獨立製片電影中當上演員，因此經歷了一次從前製到上映的完整製作過程。腦中的意象被拍出來，上映之後引起一陣旋風，這個歷程令我深受感動。「**我也想拍電影，分享心中的感動**」，如此單純的動機，誘發心中強烈的衝動，這就是我在23歲開始當導演拍片的起點。

當時用膠捲拍攝仍是主流，如果用數位拍攝會被當成外行的廉價作品，不會被視為正式的電影作品。「**我沒有資金、地位和名聲，一無所有的自己，只能靠現有的一切資源來拍片**」。後來從前製到完成歷時4年。電影最終必須在電影院上映，因此要找負責發行和宣傳的片商。在我自推自薦奏效後順利簽約，當時才了解到業餘和專業的差別。我開始思考「**如果電影是商品，那麼電影在賣什麼？觀眾要買什麼？**」，如果只是為拍而拍，舉辦邀請親朋好友觀賞的放映會就好了；如果要作為提供一般觀眾買票進戲院的娛樂，那就必須認真考慮拍片的供需目的。

我透過自己的第一部作品，學到不管是獨立製片或商業電影，先設想觀眾所需再去開發企劃案是多麼重要的事情。我的第一部獨立製片導演作品是透過許多人的協助，才得以在日本全國的戲院上映，並在東京創下破紀錄的觀影人次。我想鼓勵大家不光只是參加電影的拍攝階段，最好親身體驗看看一部電影從前製到上映的全貌。

給即將要踏入電影圈的各位

田中 健詞 導演 / 代表作《PUNCHMEN》（パンチメン）

歡迎來到這個世界！（笑）

電影是以立體空間創作，比在白紙上畫畫來得自由，亦沒有既定的章法。但想透過電影傳達自己的想法，有一些你最好先學會的「**技術**」。那是指什麼呢？請讓我用我的方式娓娓道來。

大家應該都有「因為看了這部片，讓自己也想拍電影」的口袋片單吧？如果沒有，那就想想「**最喜歡的作品**」也可以。請把那部片當作目標，試著先拍拍看「**用自己的方式重現對那部片有共鳴的部分**」（練習作盡量不要拍太長）。

實際嘗試之後，你會發現那並不是一件容易的事。「**設為目標的作品**」和「**嘗試重現的作品**」之間的距離，當中缺乏的就是「**技術**」。你想拍的與拍出來的東西一定會有差距，請好好思考如何填補那些問題。在思索和挑戰的過程中，你會漸漸找到各種需要的「**技術**」。

在那裡找到癥結點是好事，你的頭腦和身體會展開行動，進而追求屬於你自己的手法。最後那些會變成「**必殺技**」，讓你在創作空間盡情發揮。

嘿嘿！

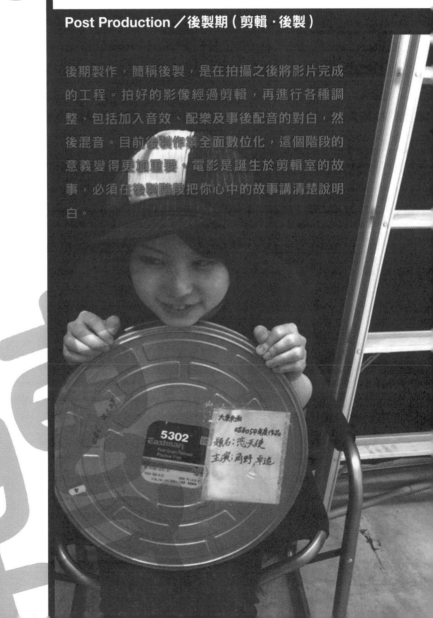

不會失敗的後製訣竅

Post Production ／後製期 (剪輯‧後製)

後期製作，簡稱後製，是在拍攝之後將影片完成的工程。拍好的影像經過剪輯，再進行各種調整，包括加入音效、配樂及事後配音的對白，然後混音。目前後製作業全面數位化，這個階段的意義變得更加重要。電影是誕生於剪輯室的故事，必須在後製階段把你心中的故事講清楚說明白。

TAKE
39

留給觀眾想像空間
用剪輯排列故事的時空

訣竅Ⓐ

串起時空，驅動故事進行

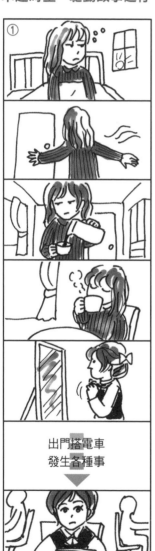

出門搭電車
發生各種事

●省略可讓故事簡明易懂

以「從早上起床到去公司上班」的情況為例，省略過的敘事（上圖②）會比按照時間軸的流水帳（左圖①）更明確易懂。（參閱TAKE12）

●剪輯的源起

19世紀後半，某個馬戲團的演出中，錄影紀錄的攝影機突然故障，後來到戲院上映時，硬是接著播後面拍的影片，導致馬突然變成小丑。這是人類首度看到時間會跳躍的影像，據說剪輯就是源自於這場美麗的意外。

●剪輯時的素材版本管理

剪輯進行中的檔案最好全都存檔下來。大的變更要存**新版本（version）**，小的調整視為**修訂（revision）**，檔案名稱按照「**電影名稱＿＿版本號碼＿＿修訂號碼**」的公式命名。剪輯過程以**樹狀表**分類管理，以便隨時回溯任一版本。

XX正片_01-01
↓
XX正片_01-01a
↓
XX正片_02-01
↓　　　　XX預告_01-01
XX正片_03-01
↓
XX正片_03-02
↓　　　　XX縮減版_03-01
XX正片_04-01

➕more!

庫柏力克的《2001太空漫遊》中，有一個著名的剪輯片段是猿人把骨頭（一開始使用的道具）扔向空中，接著畫面就切到形狀相似的太空船，彷彿將數萬年濃縮在一瞬間。

3

不會失敗的後製訣竅

POINT

> 剪輯是把鏡頭串在一起，創造出對時間和空間的想像。不需要配合現實中的時空，只要思考希望觀眾如何去理解這個畫面。因此有必要適時割捨，將想傳達的事去蕪存菁。

訣竅 **B**

利用剪輯表現變化

● 剪輯能改變一部電影

即使是同樣的素材，也能靠剪輯製造出不同的印象。光是接上不同的鏡頭，調性就能從悲劇轉為喜劇。可以選擇要由第三者的客觀角度（①），或是主觀視角（②）表達情緒，剪輯時要確實理解每顆鏡頭的用意，藉由排列上的化學作用衍生出新的涵義。

● 重視敘事的結構

敘事是有結構的，有可能是三幕劇或起承轉合的形式，中間還會細分出許多章節。無論怎樣的長片都能區分成小段落，因此**剪輯就是接起鏡頭和分場，不停搭配組合的作業。**

● 進行作業前記得先備份

數位機械有故障的風險，切記要勤存檔，萬一機器故障才不會失去寶貴的檔案。在開始剪輯之前，要先在別的空間存一份所有素材的備份；然後在剪輯進行中也要養成定期存檔的習慣，在完全不同的儲存空間留下備份。

＋ more!

如果能備份在雲端空間會比較放心，但是影像檔通常很大，用硬碟做備份較實際。剪好的影片最好多留一份備用檔案在雲端。

TAKE
40

了解影像的元素
活用剪輯軟體

(訣竅Ⓐ)

熟悉剪輯軟體的介面

●剪輯的步驟

STEP①：新增剪輯專案
把一段段的影像檔和音檔匯入
Ⓐ**素材區**。

STEP②：準備素材
在Ⓓ**時間軸**上排列素材順序，
或是在Ⓑ**切割**要用的片段。字
卡和聲音也是同樣的處理方
式。

STEP③：調整時間軸
用Ⓒ**預覽畫面**確認進度，在Ⓓ
時間軸調整每段素材的起始點
（可以切割，也可以拖動切口
末端來更改長度）

STEP④：壓縮檔案
在**時間軸**完成剪輯作業後，**轉
換壓縮**成新的檔案儲存。

Ⓐ素材區（媒體庫）
匯入待用的影像或聲
音等素材。

Ⓑ切割工具
裁剪素材，決定鏡頭
的起始點。

Ⓒ預覽畫面
顯示畫面。

影像檔1	
影像檔2	Ⓓ
音檔	

音軌

Ⓓ時間軸
順序是從左往右。處理中的影
像會顯示在預覽畫面。

➕ more!

膠捲時代最常使用Steen
beck（德製剪接機）和
Moviola（摩維拉剪接
機），後來Avid推出的
數位剪輯軟體日漸普
及，但是創作上的邏輯
與膠捲時代並無不同。

●常見的剪輯軟體（參閱TAKE20）

・Final Cut Pro(Mac)…Mac專用的專業剪輯軟體
・Adobe Premiere Pro(Mac/Win)…很多忠實使用者
・Avid Media Composer(Mac/Win)…老牌的剪輯軟體
・EDIUS Pro(Win)…新聞媒體經常使用的軟體
・DaVinci Resolve(Mac/Win/Linux)…有出免費版的專業軟體
・VEGAS Pro(Win)…簡易並可用直覺操作的剪輯軟體

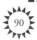

POINT 剪輯軟體基本上大同小異，但是操作介面各有各的特徵。先了解影像檔的格式、功能和基本的操作方式，再進一步去熟悉各種軟體吧。

訣竅B

電影長片的剪輯要以分場為段落

● 剪輯長片的訣竅

兩小時的長片一次放進時間軸會很難操作，剪輯最好以分場為段落進行，最後再串成一大檔，這樣比較有效率。也可以每場戲剪好之後先轉成**無損壓縮（又稱可逆壓縮）**的檔案，用暫存檔做排列，然後慢慢接在一起。

▼時間軸

影像檔1	OP		字卡02		
影像檔2		S#01_03		S#02_01	S#03~04
音檔			音樂		

● 影片檔案的格式

影片檔案要以特定的方法壓縮成一個**容器（container）**，光看檔案本身無法判定用哪種**編解碼器**。

影像　　音檔

▲Container是「容器」的意思，也代表檔案的格式，例如MP4、MOV、MPEG、AVI、WMV…等。

● 配合上映（播放）的方式

轉檔時設定的格式需要配合放映的需求。

①畫面的解析度（畫素）

・DVD的SD：720×480
・高畫質（Full HD）：1920×1080
・4K：3840×2160等

②影格率（每秒顯示的影格數）

・**24p**：24格（同電影膠捲）
・**23.976p**：美日（NTSC）電視系統24格的丟棄影格（drop frame）
・**29.97p**：美日電視系統30格的丟棄影格
・此外還有25p、30p、60 i 等

③位元速率（每秒的傳輸量）

1Mbps、4Mbps、16Mbps、20Mbps、40Mbps等

◀編碼、解碼是打包影片或音檔等應用程式碼的方式。影片常用的格式是H.264、H.265、MPEG-4、MPEG-2、ProRes、Legarith、無壓縮等。音檔則是WAV或AC-3等格式。

● 壓縮（編解碼）與畫質

完成檔會是有損壓縮（不可逆），因此正在剪輯中的檔案最好以不會影響到畫質的無損壓縮的方式存檔。

・無損壓縮（可逆）…取用時可復原成同壓縮前的檔案，本身不會劣化，但是壓縮率不佳，檔案還是很大（如Legarith或Ut Video等）
・有損壓縮（不可逆）…取用時已是劣於壓縮前的檔案，解析度會越壓縮越差，但是壓縮率佳，能做成方便的小檔。大部分的編碼器都是屬於這種。

⊕ more!

現行的剪輯軟體之中，能在專案中插入其他專案的功能越來越普遍了，剪輯電影長片時也可以考慮使用那些類型的軟體。

TAKE

41

厲害的剪輯①
用減法整理劇情

訣竅Ⓐ

思考每場戲和鏡頭的功能

①刻意用一顆鏡頭拍到底

● **你想表達的事**

剪輯不只是把演員動作和台詞接在一起，而是用影像敘事的一種手段。創作者要想清楚自己究竟想表達什麼，該如何藉由剪輯呈現出來。

● **意識到鏡頭的功能性**

剪輯時要留意每一顆鏡頭的功能，在一場戲中必須呈現出：

- 人物和場所
- 重要的動作和變化
- 表現那些變化的人
- 人物的情緒表現

對以上的條件和鏡頭功能有概念之後，比較好判斷哪裡要放說明用的鏡頭，或者哪裡要加上特寫。

②連接相同東西（男性）的鏡頭

③連接不同東西（窗外）的鏡頭

就是現在！

J K L

④連貫的時間

⑤跳接的時間

✚more!

在找剪輯點的時候，通常會一直按鍵盤上的J（倒帶）K（停止）L（播放）這三個鍵。播放影片，憑感覺按暫停，找出剪輯點，這樣就不容易讓節奏感跑掉。

POINT

厲害的剪輯可以讓那場戲的一開始就呈現出目的性。意識每一顆鏡頭的功能，參考選擇剪輯點的手法，試著去點出想表達的內容吧。

訣竅 **B**

由剪輯點創造出戲劇性

●動作和剪輯點的三種常見公式

①動作的途中（動作連接動作）

前後過程看起來較流暢。

②動作停止之後

動作之後的鏡頭會被強調

③跳過動作

動作的變化比較明顯，製造強弱緩急的效果。

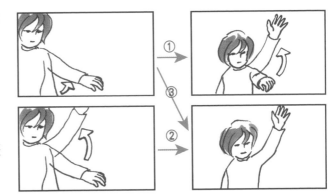

●利用「庫勒雪夫效應」（Kuleshov effect）

在某個畫面前後搭配不同的畫面，觀者會產生迥異的印象，這種心理現象就叫做「庫勒雪夫效應」。除了人臉以外，風景和物品也能運用這種效應。

（「庫勒雪夫」是實驗並證明出這種現象的影像創作者的名字）

他很悲傷

他很想吃

他覺得很美

> ### ●衝突的鏡頭
>
> 比起「美女」配「鮮花」，「美女」配「溝鼠」的組合會更有想像空間，如果每顆鏡頭都帶來新的發現，並衍伸出新的意義，觀眾就不會無聊。製造對立的衝突感，刺激觀眾的想像，對剪輯而言是必要的手段。

＋ more!

用多機拍攝時，鏡頭中的動作會是一致的，所以從哪裡剪下去都行。另外，同一個動作切成兩個鏡頭時，抽掉一、兩個影格看來會比較流暢。

TAKE
42

厲害的剪輯②
動作與反應

訣竅Ⓐ

自然的影音合併

圖①同步…聲音和影像同時轉場。

圖②**剪接點延後**…聲音比影像早切換。

| 聲音 | A：早安，今天放晴呢。 | B：早安，可是聽説會下雨。 |

圖③**剪接點提前**…聲音比影像晚切換。

圖④自由切換…自由決定聲音和影像的切換點

●分別處理聲音與畫面

通常在連接鏡頭時，也會同步處理影音之間的關係。有時候刻意錯開一點，反而會比影音同步切換看起來更自然。

●利用轉場製造驚喜

比如先放進下一場戲的聲音，使觀眾困惑之後，再切換到影像讓觀眾豁然開朗；反之，先切換影像也可以。順暢的轉場和電影整體的節奏感，有時是掌握在影音的切換之下。

＋more!

給觀眾看正在聆聽台詞那方的表情，雖然影音是不一的，但是可以傳達事情發生當下角色的反應，所以是很重要的技巧。切記推動故事前進的，不是台詞，是反應。

3
不會失敗的後製訣竅

POINT 故事會隨著「動作」和「反應」進行下去，在剪輯的階段要去處理這些元素。比如故意錯開畫面和聲音等，試著整理出敘事的方式。

訣竅B

用剪輯完成敘事

聲音 ┃ A：我喜歡你

▼A說話（狀況）　　　　　　▼B微笑聆聽（反應）

圖①不做調整

● 重視應答的剪輯

發生某些**狀況**而產生的**反應**，那會讓觀眾接收到意義。接二連三、環環相關的反應構成一部電影。剪輯是讓觀眾看到連環的**狀況**與**反應**。

▼A說話　　　　　　　　▼A擔心B的反應　　　　　▼B微笑聆聽

圖②延長A的畫面

▼A說話　　▼B驚訝　　　　　　　▼B微笑

圖③提早出現B的畫面

● 鏡頭的剪輯點也要遵守Xa→Xb（參閱TAKE03）

剪輯需要去處理每個場面的變化及輕重緩急，也就是〔Xa→Xb〕。剪輯可以跨越哪些迂迴曲折與衝擊抵抗？如同電影劇情整體的**Xa→Xb**變化，每一個瞬間都存在著細小的**Xa→Xb**。

⊕ more!

如果老是按照時間排列進行剪輯，可以嘗試用不同角度切入，一定還會有能再省略的部分。濃縮到精簡的要素，反而能加深觀眾的印象。

TAKE
43

畫面處理①
調整亮度和顏色

可至本書監修者的網站「映画制作の教科書シリーズ」
http://filmmakebook.minatokan.com/take4344 カラーページ瀏覽本單元的彩色版頁面。

訣竅Ⓐ

利用剪輯軟體的調整功能

● 統整影像的調性

拍攝的時間或天候等狀況會導致同一場戲的鏡頭看起來不一致。這時要使用專門的**外掛程式**或用**示波圖（影像範圍表）**（①②③④）去調光校色。

3

不會失敗的後製訣竅

● 配合作為基準的畫面

先決定好作為標準的鏡頭。將要校調的影像素材對齊標準畫面，調光用**波形圖**和**直方示波圖**，調色用**向量示波圖**和**波形圖表**，交叉比對調成相同的波形。

● 用特效調整的方法

調光的作業可以利用特效軟體內建的曲線操作。**橫軸是輸入、縱軸是輸出**。如果做成如右圖的S狀曲線，暗處會更暗、亮部會更亮，看起來會對比明顯，有如黑白老片的膠捲質感。

①向量示波圖（Vectorscope）

在圓盤圖上重新排列畫面像素，用以了解色彩的分布狀況。R=紅色、Mg=洋紅色、B=藍色、Cy=青色、G=綠色、Y=黃色。中心點幾乎無彩度，越外側的色彩濃度越高。

②波形圖（Waveform）

圖像同橫軸由左到右顯示。按照亮度（曝光度）重新排列「垂直像素」，上方的曝光度較高。以此類推畫面橫軸上不同位置的亮度和亮點分布。

③直方示波圖（Histogram）

按照亮度重新排列畫素，用以了解畫面整體的亮度。右邊偏亮、左邊偏暗。縱軸顯示亮度的畫素數值。

④波形圖表（RGB Parade）

把波形圖分成紅、綠、藍…等不同顏色個別顯示的圖表。用以了解色彩的分布。

曲線

✚ more!

實際上的顏色和印象中的顏色（記憶色）會有落差。比如海面大多是深綠色或褐色，但是在影像中如果不夠藍就不夠「寫實」。你會選擇哪一邊呢？

POINT
依照拍攝時的狀況，每顆鏡頭的亮度和顏色會有落差，因此要用剪輯軟體校色和調光，統一同場戲的素材。先來熟悉一下波形監視器。

訣竅 B

校色調光、製造對比

● 調整原色

可以分別調整最亮區域、中間區域、最暗區域的顏色濃度。三個圓盤的顏色同於**向量示波圖**。用正中間的圓點調整，越外側的變化幅度越大。亮部的變化容易影響視覺上的印象。

暗部(L) 中間區域(M) 亮部(H)

角度(A): 0.0 量(D): 0.000 角度(N): 0.0 量(U): 0.000 角度(E): 0.0 量(T): 0.000

彩度(S): 1.000 Gain(I): 1.000
Gamma(G): 1.000 Offset(O): 0.0

● 調整輔色（二次色）

選擇畫面上要校色的部分進行修改。下方圖像就是把要修改的部分先反白。

· Gamma：控制畫面亮度的曲線，數值越大，暗部越亮。
· Gain：明暗的比例。數值越大，亮部越亮。
· Offset：全面提高或降低所有的亮度。

色度(C):

角度(A): 310.6 量(D): 0.160

色相迴轉: 0.0
彩度: 1.000
Gamma: 1.000
Gain: 1.000
Offset: 0.0
Alpha:
（水平因數） 1.000

● 使用LOG模式

LOG拍攝是一種色彩模式，捕捉較多暗處的視覺資訊，減少觀眾對亮處的注意力。參考**LUT**（Look up table／查找表），自行調整曲線，找出最適合作品的色彩調性。

攝影機
LOG模式
⬇ 輸入

後製
LUT調整
⬇ 輸入

明

暗

暗 明 　 暗 明

 ✚ more!

後製母帶中用RAW和LOG模式拍的畫面，許多在色彩對比上還不夠完整，必須經過調光，做出妥善的明暗比例，才能成為可以拿出去給人看的作品。

3
不會失敗的後製訣竅

TAKE
44

畫面處理②
調光作業

可至本書監修者的網站「映画制作の教科書シリーズ」
http://filmmakebook.minatokan.com/take4344 カラーページ瀏覽本單元的彩色版頁面。

訣竅Ⓐ

在後製階段決定影像的風格

●利用調光，創造風格

調光校色有兩種方向

(1)校正彩度，調成現實中正確的顏色（Color Correction / 色彩校正）

(2)創造作品的獨特風格。 用顏色主導整部片的視覺效果（**Color Grading / 調光**）

> 如此一來就能靠影像呈現出兩位主角心靈相通的感覺！

●人的觀感來自於對比

觀感和畫面本身的亮度是兩回事。假設有一場戲是在深夜，畫面幾乎全黑，只有一小部分有微光，這樣反而強調了「整體」非常漆黑。觀眾的感受通常是來自於比較之下的對比感。

・調光範例

> 創造作品的獨特風格！

STEP① 加上一點偏橘的暖色，增添溫和的感覺。

STEP② 設法強調藍色和黃色，最終要讓後面樹叢的綠色看起來更鮮豔。

STEP③ 調整曲線，提高中間色，製造明亮的視覺感受。

＋ more!

膠捲時代有很多步驟要在拍攝時就調整好，但在全面數位化之後，多數人會先不管視覺呈現的效果，盡量多拍一點素材，其他留到後製再處理。

●視覺效果也是敘事的一環

調整視覺效果的目的，主要分為以下幾種：

・強調人物角色的存在

・改變環境，區別不同的場面

・提示電影的主題（暗示喜怒哀樂等）

要記住視覺效果並不是手法上的炫技，而是**輔助敘事（講故事）**的手法之一。

POINT 數位化的後製作業,光在影像視覺上就能進行許多調整。但是不要沉溺於炫技,最重要的還是故事本身。

訣竅 B

吸收各種視覺效果技巧

表情變得更加顯眼

●補色校正

臉調成橘色系,其他調成補色的藍綠色。

呈現獨特的對比

●漂白風格(Bleach bypass)

重現傳統膠捲電影的沖洗技法之一:漂白風格的功能。

①+②=③　　　出現奇妙的殘影

●奧頓效果(※)

①複製影像,模糊畫面。
②再複製一次,改成黑白雙色。
③把透明度調成45%的②疊在①上面。

※名稱取自發明此手法的攝影師麥可‧奧頓(Michael Orton)。畫面能做出宛如水彩畫的奇幻感。

●發明自己的獨門技術

希區‧考克用膠捲拍攝的《迷魂記》或《後窗》等片,為了讓觀眾看清楚畫面中稍微入鏡的人物,在拍攝及沖洗膠捲時,用盡等同於現代數位調光的各種技術。同樣是膠捲時代,黑澤明拍攝《電車狂》時,在地面和陳設的背景塗色,刻意在視覺上營造出不同的氛圍。原創手法不設限,沒有既定的規矩。

+more!

有一種手法是讓電影的視覺風格貼近經典名畫。首先把想模仿的名畫掃描到剪輯軟體中,然後以它的色彩為基準,進行色彩校正。

TAKE
45

使用追蹤效果
做特效及上字幕

訣竅Ⓐ

以特殊的轉場和合成創造風格

● 有意義的轉場效果

不同的分場通常是以鏡頭連接，但也可利用不同的轉場效果，製造敘事上的意義。

・淡入（F.I.）：影像的開頭漸漸浮現。

・淡出（F.O.）：影像在結尾漸漸消失。

・疊影（O.L.）：前後兩個鏡頭的F.O.和F.I.疊在一起

・劃接：從某一端用新的鏡頭劃去前一個鏡頭。

● 影像的合成

利用追蹤效果（track）將兩個影像合成，製造出特殊的視覺效果。

①上下兩軌各自放進要合成的圖片
②處理上軌的圖片，做成合成用的檔案

③↑上圖的透明度調成55%半透明，同時顯示兩者就完成了合成。↓

⊕ more!

拍攝需要合成的畫面時，必須事先想好完成的樣子。如果憑感覺去拍攝素材，在後製的階段會很辛苦，一定要有完整的準備，並有計劃性地進行。

● 重視目的性的視覺效果

《星際大戰》的轉場用了許多劃接的效果，據說有向該手法的先驅者黑澤明致敬的意思，同時也是配合「講古」式的故事開頭，營造紙上話劇的效果。特殊的轉場和視覺效果很有趣，不過千萬別忘了原先的目的。

3
不會失敗的後製訣竅

POINT 使用剪輯軟體就能做出特殊的轉場效果、視覺合成及加入字卡。別忘記重點是運用這些效果去講故事，別沉溺於趣味和炫技。

訣竅B

上字幕時要注意安全區域

● 銀幕的注意安全區域 （關於銀幕尺寸請參閱TAKE60）

在戲院或電視等媒介上映時，畫面角落有可能因為尺寸的問題而無法完整顯示，所以字幕等不能被切掉的重要資訊，要放置在畫面的**安全區域**範圍內，至少距離外框有10%左右的留白。

安全區域的範例

● 上片名字卡和字幕的方式

利用剪輯軟體中的**字幕編輯功能（titler）**上字幕。

如果字幕和背景色調相似，不易辨讀，可以將字幕上套用有色的邊框，或是加上有強調作用的陰影。抑或是在字幕和背景之間夾一個區隔用的框底（坐墊）

シナモンの最初の魔法　邊框

シナモンの最初の魔法　陰影

シナモンの最初の魔法　坐墊

● 合成的基礎技法

合成用的素材某一部分需要去背，因此會在綠幕或藍幕前拍攝，將背景的綠色或藍色用色彩修正改成透明，或是先改成黑白兩色的影像，再抓出需要透明的部分。

在綠幕前拍攝

▼
合成後的畫面

3
不會失敗的後製訣竅

➕ **more!**

電視新聞會使用特別的背景和效果，讓字卡看起來更顯眼易懂，仿效那些手法就能製作出類似新聞風格的畫面。

TAKE
46

利用音效和配樂
讓劇情更立體

訣竅Ⓐ

取得並利用音效（SE）

● 用音效說故事

使用音效是為了讓觀眾身歷其境，例如《大法師》的片頭就有故障的時鐘、馬車、街道的喧囂、靜默站著的人、狗的吠聲…等等多種製造情境的音效設計。

● 利用聲音的兩種心理現象設法欺騙觀眾

電影中的聲音分為以下兩種：

(1)現實中實際會聽到的聲音　　　　　↓無聲的情況

(2)心理上產生的幻聽　　　　　　　↓無聲的情況

● 無聲也是一種音效

刻意以無聲營造寂靜的氛圍，引導觀眾自行用想像力進入眼前的畫面。只要前面做好鋪成，無聲的片段就會很有效果。哈札納維西斯的《大藝術家》的重頭戲正是在無聲之中讓觀眾感受到聲響。

● 自然無痕的循環素材

A 環境音 B

分成兩個
前後互換

B　A

B／A

重疊之後
轉檔成新檔案

B／AB／AB／A

原本就連在一起，所以不會間斷

● 取得音效素材的方法

①網路下載或CD

網路上可以找到付費或免費的聲音素材。使用前請注意條件須知，有些付費的素材也會設定使用限制。

②從聲音素材中擷取

如果素材庫裡面可以找到需要的聲音，那就直接擷取最方便。拍攝時收錄下的素材很好用，如果長度不夠可以**重複循環使用**。

③重製擬音

腳步聲、開關門聲或嘈雜人聲等聲音，可以自行用錄音機收錄，也可以調整音頻或長短。有些場面加入適度的音效會更有氣氛。

➕ more!

音效和配樂的界線有點曖昧不明。比如北野武的《座頭市》中，蓋房子的音效化為音樂；希區·考克的《鳥》則使用電子設備，讓作曲家譜出鳥叫聲。

3

不會失敗的後製訣竅

POINT 電影加入音效與音樂就能塑造出整體的氛圍。只不過要牢記，電影的趣味在於故事本身，音效與音樂是輔助劇情的道具。

訣竅 B

有效利用電影音樂（BGM）

●電影音樂的作用

一般的音樂是娛樂享受，而電影音樂具備穿針引線的作用，搭配劇情製造恐懼或不安等效果。不讓觀眾意識到音樂本身才是優秀的電影音樂。

●下音樂的時間點

下音樂的時間點不是一門容易的事。可以不知不覺開始，也可以很明顯地出現。通常會下在台詞或動作有進展的點，也可以從上一場戲的尾聲先進音樂，藉此消除轉場的突兀感。另外還有刻意增強音樂存在感的手法。

●電影音樂的鐵律

・音量不要太大。建議在台詞的四分之一左右（-12db）。

・音量要隨著場面和台詞調整大小。

・讓觀眾重複聽相似的一段旋律，利用微妙變化製造氛圍。

・試著為每個角色設定特定的旋律。

・煽動不安和恐懼的音樂，效果會很好。

・音樂太遷就於畫面上的動作會容易人感到干擾。

●確認素材授權

①需要在工作人員表中標示素材製作者嗎？

②可以用於營利目的作品上嗎？

③可以修改素材嗎？

④該素材作出的作品，有義務以同樣的條件公開嗎？

⑤免授權素材的常見種類

・**CC**（Creative Commons／版權共享）：使用條件公定化。

・**Public Domain**（公有領域）：私人智慧財產權已超過保護期，成為公有的財產，可以自由使用。

・**Copyleft**（版權宣告）：開放自由使用及改變重製，但是作品發布的條件必須同於素材。

※假設使用了可免費取用的素材，該電影的版權也不能設限。

3

不會失敗的後製訣竅

⊕ more!

和作曲家開會時，記得讓他理解電影配樂需要不安定的音聲，以及音樂不能喧賓奪主。並要充分溝通每場戲的目的，例如即使結婚典禮也可能走悲傷的路線。

●導演對於音效／配樂各有不同的手法與想法

・大林宣彥：「影像搭配任何配樂都是成立的。」

・黑澤明：悲傷時要搭配快樂的音樂…營造反差感。

・塔可夫斯基：「配樂對電影而言就像毒品，我盡可能不使用。」

・庫柏力克：不滿意人家交出來的配樂，全部換成古典樂及現代音樂。

TAKE
47

熟悉後期配音
補錄自然的人聲

訣竅 A

後期錄音要有明確的目的

●利用後期錄音調整完成度

需要後期錄音的狀況，主要是在拍攝結束後補錄台詞。例如現場收音沒有把台詞錄清楚、事後想修改或微調台詞的內容…等，有明確的目的才會進行。實際執行的項目不同於現場錄音，所以工作人員也是以音效師為主。

●播放影片的機器

如果沒有小型播放器，可以用筆電代替；如果沒有能見到嘴巴動作的特寫畫面，可以用主鏡頭（Master shot）代替。

●錄音機、麥克風和連接螢幕的耳機

也可以使用拍攝時使用的槍型麥克風。

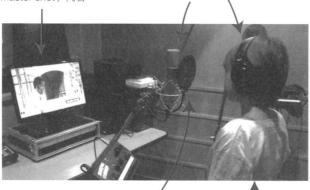

●吸音材

防止錄到氣爆雜音、口水或呼吸聲的防噴網。有時會在麥克風後面加降低殘響的錄音過濾罩（吸音屏）。空間反射造成的殘響很容易事後加入，要去除卻很難。

坐著會改變發聲的位置，因此讓演員站著錄音比較好。

●補錄對白也需要演技

錄音室的錄音間又被稱為「金魚缸」。在錄音間接受導演從音控室傳來的指示，也許會感到很大的壓力。盡量享受那個過程，別被氣勢給吞噬了。

①多看幾次影像，回想拍攝時的表演，找回配合影片中動作的節奏。

②光看表情的畫面要對嘴很不容易，最好是配合整體表演的節奏。

③若完全被影片的節奏拉走，說話速度會忽快忽慢、聽起來很不自然。盡量保持同樣的速度，如果有狀況可以在後製用機器調整。

⊕ more!

在安靜的外景、車內要補收音時，收音組會在現場喊「sound only」。因為才剛拍完，台詞還很熟，時間點也比較好抓。長鏡頭的攝影中，沒收清楚台詞的時候也能用這種方式補救。

●不用在錄音室也能補錄

後製錄音的場地不限於錄音室，只要準備好器材，在自己家或飯店房間等安靜的地方都能錄。但必須事先確認環境，避免遇到空間反射很嚴重的會議室、家裡的狗很吵、卡拉OK包廂沒隔音…等等的意外狀況。

POINT 後期錄音和同步錄音的差別在於所處環境不同，演員表演的狀況也不同，因此也可趁機收錄和拍攝時不同版本的台詞。多學習數位技術讓影音完美合一。

訣竅B

靠後製嵌入補錄的台詞

●靠剪輯讓聲音對齊嘴型

如果是〔24格／秒〕的素材，落差在4格以內都沒關係。無論如何都很在意嘴型不合的話，可以用剪輯軟體調整畫面，只要母音的嘴型有對齊看起來就很自然。

●調整補錄與拍攝時的長短不一

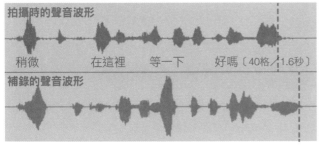

拍攝時的聲音波形

稍微　　　　　在這裡　　　等一下　　　好嗎〔40格／1.6秒〕

補錄的聲音波形

Step① 把補錄的聲音速度加快並縮短。
Step② 在不動到音頻（聲音的高低）之下，調整到最自然的狀態。
Step③ 嘴形和聲音一致。

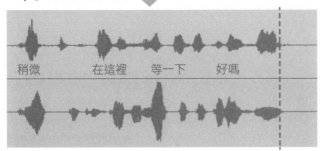

稍微　　　　　在這裡　　　等一下　　　好嗎

●聲音的後期處理

後期補錄的台詞，沒有微調會聽起來不太自然。可以利用效果器讓聲音更加融入場面之中。（參閱TAKE 48）
・**EQ（Equalizer／等化器）**：調整聲音高低、大小以及麥克風的特性。
・**Reverb （殘響效果器）**：加入聲響。
・**壓縮器**：調整音量大小。

●時間點不同的處理方式

祝你　　　得到　幸福

拍攝時的聲音波形

補錄時的聲音波形

祝你　　　得到　幸福

〔36格／1.5秒〕

Step① 補錄的聲音切成三段「祝你／得到／幸福」
Step② 配合現場收音的波形，個別移動並伸縮。
Step③ 嘴形和聲音一致。

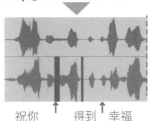

祝你　　　得到　幸福

＋more!

後期錄音需花費的時間很難估計，若要試算需考慮到「架設器材的時間＋數次確認影像＋數次錄音」等事項。

TAKE
48 混音（MA）
讓台詞和音樂合為一體

訣竅Ⓐ

做出適合每場戲的聲音

●聲音的最終調整

混音（MA）是現場收音、音效（SE）、配樂（BGM）和後期錄音…等所有聲音相關素材的最終整合作業。實際內容除了刪掉雜音之外、還有讓另補上去的聲音更擬真、或是比現實中的聲音更容易入耳。

●去除現場收音的雜音（不需要的聲音）

①降低台詞以外的音量

頻譜分析儀可顯示台詞以外的聲波數值；**等化器**可以壓低突出的部分，讓整體波形接近平坦，抑制不必要的聲音。

②減少人聲以外的聲音

人聲的頻率在80Hz到1000多Hz左右（男女不同），需要壓低超過那範圍的聲音。

③使用各種去除雜音的軟體

市面上有Audacity等多種軟體和外掛程式。有些效果會讓音質劣化，使用前須謹慎考慮。

●頻譜分析儀（右側參考圖片：SPAN）

測量並顯示聲波的數值。沒有安裝這個功能的軟體，可以加裝VST之類的外掛程式。

●殘響效果器（參考圖片：VEGAS Pro）

加上殘響音。利用時間延遲和聲響方式，製造減速或回音等效果。

●等化器（參考圖片：VEGAS Pro）

除了圖形等化器（又稱均衡器）以外還有很多種選擇，可以調整音頻的數值（基本上都是調降頻率）。

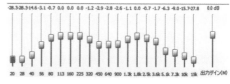

●現實空間中的聲音特徵

· 從音源如波浪般往外擴散。

· 距離越遠，低音越弱（低音衰減現象）。

· 有東西經過時，高音會被遮擋而變弱（高音衰減現象）。

· 撞上某些東西反射回來的聲音會比原本的速度慢。室內牆壁會讓聲音多次來回反射（※），拉長存在的時間（殘響）。

※聲音前進1公尺的時間約3毫秒（ms），如果距離牆壁10公尺，反射回原本位置會慢60ms。回聲的聲速減速成1公尺6ms。

✚ more!

街道、公園、車子或冰箱等背景音，最好獨立存放在別的音軌，讓聲音不間斷。如此一來，連接不同鏡頭時才能壓低違和感。

POINT　混音是要調整每場戲中的配樂分配比例或音量大小等聲音細節。透過數位的後期處理，額外添加的素材能接近現實中的聲音、雜音能被去除、整體的音量也能調整。

訣竅 **B**

調整音量

●調整音量

電影中的聲音分成：**①台詞**、**②音效**（包括獨立存在的聲音及場面中的環境音）、**③配樂**（BGM及以音樂為主體的聲音）。台詞要夠清晰；音效和配樂的音量盡量不要過大。

Step①將現場收錄的聲音，利用音量正規化（把那顆鏡頭中的最大音量擴大到0dB或-6dB等）的功能，就能輕易調整每個聲音的時間點和音量（作業時的音量要固定，確認整體的均衡）。台詞的部分會影響別的聲音要不要降低。除了配合內容以外，亦可安排音量大小的變化，或是製造戛然而止的突兀感。

Step②用**壓縮器**把音量大小調整到均衡的狀態（配樂的部分，通常作曲家會處理好，有特殊需求才會動到配樂）。

Step③配樂（BGM）即使調到台詞音量的1/4（-12dB），還是會感覺很大聲。插入配樂的訣竅是盡量不要讓人察覺到進出的時間點，如果能配合台詞或動作更好。

●壓縮器（參考圖片：VEGAS Pro）

把大聲變溫和，最大音量變小。整體穩定下來後，可全選一次提高音量（修正自動增幅等），也可增加聲壓讓聲音更明顯。

39	36	33	30	27	24	21	18	15	12	9	6	3	
入力ゲイン (dB)(I): 　　　　　0 dB

39	36	33	30	27	24	21	18	15	12	9	6	3	
出力ゲイン (dB)(O): 　　　　　0 dB

除去 (dB): 　21　18　15　12　9　6　3　9.2

スレッショルド (dB)(T): 　-21.6

量 (x:1)(X): 　2.0

アタック (ミリ秒)(K): 　15

リリース (ミリ秒)(L): 　250

☑自動ゲイン補正(C)　　☑スムーズ サチュレーション(M)

●讓音效融入場面中

將後期補錄的台詞和音效加進影像中的現實空間，用**等化器**調整均衡度，用**效果器**製造自然的殘響。

例1：以反射距離去調整遲緩的時間和聲音特性，製作室內房間或停車場中的殘響。

例2：後期補錄容易有不自然的距離感，可以試著降低到100Hz左右以下。不同性別的演員，音頻範圍和音量都不同。

```
●重現機械式的擬音
・電話和電視的聲音…用等化器將低頻、高頻降低或刪掉。
・耳機的聲音…耳機外漏出的聲音沒有中低音頻，可以用等化器做出來。
・廣播的聲音…用壓縮器把聲壓提高，再把整體音量調低。
```

☉ more!

顯示瞬間信號的最高點是「峰值」；而「響度（Loudness）」是度量人類聽覺對聲波的特性，所取得的音量平均值，也就是能知道「有多吵」。

TAKE 49 上片名標準字 和片尾字幕

訣竅Ⓐ

設計文字視覺

●製作片頭片尾的名單

片頭（片名標準字）和片尾（演職員名單）有如電影的包裝紙，設計上需要符合電影的風格。

字卡範例①

●決定順序

現在的主流是在片頭上主創名單，在片尾上完整版的演職員名單。據說這是在1968年的《2001太空漫遊》確立的形式。

●有存在感的標準字

有一種方式是在空間中突顯文字的存在（例①）；另一種是利用動態捕捉的功能，拆解背景中的動態，讓文字跟著動作跑；還有一種是現場拍攝時直接把文字寫在陳設或某個道具上（例②）

字卡範例②

●想不出片名的解決方法

想破頭也想不出好片名！這種時候要先擺脫固有的邏輯，大膽使用預想之外的單字，刺激一下靈感。

・《沙漠的駱駝》→《沙漠的魚》、《宇宙的駱駝》
・《連續殺人魔》→《柔情殺手》、《隔壁的殺人魔》
・《她的生活》→《我的祕密》、《她的幻覺》
・《美麗的花》→《殺人花》、《美麗的惡魔》

⊕ more!

說到電影片名的標準字，一定要提市川崑的《犬神家一族》等作品，或是索爾・巴斯設計的《環遊世界80天》、《驚魂記》、《西城故事》等作品。

─POINT─ 剪輯的最後一個作業是放入片尾的演職員名單。使用字幕製作軟體或圖像製作軟體即可完成。片尾的名單最好讓全部人都確認一下，檢查名字等資訊有無錯誤。

訣竅❸

製作片尾名單

● 片尾名單的排序方法

片尾名單是在電影正片結束之後出現的演職員名單一覽表，呈現的方式分為一張張畫面切換以及由下往上滾動式的兩種。

● 簡易的製作方式

片尾名單用字幕軟體即可製作，另外，如果想用圖像製作軟體把名單製作成字卡，分別排列在時間軸的話，可以做成細長的圖片，由下往上推放，製造出滾動的效果。文字要放在偏內側的安全範圍內，避免銀幕尺寸的問題造成文字被切掉或超出去。（參閱TAKE 45）。

```
┌───────────────────┐
│ ● 分頁字卡或滾動片尾 │
│ 片尾字卡如果做成一張張 │
│ 的字卡，切換上會比較複 │
│ 雜。而且要分成好幾個檔 │
│ 案，萬一要修改字型大小 │
│ 等設定，作業上會是一門 │
│ 大工程。在這點而言，滾 │
│ 動式片尾只有一個檔案， │
│ 相對比較單純。          │
└───────────────────┘
```

```
陽子
高田 光

亮
北山 良平

明
北西 南

社長
小野 洋子                    ①
```

幕後團隊

製片
星野 零式 ┐
 ├ ②
編劇
安田 真奈 ┘

攝影
安田 淳一 ┐
 ├ ③
攝影助理
鬼村 悠希 ┘
 ⋮

執行製片
森 亮太 ┐
 ├ ④
副導演
佃 光 ┘
 ⋮

剪輯
田中 健詞 ⑤

音樂
鑽石奇奇 ┐
 ├ ⑥
主題曲
〈夢想街道〉 ┘

製作公司
神戶活動寫真俱樂部 港館 ⑦

導演
衣笠竜屯 ⑧

● 排序的範例

①演員：角色名稱及演員的名字。通常主角會放在最前面，非主角的重要演員會壓軸放在最後面。
②主創人員：製片、編劇等職位。
③現場技術組：助理要依專業組別寫「○○助理」。
④現場執行組：製片組或導演組等人。
⑤後製相關單位。
⑥音樂創作者、歌曲的名稱。
⑦特別感謝：提供協助的個人與團體。
⑧最後是導演的名字。

✚ more!

演職人員名單要羅列許多職稱和人名，容易有誤植及漏寫的問題。最好在整理完名單之後，寄給全部的相關人士，讓他們親自檢查一遍。

3
不會失敗的後製訣竅

TAKE
50

用試映做最後調整
迎接完片

訣竅Ⓐ

製作最終交片成品

●製作交片成品

為了實體或線上的播放，製作**交片用的完成版檔案**。這又稱為**「Master」**或**「交片成品」**。檔案需要配合上映的形式，選擇不同規格及最大音量（參閱TAKE40、48）

●依照用途準備不同規格的檔案

一部電影通常會為了戲院上映用、家庭鑑賞用DVD或線上播出用…等需求製作各種不同規格的成品檔案。建議先製作無損（可逆）壓縮檔或高畫質的低壓縮檔，避免每次都從母帶轉檔，如此一來過程中比較不會出錯。

	影像檔	藍光片	DVD	DCP（數位戲院用硬碟）
概要	在電腦或線上播放用的格式。	適用於小型戲院或一般家用播放器。應用範圍廣。	適用於家用播放器	電影院上映用的國際規格。超高畫質。
格式	MP4或MOV等。以MPEG-4或H.264解碼會比較好用	容量25GB、50GB。高畫質的影像壓縮檔是MPEG-4或 H.264；聲音用AC-3或AAC等。	容量4.7GB、8.5GB。一般尺寸的壓縮檔是MPED-2；聲音是PCM或AC-3等。	存在HDD硬碟中交給電影院。
製作方式	用剪輯軟體完成壓縮轉檔，交付方式分成存取到USB或HDD硬碟中，以及線上雲端下載。	可以直接用剪輯軟體燒進光碟，但建議盡量使用多媒體影片編輯軟體，製作成有選單的形式。		委託業者或是以專業軟體製作。
bps	上映用的高畫質（1920x1080），24p要10Mbps左右以上。線上的會再小一點。	影音都是最大到54Mbps。主要的影格率是23.976p、24p、30p、60 i。	影音都是最大到10.08Mbps。主要的影格率是23.976p、24p、30p、60 i。	

※bps…每秒的位元數

●多次試片，提升完成度

在正式完片之前，先舉辦幾次試片。場地可以選在電影院、活動會場，也可以是在線上。盡量多找一些人幫忙看，客觀的角度意外會讓自己找到缺失之處，藉此提升作品的完成度。

〔試片檢討法〕

①試片，找別人一起看。　　④修改。

②找出有問題之處。　　⑤重複①的步驟。

③討論解決的對策。

➕ more!

影片檔案和播放的機器之間存在著相容、折舊或故障的問題。最好多準備幾個檔案，確實進行映前的測試。自備有HDMI輸出孔的筆電也是一種保險的備案。

POINT 定剪之後舉辦試片，多找幾個人看，參考客觀的意見，調整細節。完成品須製作成上映用的「交片成品」。設計主頁選單也是一項樂趣。

訣竅 ⓑ

設計符合需求的選單

● 設計選單

製作光碟可使用多媒體影片編輯軟體（Vegas DVD Architect等）；選單亦可以配合使用需求自由設計，例如家用鑑賞版的光碟在背景可放劇照，試著在選單就展現出作品的風格。

● 有特典和字幕的家用光碟選單範例

▲主選單

▲章節選單

▲字幕選單

▲特典影像選單

工作人員名單▶
①～⑥

▲訪談選單

光碟的
內容

・正片
〔字幕〕
關閉
日語
英語

・預告
・幕後
花絮

・訪談
①～⑦

● 上映用的選單風格要盡量低調

上映用的選單需要有〔正片/日語、英語字幕對應版正片/非數位格式正片/預告片〕等選項。背景要設為全黑，避免在開演前的準備過程讓畫面太醒目。

✚ more!

上映用的素材，最重要的是不能破壞影片開始前的氣氛，並且正片最開始十秒左右要放無聲的黑畫面，方便作為開演前的暫停畫面。

電影人的經驗談②

我在獨立製片時代的守則

安田 真奈　導演・編劇 / 代表作《幸福的開關》
（幸福〔しあわせ〕のスイッチ）

我本身沒有就讀過影像相關的學校或科系。我在高中的電影研究社接觸到8mm電影，在大學的電影社開始拍攝自己的作品，出社會之後仍繼續拍片。工作約十年左右離職，專心從事導演和編劇工作三年後，拍攝第一部原創劇本的導演作品，那是由上野樹里和澤田研二主演的電器行親子故事《幸福的開關》。

當上班族時經常加班、出差，要兼顧拍片很不容易，但為了繼續拍下去，為了將來能把拍片當本業，我對自己定下四個守則：

(1)每年至少拍一部作品（即使不是科班出身，持續拍攝也會變厲害吧？）

(2)使用現有的資源（因為沒時間，想到題材就立刻寫成劇本，速速拍出來）

(3)找出循環的模式（拍攝、上映、分析檢討、經驗運用在下次拍片。向工作人員和演員分享後續的回饋，願意幫助的人也會越來越多）

(4)自我推銷（主動找在影展認識的製片聊天，分享自己想拍怎樣的電影，擅長哪種類型，拓展今後合作的可能性）

每個人的行事風格不同，有效的方法也會不同，以上僅供參考。

最後再提醒一件事，劇本最重要的是事前調查。如果沒有親自深入調查，容易寫出曾聽過的某句台詞、曾看過的某場戲。寫劇本的比重是調查4成、下筆2成、修改佔4成。題材不變卻更換主角等方式的大幅度改稿，有時候滿管用的。

如何拍出不輸給商業片的獨立電影

安田 淳一　導演 / 代表作《吃飯》（ごはん）

近年來攝影機的性能越來越強大，但這也是一個陷阱。一旦安於**「再暗也能拍得清楚」**的器材，便容易忽略燈光的設計，拍出說好聽是**「寫實」**，實際上只是沒打光、暗成一團的影像。那種獨立電影簡直多不勝數。不打光使用一千萬圓的專業攝影機，**好好打光使用十萬圓的單眼數位相機**，不用比也知道是後者的影像會大勝。

不只是燈光，還有攝影、表演、選角、服裝、拍攝場地、美術、剪輯、音樂…等要素。如果低成本的獨立製片要比照商業電影的水準，導演必須對以上要素具有某種程度的知識和見識，然而現場的工作人員不用找專業級的，這是低成本獨立製片的第一步。節省下來的人事費，轉用到演員酬勞、服裝和外景場地費用，任誰都看得出影像質感因此而大幅提升。

最重要的環節是**修改劇本**。將劇本盡量拿給許多人看，多聽他人的意見。其中會有很明顯沒有用的意見，也會有令人拍案叫絕的建言金句。取捨意見的基準是作品本身的方向性，這部片是娛樂取向？藝術取向？是朋友之間拍好玩的？還是想在戲院上映的？劇本得到他人認證**「好看」**，前進的動力也會不一樣。如果跟拍完之後才重拍耗費的資源相比，修改劇本的成本等於是零。由**沒寫劇本就拍了兩部戲院上映作品**的我來說這種話，應該特別有說服力（笑）。

將感動帶給眾人的訣竅

Release ／宣發期

製作出一部電影，要讓觀眾看到才算是真正完成
的時候。影史上的經典傑作，其膠捲本身並不具
價值，是在觀眾心中產生了共鳴，才被賦予了現
在的價值。電影要有觀眾才算完成，所以安排發
行上映，其實是最重要的環節。把你的電影帶給
眾人眼前吧。

TAKE 51
上映與放映會
給觀眾看你的電影

訣竅Ⓐ

考慮電影上映的方式

●委託電影發行公司

交給專業的電影發行公司，安排在院線上映。向沒有合作過的片商接洽時，要先準備自己的作品集試看片、幾分鐘內能看完的短版預告片以及企劃書。

●獨立發行

自行向藝術戲院等小型放映場地交涉排片事宜。主控權在電影院手上。只要對自己的作品有自信，說服戲院說**一定能賣座**，就有上片的可能性。

●自主放映

自己借場地做放映，主權在自己手上。場地的種類包含：電影院、活動中心（民間或公家）、租借型活動場地、Live House、美術館、市民會館、會議室、咖啡廳之類的商家、自己家…等等。另外學校的校慶也是選項之一。

●參加影展或競賽

全世界有各種屬性不同的影展和其競賽單元，只要去報名就有被看見的機會。

●線上公開

Youtube等交流型的影音平台可依自己的意願上傳分享，但是如何尋找觀眾會是一大難題。還有像是Amazon Prime…等以商業作品為主的影音線上平台，它們有時也會募集獨立製片的作品。

●販售或發送光碟

製作藍光或DVD光碟，直接販售或免費分送。做成商品販售需要有外盒和包裝。可利用電商網站以網路商品的形式販售。如要取得電商專用的JAN碼，可自費以業者身分登記上架，或委託提供上架服務的光碟製造商幫忙。

嗯…

傳單

●給相關人員完整版試看片

記得讓工作人員、演員、業界相關人士以及有幫忙的人看試片，你的電影對於這些人而言都是深具意義的。不過在提供試看片時，記得清楚標註著作權使用的權限和範圍，盡到提醒告知的義務。

●讓觀眾看到才算完成

電影要給觀眾看到才算完成。通常在作品公開之前容易感到不安或惶恐，但那大多是自己想太多所致，多花點心力思考如何讓更多人看到比較實際。

⊕more!

推銷自己的作品時，如果對行銷有具體的方向，一切會比較好談。不管是目標客群或內容，那些方向從前製企劃的階段就可以先進行安排。你有辦法看到觀眾在哪嗎？

POINT
電影要讓觀眾看到才算完成。把自己的作品給別人看有點可怕，向電影院交涉放映事宜更是需要勇氣，但還是必須主動出擊，思考找到觀眾的方法。舉辦放映會也是，學會做法之後就一點都不難。

訣竅❽

不會失敗的放映會舉辦方式

STEP①擬定放映會的內容和活動
規劃活動的時間長短，除了正片片長，還要加上場地布置、映前打招呼、進退場的時間，然後再多留一點空檔。有時候不只放一部電影，還會設計一些小活動（小型表演或現場抽獎等）。

STEP②決定上映時間，找場地
先設定大概的時期，尋找適合的放映場地，先行預約下來。務必要確認放映設備和音響是否能夠使用。通常平日的白天和週一週二晚間的觀眾較少，**週五晚間到週日下午**是最好的時段。

STEP③以時間推算活動流程
大致可分為：**(1)活動準備、(2)開場及觀眾入場、(3)映前打招呼、(4)正式放映、(5)映後座談、(6)觀眾離場、(7)收場整理**…等內容。

STEP④決定售票方式
要賣預售票，還是只開放當天現場售票（發放號碼牌）？要對號入座，還是自由入座？這些都要先決定。

STEP⑤同步進行活動宣傳和預售票開賣等事項
最好要製作宣傳及賣票時用於傳單和網路的主視覺圖，以及公告新訊息用的專用網站或社群網站粉絲頁。

STEP⑥製作當天的活動流程表
(1)工作人員的集合時間和地點、(2)場布的職責分配和事項、(3)前台開始的時間和負責人和對應方法、(4)開放入場的時間和方法、(5)每段活動的預定進行時間、(6)結束後的收場作業、(7)退場時間的死線…等說明整理成表格，發給所有工作人員。事先指定**活動統籌人員**能抑制現場的混亂狀況。

●放映會也有創造性
如果是完片之後的第一次試片（首映），一定會有很多相關人士的親朋好友來捧場。但多辦幾場放映會，比集中舉辦一場大型的更有效果。最好能夠定期舉辦，口碑更容易發酵，讓觀眾知道何時有場次。也可以集合幾位創作者辦聯合發表，有很多發揮創意的方式，說不定下一個想出創意點子的人就是你。

●如何處理預售票和滿座？

(1)對號入座：在票券上清楚標記上映日期、場次和座位號碼。
(2)自由入座：事前在預售票上標註，現場有額滿無法入場的可能（主辦單位可決定要以現場退費、下次優先入場或兌換光碟片等方式賠償）。
(3)票數配合座位數：在票券上標註日期和場次，沒賣完的預售票開放現場購買。

●開放觀眾入場的方式

開場前，櫃台分成預售和現場售票兩個窗口，分別發放入場號碼牌。開場時，由預售票隊伍依照號碼牌優先入場，接著才開放現場購票觀眾入場。

預售票 → 號碼牌
當日票 → 號碼牌

✚more!

我在高中時，拍了8mm的電影，不仰賴校慶活動，自己租借校外場地舉辦售票放映會。第一次收錢讓人看自己的作品，那次經驗讓我走到今日。推薦大家積極走出去，尋找自己的觀眾。

TAKE

52

招攬觀眾的
傳單和海報製作方法

訣竅Ⓐ

傳單的正面要吸睛

●活用傳單宣傳電影

傳單如果只是到處放，就算印一千張也不見得能抓到一個觀眾。可是傳單在傳播口碑的時候，絕對是強力的輔助工具。製作一張好用的傳單，加強宣傳的效力吧。

4

將感動帶給眾人的訣竅

①放人臉是王道

人類會習慣把視線放在別人的臉部。傳單上的人臉視線朝向正面的話，不管從哪個角度看都會有自己被注視的錯覺，使傳單比較容易被注意到。

②最搶眼的是暖色系

一般而言，**紅色比黃色搶眼**，尤其是彩度高的暖色系如大自然中被視為有毒物種的警告色或血液的顏色，讓人出自本能提高注意力。

③引人入勝的宣傳詞

觀眾能從電影中獲得什麼東西，不要試著用宣傳詞說明，而是以提示或喚醒的方式，點出觀眾心中在在意的問題和潛在的慾望。

④勿忘放上演職員名單

把演職員名單放在傳單的正面下方，用B2印刷出來就可以直接當海報使用。

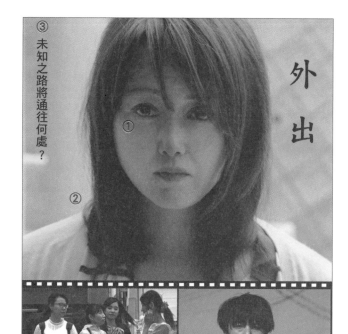

③ 未知之路將通往何處？

外出

④ 導演：衣笠 竜屯　演出：片岡 Reiko　山崎 遊

傳單正面範例

●以傳統的理論分析

以宣傳理論學的「AIDA」法則說明的話，傳單正面要引起**Attention**（注意）以及激發**Interest**（興趣）；背面要將興趣提升到**Desire**（慾望），並且引導至**Action**（行動）。

✚ more!

試著去那種放有很多傳單的戲院或藝文空間，實際觀察在文宣架上哪種傳單最搶眼，帶幾張回家當參考。

POINT 傳單的功能是藉由實體文宣刺激觀影欲望，並介紹電影上映資訊。製作文宣不要只憑直覺，依循理論可以作出效果倍增的傳單與海報。

訣竅B

傳單的反面要刺激觀影欲望

①主打宣傳詞

一句話表現這是怎樣的電影、主打哪個族群。

②簡介宣傳詞

較詳細的說明。劇情大綱、角色設定、有趣之處…等，具體詳述這部片的魅力。

③特殊看點

有什麼明星演出？主創中有無名人？在何地拍攝？強調觀眾不得不看這部片的理由。

④名人推薦

以第三者的推薦與試映會的感想，作為客觀評價的證據。

⑤主創團隊及卡司

放上演員們的照片。如果傳單打算自己親手發送，最好加上導演和製片的照片。

⑥網站連結

放上QRcode或搜尋用的關鍵字，引導觀眾主動取得網站上隨時更新的資訊。

⑦留白框

最下面的空間先留白，不同地區分別印刷或蓋印，補上不同的上映資訊。

① 某天，主婦突然逃進非日常的世界，展開一段冒險
② STORY
○○○○○○○○○○○○○○○○○○○○○○○○○○○○○○
○○○○○○○○○○○○○○○○○○○○○○○○○○○○○○
③ 故事背景是地震復興後的神戶港城！

④「每個人的心中都住著一個探險家」知名影評　長嶺 英貴　推薦
○○○○○○○○○○○○○○○○○○○○○○○○○○○○○○
○○○○○○○○○○○○○○○○○○○○○○○○○○○○○○
⑤ 導演／衣笠 竜屯
○○○○○○○○○○
○○○○○○○○○○
○○○○○○○○○○　　　　○○○○　○○○○
⑦ ○/○～○/○　　每天20:00～　　　⑥
第七戲院　○○○○○○○○○○

傳單反面範例

● 利用繪圖軟體製作傳單

建議使用Illustrator或免費的Inkscape…等繪圖軟體，一般用於修圖的Photoshop或GIMP也可以。放到電影院的傳單尺寸大多是B5，海報是B2。可以用附上裁切線（指示裁切位置的記號）的PDF檔付印。近來有很多能在網路上交稿的簡易廉價印刷服務；如果列印的張數不多，價錢略高的超商多功能事務機也很方便。

✚ more!

什麼樣的電影會讓你想看呢？有喜歡的演員？導演？原著？外景地？主題？想被感動或是體驗幻想的世界？試著站在觀眾的立場，多在傳單上放點吸引人的要素吧。

TAKE

53

了解媒體特性
決定宣傳方向

訣竅Ⓐ

製造資訊的「螺旋效應」來宣傳電影

各式各樣的宣傳手法

● **媒體**

利用媒體公關的管道，設法讓作品資訊刊登在媒體上。這不見得能獲得直接的觀影人數效果，但是對個人信用或曝光度有很大的幫助。

● **實體**

發傳單或傳口碑…等以往慣用的手法。善加操作的話，依然是最有效的手段。

● **網路**

網路不但方便又快速，而且經由其他管道得知作品的人，也能藉此獲得更多深入的資訊，在社群網站上的發酵也值得期待。

● **尋求互惠的效應**

接收越多次的資訊，人越容易選擇相信，興趣也會隨之提高。擬定宣傳計畫時，可以安排各種手段互相連結，創造加乘的效益。例如把傳單發放地點公布在社群網站、安排只限媒體入場的特映會、在海報上追加媒體刊登的實績。接著特映會的觀影人次放上社群網站，吸引一批新的觀眾，然後把這個現象寫成新聞稿讓媒體報導，再次吸引更多觀眾…。等到每個手法環環相扣，開始像螺旋一樣把票房成績往上捲，那就代表宣傳戰略奏效了。

● **享受宣傳的過程**

在宣傳的過程中，只要自己做得夠開心，在看不見的地方會出現默默支持或是願意出一份力的人，所以在宣傳時秉持著目的和信念是很重要的。無論是眾多觀眾到場的放映會，還是只開放少數貴賓的特映，兩者都有其價值。記得向宣傳團隊分享你的目標，提振夥伴們的士氣。

廣播電台

導演，請簡單介紹一下這部電影！

➕ more!

做宣傳常常要拜託別人，所以要先思考你自己的目的，以及對方和相關團隊的利益是什麼。只要找出雙贏的方向，兩者之間的螺旋就會開始旋轉。

4

將感動帶給眾人的訣竅

POINT ── 讓觀眾對你的電影產生親切感，願意付諸行動上戲院，並推薦給別人。製造這層關係就是「宣傳」。好好計劃要在哪些場面、用哪些方式、要曝光幾次。

訣竅 B

理解媒體的特性，靈活操作更有效果

● 傳單要放在相關的場所

傳單和海報若放在與電影內容不相干的地點，會是無效的宣傳。建議多擺放在藝術電影院、與電影或該主題內容的關聯性較高的地方。例如較少人會在咖啡廳拿電影傳單，但若是料理主題電影，傳單於咖啡廳發放應該會很有效果。另外，區域限定的海報，在上映場次較少的地區會很有效果。

● 新聞稿注重話題性

安排報紙或電視等各種媒體的採訪。地方新聞通常可以敲到不小的版面。概要用條列式整理成一張A4的分量，讓編輯在數秒內可讀完。用傳真或郵寄等方式寄給媒體，他們的聯絡方式通常能在紙本和官網上找到。記住要提供夠獨特的**新聞點**，亦可附上有可看性的照片。別忘了寫自己的聯絡方式。

● 網路社群也要活用

利用各種網路媒體轉發資訊。這是最簡單的方式，卻也要下一番功夫，才能有更多更遠的擴散率。還可使用社群網站的活動專頁或日曆等功能，在活動開始前夕自動通知有興趣的網友。架設官方網站作為訊息的發布中心，每當不同資訊被轉發時都能把人誘導回官網，讓宣傳事半功倍，上映資訊也可以隨時在線上更新。

4

將感動帶給眾人的訣竅

傳單最好親手交給窗口！

這個是我！

好喔！

● more!

● 設想曝光接觸點

事先想好**曝光接觸點**，想像預設的客層會在什麼狀況、什麼地方接觸到你的電影資訊。比如發傳單，時機選在上片前一個月左右，地點在預計上映的戲院前，對準潛在客群存在之處。發放的方式也有學問，可以說明發傳單的目的，加上簡單的自我介紹，大部分的人會願意為了演員、劇組和導演而駐足的。

如果要在小型戲院張貼海報，可以考慮適時加上演員簽名或拍立得，讓戲院的常客欣賞這類漸漸增加的宣傳小物。

TAKE 54 映後座談 是創作者和觀眾相遇的瞬間

訣竅 Ⓐ

準備好流程表，映後座談就不會失敗

●成功的映後座談腳本範例

20:30左右

①主持人進場、開場

主持人：「開放拍照錄影，歡迎上傳打卡。請Tag『#外出』！」

②請來賓進場

③來賓打招呼

從演員開始打招呼，導演是最後一個。每個人約 1 分鐘（講太長的話，主持人要想辦法處理）如果有個人的宣傳事項，需在事前跟主持人講。

【時間充足時】

④分享幕後花絮

由主持人進行訪問，分享拍攝時的甘苦談和感想。從導演開始講，後面輪給其他人。

⑤觀眾提問時間

開放觀眾自由發問。如果沒有人舉手就回到主持人提問。

20:50左右

⑥結尾致詞與紀念合照

主持人收場之後，拍全體大合照。先從台上拍觀眾席的照片。

主持人補充：「不想入鏡的人，可以低頭或用場刊遮住臉。」

接著劇組下到觀眾席，從台上再拍一次大合照。

21:00左右 結束。安排全員盡速離場。

●面對觀眾的瞬間

座談分成映前和映後，是和觀眾面對面的機會。不免會緊張，但也是將觀眾當明鏡，好好面對自己作品的時間。

●麥克風要兩支以上

座談時一定要準備兩支以上的麥克風，一支給主持人專用，另一支給來賓共用。

●排好進場的順序

上台的來賓最好先決定站位，按照順序進場會讓流程變順。

●一個人也可以辦映後

拍片和放片都可以一個人辦到。試著為未來的自己寫下一些隨筆，也許有一天你會發現，自己已為別人帶來好故事。

＋more!

為確保電影的內容保持企劃初期決定的路線，建議先設定一個假想的觀眾。之後當在現實中見到真正的觀眾時，腦中想像的觀眾從一個人變一群人，你一定會很感動的。

4

將感動帶給眾人的訣竅

POINT 映後座談是與一個個觀眾面對面的時間。當你向大家說明創作原委時，你才開始真正瞭解到自己拍出了怎樣的作品。

訣竅 **B**

炒熱映後氣氛的訣竅

● 先想好自我介紹

觀眾想聽的是什麼？他們想知道**「為什麼你會站上台說話」**，說明好這件事就不怕沒內容。

● 用笑容化解緊張

太緊張就深呼吸一下，試著對觀眾席微笑吧。或者像平常聊天一樣，對其他來賓的發言適時地做點反應。

● 觀眾的反應不佳？

有時會收到觀眾的嚴厲指教。也許你心裡很想**反駁**，但**每個人的想法都不同**，在此要學會傾聽。不過批評不盡然全是正確的，那只代表某一種觀點。

● 用笑容化解緊張

太緊張就深呼吸一下，試著對觀眾席微笑吧。或者像平常聊天一樣，對其他來賓的發言適時地做點反應。

我今年 18 歲，第一次參加映後座談。但是我認為不管到 30 歲或 50 歲，我一定還會像這樣上台跟大家見面，到時請再來相見喔。

● 為何我會站在台上跟大家說話？

自己為何會站在觀眾面前說話？這個問題就等於**「為何我要拍這部片給大家看」**。像電影這種耗費長時間的創作，過程中一定會多次問自己「為何要拍這部片」，深度思考這個問題可以產生一種魔法，串起你身為創作者的思想核心與每一位觀眾的心。過於簡單的結論有可能是在呼攏自己，請認真面對這個問題。

＋more!

電影沒有正確答案，無法打出絕對客觀的分數。只能檢視是否打動人心，你的想法是否有傳遞給觀眾。每一場的觀眾反應都很值得觀察。

4

將感動帶給眾人的訣竅

TAKE
55

學習將電影
送進影展與競賽

訣竅Ⓐ

成為讓電影被看見的人

●電影是渴望被看見的

再好的電影，不被看到就等同不存在。電影的樂趣會隨著製作者和觀眾之間，透過上映和口碑評價產生連結，以螺旋狀的形式漸漸擴大。可惜經營這種關係的機會並不充足，如果你能為電影製造更多能見度，也算是參與並對電影圈有所貢獻，畢竟每部電影都是渴望被看見的。

●舉辦獨立影展

你也可以自己舉辦獨立影展。如果是從零開始，可以規劃競賽部門，募集獨立製片的作品來參加放映。只要透過報名資格和評選列出獨樹一格的片單，想必能催生出高矚目度的獨立影展。

●選片眼光亟需創造力

一個影展的成功關鍵在於選片。無論是來自遙遠異國、在地取景、取向相似的類型或是難以解讀的作品，一定都有各自的看頭。有時候集合爛片也會是一種有趣的觀點。選片人要在茫茫片海中，思考以哪種角度為觀眾帶來怎樣的片單，也是相當需要創造力的工作。（參閱第140頁菅野健太、星野零式的專文）

✛ more!

專寫影評也是參與電影的一種方式。公開發表感想，有時還會被上映規模較小的電影團隊感謝。你短短的文章也許會帶來新的觀眾，甚至催生出下一部新作品。

POINT

電影需要製作方和觀眾以外，作為媒介的中間人。撰寫觀後感想或影評、舉辦徵件比賽或獨立影展。你也可以成為串起製作方和觀眾、讓電影被看見的人。

訣竅B

徵件競賽的舉辦方法

STEP①決定日期和內容

- **日程**：徵件期限、評選的時間等
- **地點和場地**：上映與頒獎典禮的場地
- **內容**：是否舉辦映後座談、對談講座、頒獎典禮及其他附屬活動

STEP②公開徵件

- **發表地點**：徵件專用網站、雜誌等
- **報名資格**：片長限制、交件的形式和素材規格、特殊主題等

 ※有些主辦方會收報名費，作為活動舉辦的費用
- **報名資料**：報名者、聯絡方式、片長、形式、上映時的注意事項、導演等主創團隊與演員表、宣傳用的文字與圖片檔（用於傳單和場刊上）

STEP③評選

- **初選**：報名件數募集越多越好
- **複選**：從第一階段篩選的作品中，列出上映的片單和放映場次
- **決選**：選出每個獎項的得獎作品

STEP④舉辦放映及相關活動

- **宣傳**：利用傳單、新聞稿或網路等方式做宣傳
- **活動**：向上映作品方的窗口確認看片和映後座談的意願與細節
- **工作人員**：決定負責人、舞台監督、各種職務、主持人等角色（放映會的說明請參閱TAKE51）
- **現場活動**：為上映作品方與觀眾辦的現場活動（觀眾票選獎的投票活動等）

STEP⑤發表獎項、舉辦頒獎典禮

- **發表**：公布評審結果
- **紀念品**：獎盃、獎狀、競賽類適用的獎品、參加獎或獎金等

STEP⑥公開活動紀錄

在網站上傳放映和得獎作品的資訊，分享活動花絮，留下紀錄，見證歷史。如果一切順利的話，辦越多屆就能吸引到越多參加者。

●評選基準透明化

審視初選作品需耗費龐大的時間，有時不得不分工進行。這時要為評審訂下共通的選項和記分標準，確保評選方向的一致性。對於沒選上的作品，如果能附上一句評語，對今後勢必會有幫助。決選的部分可以考慮邀請客座的特約評審或指定評審主席。

●從小規模開始培植

影展剛開始不用辦得太大也沒關係。以前拍8mm的時代，曾有過第一屆觀眾10人、第二屆30人、第五屆增加到300人的經驗；還有報名件數從最初只有10部作品，後來暴增到超過600部的例子。最重要的是努力持續下去。

+ more!

評審需要技術、經驗和見識才能客觀地評價電影作品，為了避免在初選對傑作看走眼，盡量邀請有實力的人來擔任評審，可以決定一個競賽的高度。

電影人的綜合擂台賽「48 小時影片拍攝計畫」（The 48 Hour Film Project）

關於48小時影片拍攝計畫（48HFP）

職業或業餘人士皆可參加，全世界的參賽者使用同一套比賽規則，用48小時進行從編劇、攝影到剪輯等所有製作過程，在時限內完成一部電影短片。這是拍片的競賽活動，也是困難又刺激的拍片界綜合擂台賽。

此活動從2001年起在全世界的各大城市舉辦（日本是在大阪和東京），2018年那屆有130個都市、近7萬人參賽，共製作出5千部作品。每個城市的冠軍作品有資格成為代表，晉級參加世界大賽。最後會選出15部作品，在坎城國際影展的短片單元放映。

48HFP的賽程

48HFP規定所有參賽者必須是無酬參加。乍看之下是很不划算的挑戰，然而它瞬間席捲全世界的原因只有一個，那就是成就感遠遠大過任何利益。

事前報名參賽的隊伍，要在指定的日期到**踢館場地**報到，索取拍片的題目（類型、登場人物、台詞等共通的規定），然後各自開始在時限內拍片。

業界人士能激出新的魅力，學生團隊能發揮未知的潛力，演員的表演會讓人熱血沸騰。對所有參賽者而言，這兩天都會成為相當特別的體驗。

上映、頒獎、然後前進世界

活動開始的48小時之後，在**活動主場地**會舉行倒數計時，參賽團隊必須在規定的時間內繳交作品和各式資料，拍片期間就此結束。日後再進行觀摩放映和頒獎典禮。

這個競賽活動的目的是串聯全世界的能量，並且加強各大區域性協拍中心的運作，48HFP也許這個週末也在地球的某個城市舉辦中。

森 亮太　電影製片
http://48hfp.fffproduction.com/index_japan.html

48HFP　大阪大賽 參戰記（衣笠組 v.s. 鬼村組）

※2019年的實際參賽紀錄

倒數
START 48:00▶
10/18(五)19:00

●評選基準透明化

角色：下菊葉月　職業：媳婦　道具：水壺
台詞：「現在大概這樣就夠了吧」
各組抽籤決定影片類型。

36:00▶
10/19(六)7:00

▲衣笠導演　　　　　　　　　　　　　　　▲鬼村導演

【衣笠組】類型：氣候
開會決定如何消化題目。
之後，編劇組徹夜工作。
隔天寫出劇本，開始拍攝。

【鬼村組】類型：動物
隔天一早，專門演惡霸的關西演員海道力
也…等人，一群凶神惡煞出現在拍片場地
的校園中…。

24:00▶
10/19(六)19:00

晚上錄好事後收
音，導演開始在自
家剪輯，工作人員
也熬夜幫忙。

雖然有寫劇本，
但拍攝過程以即興表演為主。

12:00▶
10/20(日)7:00

下菊家の一族

BANZAI FILMS
ANIMAL BUSTERS
2019 11・3

《下菊家某個努力平息
風暴的日子》總算剪成
七分鐘，前往會場！

00:23:05

導演從下午就和團隊一
起在家進行剪輯。《把
驅逐動物當資金來源的
黑道組織之手忙腳亂》
順利在時限內完成！

GOAL 00:00▶
10/20(日)19:30

●活動主場地

兩組都平安抵達＆交片。辛苦了！

這篇只介紹了資深的衣笠導演（本書監修者）和新銳的鬼村悠希導演，不過大阪大
賽實際上有28組人馬參賽，鬼村組獲得最佳影片的第2名等4個獎項。

電影人的經驗談③

前進坎城影展，只用短短48小時 谷川 健 導演／代表作《勝利的抉擇》（勝利の選択）

身為導演的夢想就是……「**走上坎城國際影展的紅地毯！**」。用短短48小時就能實現這個夢想的「**48小時影片拍攝計畫**」（The 48 Hour Film Project），我從四十有五之後開始挑戰。謹記華特‧迪士尼先生的名言「一切都從作夢開始」，我步上前往坎城之路。

這種機會很快就來到第二次，我在國內獲勝，前進在西雅圖舉辦的世界大賽。可惜那次無法擊破世界的高牆，帶著遺憾歸國。但是後來越戰越勇，繼續參賽，在西雅圖看到「純粹享受觀影樂趣的觀眾」讓我把創作的路線改成「世界的娛樂」。直到第六次挑戰，第二次贏得國內的冠軍，前往在奧蘭多舉辦的世界大賽。這次獲得外國觀眾的歡笑喝采，以及如雷的掌聲，他們直接的反應成為我前進坎城的門票。

2019年，我終於踏上坎城國際展的紅地毯。只在夢中見過的坎城，全城如慶典般的歡騰，和崇拜的大師級導演在同一天走在同一處，光是實現這個夢想就夠感動了。只不過在紅地毯上，我更強烈地感受到，這裡並不是終點。我想拍出更多好電影！更多作品主義的電影！這種心情越發強烈，甚至轉而思考「坎城才是起點」。

我想告訴今後要踏進電影圈的新鮮人，請記住一切皆始於作夢，這句話沒有錯。然後一定要實際上付諸行動，這是個作品至上的世界。

放電影是一種賣命的行為

長嶺 英貴 影評

我高中的時候在老家附近的電影院打工。當時的放映師大石先生有著巧指神技，無論多老舊的膠捲，只要他用手指摸著連接的部分就能讓電影順利上映不中斷。包含從外地遠道而來的人，多達三百人以上的觀眾，大家特地來看罕見的經典舊片。可是那些底片就像是剃刀一般，在大石先生的手指上割出一道道傷痕。我只能站在旁邊拿毛巾按住他的手，避免血珠濺到放映機的鏡頭上。

©ENTERTOP

「你記著！放電影是要賣命的！」

上映後，幾位年輕觀眾表示想跟大石先生直接道謝。他說「我的孩子們回來了」。二戰時，大石先生是戰場的戰況電影放映師。他在播完影片之前，對二女兒病死的消息不得而知。而後在大阪大空襲失去所有的家人。孤獨一人活下來的他無畏戰後的荒涼，他相信電影是超越國家連接人心的文化，一輩子守著電影院放映一部又一部的電影。

我無法忘記大石先生，因此把他的故事寫成劇本，以舞台劇的方式呈現給世人（《今晚也從電影院散播愛》〔今宵も映画館より愛を込めて〕導演‧稻森誠、影像‧大木實）。我從大石先生身上學到，電影是和平與同理心的橋樑。

運用祕傳表單的訣竅

Special Tools ／拍片神器

有沒有差很多！在企劃階段和拍攝現場提升效率的各種表單和資料，請活用這些在30年的經驗累積之下，鑽研出來對拍片很有幫助的工具，可以直接影印這本書，也可到本書監修者的網站「映画制作の教科書シリーズ」（※）下載檔案。

※http://filmmakebook.minatokan.com

TAKE 56

分析電影大致走向的 電影分析表

※可複印右頁的「電影分析表」（建議放大125%、設定成A4用紙）使用。

電影分析表的使用方式
（參閱 TAKE05）

●觀影時把內容填入表格就能進行客觀的分析，紀錄的步驟如下：

STEP①標上電影上映的起始和結束時間（在家看的話就寫扣掉片頭片尾人員名單的正片長度）。

STEP②（使用計時的手錶或APP）分成**16個段落**，逐一標上時間點。

STEP③每看完1/16，按照時間記錄畫面中的**場景**和**人物**。人物框〇、場景框□，行有餘力就把內容、事件或道具也寫上去。

STEP④看完影片之後，重新檢視寫下的筆記。

範例：《羅馬假期》→

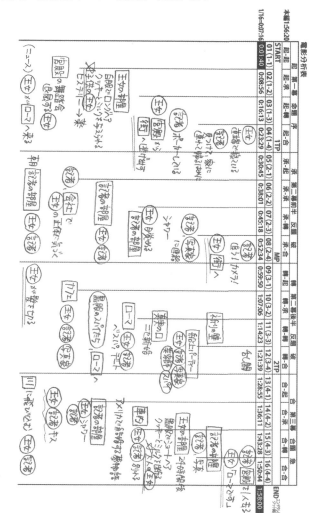

POINT 電影分析表是用來分析他人的電影作品結構。藉此分析看看喜歡的電影，參考值得學習的技巧。將電影長片分成小段落來看，更能看出其敘事的結構。

※本書監修者的網站「映画制作の教科書シリーズ」亦有日文版表格檔案
http://filmmakebook.minatokan.com

電影分析表

	START	01(1-1)	02(1-2)	03(1-3)	04(1-4)	05(2-1)	06(2-2)	07(2-3)	08(2-4)	09(3-1)	10(3-2)	11(3-3)	12(3-4)	13(4-1)	14(4-2)	15(4-3)	16(4-4)	END
幕		第一幕				第二幕前半				第二幕後半				第三幕				
起承轉合	起					承				轉				合				
命題／反題／合題		命題		序		反題		破		反題		破		合題		急		
節奏點					1TP				MP				2TP					
小節		起-起	起-承	起-轉	起-合	承-起	承-承	承-轉	承-合	轉-起	轉-承	轉-轉	轉-合	合-起	合-承	合-轉	合-合	
	：：	：：	：：	：：	：：	：：	：：	：：	：：	：：	：：	：：	：：	：：	：：	：：	：：	：：

TAKE 57

思考電影大致走向的劇情表

※可複印右頁的「劇情表」（建議放大125%、設定成A4用紙）使用。本書監修者的網站「映画制作の教科書シリーズ」亦有日文版表格檔案 http://filmmakebook.minatokan.com

劇情表的使用方式（參閱 TAKE06）

● 構思或分析劇情時，把想法寫下來客觀檢視。
● 訣竅是先寫已經決定好的部分，不用全部都想好才動筆寫。
● 從表格中找出劇情的盲點和刺激新的靈感。

● 重要的大段落寫在左邊　　● 小細節寫在右邊

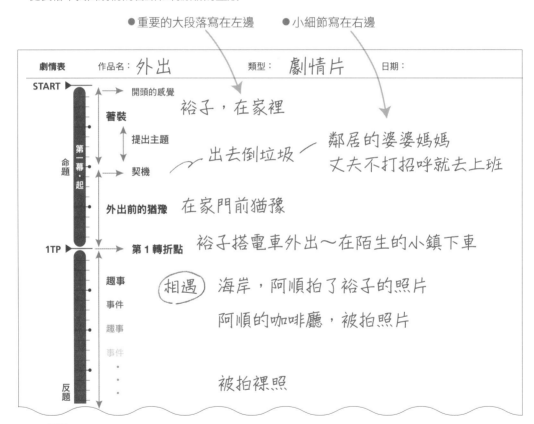

| 劇情表 | 作品名：外出 | 類型：劇情片 | 日期： |

START ▶ 開頭的感覺　裕子，在家裡
著裝
提出主題
出去倒垃圾　鄰居的婆婆媽媽
丈夫不打招呼就去上班
第一幕・起　命題
契機
外出前的猶豫　在家門前猶豫
1TP　第1轉折點　裕子搭電車外出～在陌生的小鎮下車
趣事　相遇　海岸，阿順拍了裕子的照片
事件　阿順的咖啡廳，被拍照片
趣事
事件
反題　被拍裸照

5
將感動帶給眾人的訣竅

POINT　光靠一張劇情表就能掌握大致的劇情走向。寫下已決定好的事情，藉此客觀檢視劇情的架構，找出不足之處或衍生新的想法。

※參考文獻…《先讓英雄救貓咪：你這輩子唯一需要的電影編劇指南》布萊克・史奈德著

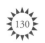

劇情表　　作品名：　　　　　　　　　　類型：　　　　　　　　　日期：

START ▶　　　→ 開頭的感覺

著裝

　　　　　　提出主題

命題　　第一幕・起

　　　　　　→ 契機

　　　　　外出前的猶豫

1TP ▶　　　→ **第 1 轉折點**

　　　　　趣事

第二幕前半・承　　事件

　　　　　趣事

　　　　　事件

反題

MP ▶　　　→ **中間轉折點**

反題

　　　　　隱約的不安

第二幕後半・轉　　→ 失去一切（MP 的相反）

　　　　　內心的陰霾

並題　2TP ▶　　　→ **第 2 轉折點**

　　　　　決戰（最後之戰）

合題　第三幕・合　　危機

　　　　　最後一搏與結局

END ▶　　　→ 結尾的感覺

TAKE 58 整理劇情結構的起承轉合分格表

※可複印右頁的「起承轉合分格表」（建議放大125%、設定成A4用紙）使用。本書監修者的網站「映画制作の教科書シリーズ」亦有日文版表格檔案 http://filmmakebook.minatokan.com

起承轉合分格表的使用方式（參閱 TAKE06）

●起承轉合分格表是把劇情具體結構化的表格。即使是 2 小時的長片也能拆成 1 分鐘左右的小故事來思考。

STEP①首先在直排寫下大範圍的起承轉合Ⓐ。這個部分的文字可以當作劇情大綱或**短片的劇本綱要**。

STEP②從①的各項目再分出起承轉合Ⓑ。可以作為**中長片的劇情綱要**。

STEP③從②的各項目再細分出起承轉合Ⓒ。可以作為 **2 小時長片的劇情綱要**。

●訣竅是先寫出**「合」**，接著再反過來寫**「起」**。兩者之間經歷的變化，加入一些**釣觀眾胃口**的元素，組成**「承」**和**「轉」**的部分。

●確實掌握主角是誰、他會發生什麼變化，寫下〔**Xa→Xb**〕。

起承轉合分格表	起	承	轉	合
起 第一幕 命題 序	裕子離家出走（沒有人在看我）	裕子和阿順相遇（被拍照）Ⓐ	裕子想拍阿順的照片，但是被拒絕	裕子和阿順分開 回家
承 第二幕前半 反題 破	早上去丟垃圾。丈夫、沉默出門上班。Ⓒ 拿起女兒走出去…上班	陌生的車站	想拍阿順的照片	就算被拒絕也要拍阿順
轉 第二幕後半 反題 破	在家門口徘徊 Ⓑ	和阿順相識	被拒絕	兩人道別
合 第三幕 合題 急	在電車上	被阿順拍照片	阿順的禮物是女心相繫	裕子猶豫是否要進門 用相繫拍自己 家

POINT 長片和短片都能以「起承轉合」的邏輯去構思劇情。訣竅是先寫好「合」，再反過來倒推出「起」。

起承轉合分格表			起	承	轉	合
起 第一幕 命題 序						
承 第二幕前半 反題 破						
轉 第二幕後半 反題 破						
合 第三幕 合題 急						

TAKE

59

拍攝時不可或缺的場記表
留給後製的報告書

※可複印右頁的「場記表」（建議放大125%、設定成A4用紙）使用。本書監修者的網站「映画制作の教科書シリーズ」亦有日文版表格檔案 http://filmmakebook.minatokan.com

場記表的使用方式（參閱 TAKE37）※ 右頁是場記表

● 把拍攝時的各種資訊傳達給剪輯師。避免素材混亂，縮短剪輯時間。

● 影音分開收錄時，最好把實際狀況寫在檔案名稱上。

※圈起的部分一定要記得標記。

S#：分場編號

Sh#：鏡頭編號

T#：鏡次編號
每個鏡頭從 1 開始
計算。
NG要重拍。

時刻：通常會用
記錄的時刻找檔
案位置。

鏡頭內容：拍誰？鏡頭尺寸大小？

OK：（剪輯）可使用。
Keep：可使用，但是再拍別的版本。
NG：不能使用。

攝影機檔案名：影像檔的名稱。
多機作業時要標上各自的機號。

同步收音檔案名：
音檔的名稱。

別忘記寫上作品
名稱和拍攝日期。

No：
當天的第幾張場記表。

備註：
寫下現場的狀
況當參考。

長度：
鏡頭的時間
長度。

場記表	作品名稱	外出			拍攝日期：2020年 1 月 15 日			NO. 2	
S#	Sh#	T#	時刻	鏡頭內容、段落、注意事項	OK/Keep/NG（理由）	攝影機（檔案名)	同步收音（檔案名)	長度：（分:秒)	備註
7	2	2	9:25	裕子特寫	OK/Keep/**NG** 台詞唸錯	014	1013		
		3	9:37		**OK/**Keep/NG	015	1018		雲出現 攝影師 說會偏暗
7	3	1		追著拍（長鏡頭）	**OK/**Keep/NG	017	1020	0:27	
16	1	1	11:02	裕子跑步！（廣角）	OK/**Keep/**NG	018	1023		聲音收到 一點雜音

POINT

場記表是拍攝團隊交給後製團隊的現場報告書。詳盡的記錄可以縮短剪輯前整理素材的時間。即使攝影和剪輯是同一個人負責，拍攝現場很混亂，難免會有疏漏，這時白紙黑字的場記表更顯得重要，尤其是劇情長片。

5

將感動帶給眾人的訣竅

場記表　　作品名稱：　　　　　　　　　　拍攝日期：　年　月　日　NO.

S#	Sh#	T#	時刻	鏡頭內容、段落、注意事項	OK/Keep/NG（理由）	攝影機：(檔案名)	同步收音：(檔案名)	長度：(分:秒)	備註
					OK/ Keep/ NG				
					OK/ Keep/ NG				
					OK/ Keep/ NG				
					OK/ Keep/ NG				
					OK/ Keep/ NG				
					OK/ Keep/ NG				
					OK/ Keep/ NG				
					OK/ Keep/ NG				
					OK/ Keep/ NG				
					OK/ Keep/ NG				
					OK/ Keep/ NG				
					OK/ Keep/ NG				

備註

TAKE 60 在前製時和拍攝現場用得上的各種資料

※本書監修者的網站「映画制作の教科書シリーズ」亦有日文版表格檔案
http://filmmakebook.minatokan.com

● **日出日落一覽表**　※參考／日本國立天文台

夕陽要在幾點拍？今天幾點之前有太陽光？

· **Blue Hour（藍色時刻）**：日落後和日出前的40分鐘左右，光影的顏色和多寡每一刻都在變，影子會漸漸消失在有光線的方向。天空還亮著時，晴天會出現柔和卻神祕的光彩，那又稱為**魔幻時刻**。

· **Golden Hour（金色時刻）**：日出後和日落前的40分鐘左右。光影的顏色和多寡和角度每一刻都在變，太陽光偏低斜射，呈現橘紅色。也就是一般所謂的**晨曦**和**夕陽餘暉**。

日出・日落　一覽表　東京　2020年						
	藍色時刻開始 （估計）	日出	金色時刻結束 （估計）	金色時刻開始 （估計）	日落	藍色時刻結束 （估計）
1月1日	6:10	6:50	7:30	15:58	16:38	17:18
2月1日	6:02	6:42	7:22	16:28	17:08	17:48
3月1日	5:31	6:11	6:51	16:56	17:36	18:16
4月1日	4:48	5:28	6:08	17:23	18:03	18:43
5月1日	4:09	4:49	5:29	17:48	18:28	19:08
6月1日	3:47	4:27	5:07	18:12	18:52	19:32
7月1日	3:49	4:29	5:09	18:21	19:01	19:41
8月1日	4:09	4:49	5:29	18:05	18:45	19:25
9月1日	4:33	5:13	5:53	17:28	18:08	18:48
10月1日	4:56	5:36	6:16	16:45	17:25	18:05
11月1日	5:23	6:03	6:43	16:06	16:46	17:26
12月1日	5:52	6:32	7:12	15:48	16:28	17:08

<div style="margin-left:2em">5 將感動帶給眾人的訣竅</div>

光圈值一覽表　1/3			
亮度	1	5/6	4/6
2	F0.7	F0.8	F0.9
1	F1.0	F1.1	F1.2
1/2	F1.4	F1.6	F1.8
1/4	F2.0	F2.2	F2.5
1/8	F2.8	F3.2	F3.5
1/16	F4.0	F4.5	F5.0
1/32	F5.6	F6.3	F7.1
1/64	F8	F9	F10
1/128	F11	F13	F14
1/256	F16	F18	F20
1/512	F22	F25	F29

● **光圈值一覽表**

亮度和光圈值（又稱為F值、F-number、焦比）之間的關係。數值小，光圈大；反之數值大，光圈就小，比較暗。縱列是一級，多兩倍的亮度。橫行是三分之一級。比如光圈值1.8和3.5的鏡頭，1.8那顆的亮度是四倍。

F值是什麼？

$$F = \frac{鏡頭焦距的距離（成像的面積不同）}{光圈的孔徑（吸取的光量不同）}$$

光圈值越小就越亮。吸取足夠的光量，可以提升快門速度，又稱為高速光圈。

●各型攝影機的感光元件尺寸比較

比較膠捲電影用的攝影機、數位無反光鏡相機、數位單眼相機、數位小型相機、膠捲底片相機、錄影機、智慧型手機等各式攝影機的感光元件大小。感光元件越大，模糊的部分會越多。另外，照到的範圍越大，吸收的光量也會較多。

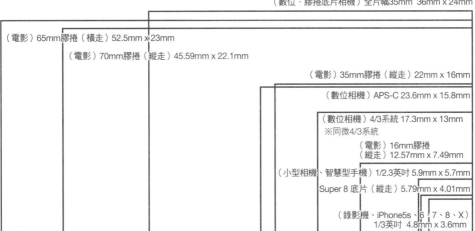

（數位‧膠捲底片相機）全片幅35mm　36mm x 24mm

（電影）65mm膠捲（橫走）52.5mm x 23mm

（電影）70mm膠捲（縱走）45.59mm x 22.1mm

（電影）35mm膠捲（縱走）22mm x 16mm

（數位相機）APS-C 23.6mm x 15.8mm

（數位相機）4/3系統 17.3mm x 13mm
※同微4/3系統

（電影）16mm膠捲
（縱走）12.57mm x 7.49mm

（小型相機、智慧型手機）1/2.3英吋 5.9mm x 5.7mm

Super 8 底片（縱走）5.79mm x 4.01mm

（錄影機、iPhone5s、6、7、8、X）
1/3英吋 4.8mm x 3.6mm

●常見的銀幕尺寸（標準長寬比）

常見的畫面長寬比有好幾種，就連電影院用的正片、預告片、廣告也分為歐洲、美國、寬銀幕等不同比例。製作素材前要先決定適用於哪種比例。

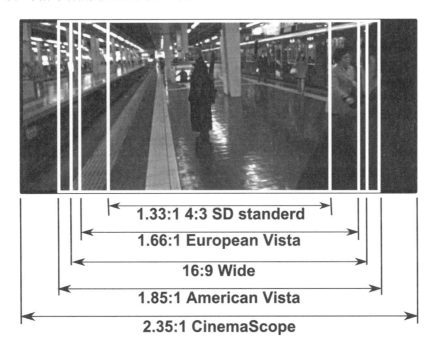

1.33:1 4:3 SD standerd

1.66:1 European Vista

16:9 Wide

1.85:1 American Vista

2.35:1 CinemaScope

● **攝影的景深（DOF）計算表**　清楚對焦的範圍※手機版DOF的APP也很好用。

APS-C規格的相機（彌散圓以0.019計）。假設50mm的鏡頭，攝影距離設為2公尺，焦比設在F5.6，那麼1.85到2.18公尺的範圍（33公分）可以清楚對焦。這只是理論值，僅供參考。【超焦距（又稱泛焦距離）：對焦於這個距離，可把清晰範圍最大化，使該距離的一半延伸至無限遠，便於拍出泛焦（TAKE32）的畫面。】

鏡頭焦點距離(f) **18** mm 焦比(F)	2	2.8	4	5.6	8	11	22
超焦距	8.54m	6.05m	4.28m	3.03m	2.15m	1.53m	0.77m
攝影距離 0.5m	0.47m - 0.53m	0.46m - 0.54m	0.45m - 0.56m	0.43m - 0.60m	0.41m - 0.65m	0.38m - 0.74m	0.30m - 1.39m
1.0m	0.90m - 1.13m	0.86m - 1.19m	0.81m - 1.30m	0.75m - 1.48m	0.68m - 1.85m	0.61m - 2.87m	0.43m - ∞
3.0m	2.22m - 4.61m	2.01m - 5.94m	1.77m - 10.0m	1.51m - 278m	1.25m - ∞	1.01m - ∞	0.61m - ∞
5.0m	3.16m - 12.0m	2.74m - 28.8m	2.31m - ∞	1.88m - ∞	1.50m - ∞	1.16m - ∞	0.66m - ∞

鏡頭焦點距離(f) **24** mm 焦比(F)	2	2.8	4	5.6	8	11	22
超焦距	15.2m	10.7m	7.60m	5.38m	3.81m	2.70m	1.36m
攝影距離 0.5m	0.48m - 0.52m	0.48m - 0.52m	0.47m - 0.53m	0.46m - 0.55m	0.44m - 0.57m	0.42m - 0.61m	0.37m - 0.78m
1.0m	0.94m - 1.07m	0.92m - 1.10m	0.89m - 1.15m	0.85m - 1.22m	0.80m - 1.35m	0.73m - 1.57m	0.58m - 3.68m
3.0m	2.51m - 3.73m	2.35m - 4.15m	2.15m - 4.94m	1.93m - 6.75m	1.68m - 14.0m	1.42m - ∞	0.93m - ∞
5.0m	3.76m - 7.44m	3.41m - 9.33m	3.02m - 14.6m	2.59m - 69.9m	2.16m - ∞	1.75m - ∞	1.06m - ∞
7.0m	4.79m - 13.0m	4.24m - 20.0m	3.64m - 88.0m	3.04m - ∞	2.46m - ∞	1.94m - ∞	1.13m - ∞

鏡頭焦點距離(f) **35** mm 焦比(F)	2	2.8	4	5.6	8	11	22
超焦距	32.3m	22.8m	16.2m	11.4m	8.09m	5.73m	2.88m
攝影距離 0.5m	0.49m - 0.51m	0.49m - 0.51m	0.49m - 0.51m	0.48m - 0.52m	0.47m - 0.53m	0.46m - 0.54m	0.43m - 0.60m
1.0m	0.97m - 1.03m	0.96m - 1.04m	0.94m - 1.06m	0.92m - 1.09m	0.89m - 1.14m	0.86m - 1.20m	0.75m - 1.51m
3.0m	2.75m - 3.30m	2.65m - 3.45m	2.53m - 3.68m	2.38m - 4.05m	2.19m - 4.75m	1.97m - 6.25m	1.47m - ∞
5.0m	4.33m - 5.91m	4.11m - 6.39m	3.82m - 7.23m	3.48m - 8.86m	3.09m - 13.0m	2.67m - 38.8m	1.82m - ∞
7.0m	5.76m - 8.93m	5.36m - 10.1m	4.89m - 12.3m	4.34m - 18.0m	3.75m - 51.6m	3.15m - ∞	2.03m - ∞

鏡頭焦點距離(f) **50** mm 焦比(F)	2	2.8	4	5.6	8	11	22
超焦距	65.8m	46.6m	32.9m	23.3m	16.5m	11.7m	5.87m
攝影距離 1.0m	0.99m - 1.01m	0.98m - 1.02m	0.97m - 1.03m	0.96m - 1.04m	0.95m - 1.06m	0.92m - 1.09m	0.86m - 1.20m
1.5m	1.47m - 1.53m	1.45m - 1.55m	1.44m - 1.57m	1.41m - 1.60m	1.38m - 1.65m	1.33m - 1.71m	1.20m - 2.00m
2.0m	1.94m - 2.06m	1.92m - 2.09m	1.89m - 2.13m	1.85m - 2.18m	1.79m - 2.27m	1.71m - 2.40m	1.50m - 3.01m
3.0m	2.87m - 3.14m	2.82m - 3.20m	2.75m - 3.30m	2.66m - 3.44m	2.54m - 3.66m	2.39m - 4.02m	1.99m - 6.09m
5.0m	4.65m - 5.41m	4.52m - 5.60m	4.35m - 5.89m	4.12m - 6.35m	3.84m - 7.15m	3.51m - 8.71m	2.70m - 33.6m
7.0m	6.33m - 7.83m	6.09m - 8.23m	5.78m - 8.88m	5.39m - 9.98m	4.92m - 12.1m	4.38m - 17.4m	3.19m - ∞
10.0m	8.69m - 11.8m	8.24m - 12.7m	7.68m - 14.3m	7.00m - 17.5m	6.23m - 25.3m	5.39m - 69.2m	3.69m - ∞
20.0m	15.3m - 28.7m	14.0m - 35.0m	12.4m - 50.8m	10.8m - 141m	9.04m - ∞	7.37m - ∞	4.51m - ∞

鏡頭焦點距離(f) **85** mm 焦比(F)	2	2.8	4	5.6	8	11	22
超焦距	190m	135m	95.2m	67.3m	47.6m	33.7m	16.9m
攝影距離 2.0m	1.98m - 2.02m	1.97m - 2.03m	1.96m - 2.04m	1.94m - 2.06m	1.92m - 2.08m	1.89m - 2.12m	1.80m - 2.26m
3.0m	2.95m - 3.05m	2.94m - 3.07m	2.91m - 3.09m	2.88m - 3.14m	2.83m - 3.20m	2.76m - 3.28m	2.56m - 3.63m
5.0m	4.87m - 5.13m	4.82m - 5.19m	4.75m - 5.27m	4.66m - 5.39m	4.53m - 5.58m	4.36m - 5.86m	3.87m - 7.07m
7.0m	6.75m - 7.26m	6.66m - 7.38m	6.53m - 7.55m	6.35m - 7.80m	6.11m - 8.19m	5.81m - 8.81m	4.96m - 11.9m
10.0m	9.50m - 10.6m	9.31m - 10.8m	9.06m - 11.2m	8.71m - 11.7m	8.27m - 12.6m	7.72m - 14.2m	6.29m - 24.4m
20.0m	18.1m - 22.3m	17.4m - 23.5m	16.5m - 25.3m	15.4m - 28.4m	14.1m - 34.4m	12.6m - 49.1m	9.15m - ∞

● **各種鏡頭、攝影機的視角對照表**

畫面會拍到多大的範圍？喜歡的構圖是否能拍攝入鏡？視角對照表是場勘時的好道具。比如拍攝對象在10公尺遠之處，使用全片幅攝影機的話，帶12mm的鏡頭就能拍到橫30公尺、縱16.9公尺的範圍。表格僅供參考。

APS-C 焦距（F）	12mm		18mm		35mm		50mm		85mm		135mm		200mm	
感光元件尺寸22.6mm 和攝影機的距離	水平	16:9的垂直	水平	16:9的垂直	水平	16:9的垂直	水平	16:9的垂直	水平	16:9的垂直	水平	16:9的垂直	水平	16:9的垂直
0.3m	0.57m	0.32m	0.38m	0.21m	0.19m	0.11m	0.14m	0.08m	0.08m	0.04m	0.05m	0.03m	0.03m	0.02m
0.5m	0.94m	0.53m	0.63m	0.35m	0.32m	0.18m	0.23m	0.13m	0.13m	0.07m	0.08m	0.05m	0.06m	0.03m
1.0m	1.88m	1.06m	1.26m	0.71m	0.65m	0.36m	0.45m	0.25m	0.28m	0.16m	0.17m	0.09m	0.11m	0.06m
1.5m	2.8m	1.6m	1.9m	1.1m	0.97m	0.54m	0.68m	0.38m	0.4m	0.22m	0.25m	0.14m	0.17m	0.1m
2.0m	3.8m	2.1m	2.5m	1.4m	1.29m	0.73m	0.9m	0.51m	0.53m	0.3m	0.33m	0.19m	0.23m	0.13m
5.0m	9.4m	5.3m	6.3m	3.5m	3.23m	1.82m	2.3m	1.3m	1.33m	0.75m	0.84m	0.47m	0.57m	0.32m
7.0m	13.2m	7.4m	8.8m	4.9m	4.5m	2.5m	3.2m	1.8m	1.86m	1.05m	1.17m	0.66m	0.79m	0.44m
10.0m	18.8m	10.6m	12.6m	7.1m	6.5m	3.6m	4.5m	2.5m	2.7m	1.5m	1.67m	0.94m	1.13m	0.64m
20.0m	37.7m	21.2m	25.1m	14.1m	12.9m	7.3m	9.0m	5.1m	5.3m	3.0m	3.3m	1.9m	2.26m	1.27m

全片幅 焦距（F）	12mm		18mm		35mm		50mm		85mm		135mm		200mm	
感光元件尺寸36.mm 和攝影機的距離	水平	16:9的垂直	水平	16:9的垂直	水平	16:9的垂直	水平	16:9的垂直	水平	16:9的垂直	水平	16:9的垂直	水平	16:9的垂直
0.3m	0.90m	0.51m	0.60m	0.34m	0.31m	0.17m	0.22m	0.12m	0.13m	0.07m	0.08m	0.05m	0.05m	0.03m
0.5m	1.50m	0.84m	1.00m	0.56m	0.51m	0.29m	0.36m	0.20m	0.21m	0.12m	0.13m	0.08m	0.09m	0.05m
1.0m	3.0m	1.7m	2.0m	1.1m	1.03m	0.58m	0.72m	0.41m	0.71m	0.40m	0.27m	0.15m	0.18m	0.10m
1.5m	4.5m	2.5m	3.0m	1.7m	1.54m	0.87m	1.08m	0.61m	0.64m	0.36m	0.40m	0.23m	0.27m	0.15m
2.0m	6.0m	3.4m	4.0m	2.3m	2.1m	1.2m	1.44m	0.81m	0.85m	0.48m	0.53m	0.30m	0.36m	0.20m
5.0m	15.0m	8.4m	10.0m	5.6m	5.1m	2.9m	3.6m	2.0m	2.1m	1.2m	1.33m	0.75m	0.90m	0.51m
7.0m	21.0m	11.8m	14.0m	7.9m	7.2m	4.1m	5.0m	2.8m	3.0m	1.7m	1.9m	1.05m	1.26m	0.71m
10.0m	30.0m	16.9m	20.0m	11.3m	10.3m	5.8m	7.2m	4.1m	4.2m	2.4m	2.7m	1.5m	1.80m	1.01m
20.0m	60.0m	33.8m	40.0m	22.5m	20.6m	11.6m	14.4m	8.1m	8.5m	4.8m	5.3m	3.0m	3.6m	2.0m

※搜尋「Angle Finder APP」等關鍵字，便會找到在場勘、構圖時可派上用場的超方便攝影APP。在APP裡設定實際拍攝時會用的鏡頭，可幫忙抓好各個鏡頭的最佳攝影範圍。先掌握住演員與攝影機之間的位置關係，也利於發想新的構圖。

● **肢體丈量表**

場勘和拍攝時經常需要丈量距離，事先量好自己的手指、手臂和步伐的長度，到現場才方便測量。

拇指到食指張開的距離	公分
拇指到小指張開的距離	公分
兩手臂伸長的距離（幾乎等於身高）	公分
普通走路的步伐長度	公分
大步走路的步伐長度	公分

複印以上表格，再加以護貝、打洞裝訂成冊隨身攜帶，需要用時便可隨時拿出來，超級好用！

POINT 能夠善用表格的話，在前製、後製和拍攝現場，無論是安排行程表或器材調度，甚至在視覺構圖和攝影機設定上都有幫助。多印幾份帶在身上，以備不時之需。

※本書監修者的網站「映画制作の教科書シリーズ」亦有日文版表格檔案
http://filmmakebook.minatokan.com

電影人的經驗談④

宣傳及集客的奇招
菅野 健太　Theater seven（シアターセブン）劇院經理

大部分的電影在拍好之後會選擇報名影展或努力排片上院線給觀眾看，此外，本戲院在關西地區算是上映較多獨立製片的電影院之一。放片的基準有時是舉辦競賽，也有些沒和發行公司合作的導演和製片直接拿作品來談排片。

　　在排片的時候，一定會看作品本身的水準，另外製作方的**「宣傳」**和**「集客」**策略也是我們相當重視的參考重點。傳單和海報等紙本宣材、社群網站及網路上的資訊擴散是最基本的動作，電影永遠都很需要吸引大眾興趣、讓觀眾願意進戲院觀看的奇招策略。另外，在有限的宣傳費之下，導演、劇組和演員較能自由配合宣傳活動也是獨立製片的魅力之一。

　　在這個網路播出及線上串流平台逐漸成為主流的時代，希望可以和獨立製片的電影人一起找出電影院存在的必要性及其價值。

學習外語的好處
星野 零式　製片‧演員

電影劇組中有時會有令人匪夷所思的職位，也會遇到從未聽過的類型片吧。我擔任製片的電影是集結二十部以上平均三分鐘的搞笑短片，串成**「鐵丼」**短片集系列。

　　我從43歲那年開始，一年製作一部，在「夕張國際奇幻影展」做世界首映，隨後到國內外的大小影展上映。目前在西班牙也展開類似的競賽活動「Big Stone」，參賽的導演來自世界各地，有日本、美國、香港、韓國、西班牙…等多種國籍。

　　一定很多人在比我更年輕時就立志成為導演，但是人生總會發生一些意想不到的事（有好也有壞）。你的作品只要夠好，一定會有機會和外國人交流或合作，所以我奉勸大家從現在開始學習外文，年輕時沒學好外文的大叔我在語言上吃了很大的苦頭。在剛起步時，最好**先從拍攝日期和預算都比較充裕的短片拍起**。如果能來參與**「鐵丼」**系列的拍攝，那就更棒了。

一個人也可以拍電影
佃 光　導演／代表作《水野的歸還》（ミズノの帰還）

在關西拍喜劇電影，不知不覺也拍了十年以上的歲月。光是從不間斷就很難得，還有幸在許多國家上映，獲得熱烈的迴響。

　　我最初拍攝的作品是一部叫《競技場鴨川》（コロッセオ鴨川）的短片，學生時期剛接觸攝影機一個月後左右拍的片。在河邊、神社和朋友的公寓內，大約花了三天拍攝，工作人員和演員都是自己的朋友。

　　拍了第一部作品之後，我開始學習關於器材的知識，也漸漸認識了當演員的朋友。就算不懂電影也沒有人脈，總之先拍一部作品後，誰都能自稱創作者，接下來要認識其他同好就順利得多。別害怕、別想太多，跑去河邊拍也行，**總之催生出你的創作，並積極拿給別人看吧！**

意象

手塚 真 導演 / 代表作《白痴》

拍電影的時候，「主題」並非一開始就需要的東西。主題有時候會在製作的過程中找到，也有時會在完成之後才撥雲見日。我認為比起主題更重要的是「意象」。意象不一定是視覺的影像，它也許是電影整體的氣氛，或是劇情的世界觀；當然也可能是具體的場面，或是某一個影像。我拍《白痴》這部電影時，最開始浮現在腦中的意象是**「天空晴朗，地面陰鬱的世界」**。因為**「日本」**在我心中就是這種意象。這在現實中是不可能發生的事，天空如果放晴，地面一定也很晴朗。如果地面呈現一片陰鬱，代表這部片有點超現實，企圖呈現和現實世界不同的東西。劇組為了拍出那種意象，每天清晨利用太陽出來之前的微弱晨曦拍攝，使用螢光燈設計燈光效果，在白天的外景撐起大塊半透明的布幕擋住太陽光，躲在布幕下面拍攝。真的花了很大的功夫做各種準備，但也因此榮獲國際性的攝影獎（波蘭的電影攝影藝術國際影展之銀蛙獎）。螢光燈做出的燈光效果隨後也在全世界造成流行，陰天可呈現出主角的心情以及他身邊的大環境，所以宛如陰天的微暗色調電影也越來越多。

不過，意象並只是虛構的想像，它可以是極度寫實、可以表現出那個地方的溫度和氣味；或者顯示主角的性格和行動的意象也行。比如**「明明很悲傷，卻始終露出笑容的主角」**也是一種意象的設定，在導戲的時候就可以進階思考**「為何他總是笑著？」**、**「他露出的是哪種笑容？」**、**「他的笑容適合搭配哪種色調？」**…等細節。因此**「意象」**是製作電影的基礎要素。

鬼村 悠希 導演 / 代表作《勞動之於輪迴》
（労働オブザ輪廻）

做你愛做的事，夥伴和成績會隨之而來！

我的拍片經歷是從十年前開始，高中畢業之後沒上專門學校也沒上大學，靠著自學和朋友用智慧型手機開始拍攝短片。現在回想起來，我迷上電影是在國中二年級的時候，在那之前我並沒有立志要成為**「拍電影」**的人，但是**「愛電影」**的心情是一股強大的動力，推動我走到今日。

即使沒有才華、基礎或知識，我認為只要有「愛」就能拍出好作品。所以如果你喜歡電影，**「想拍拍看電影」**的話，請自己試著拍拍看，努力持續拍下去，總有一天**夥伴和成績一定會找上你！**

※鬼村導演的作品在本書第125頁的「48HFP大阪大賽參戰記（衣笠組VS鬼村組）」亦有相關介紹説明）

後記

「守破離」這個語彙是學習某種事物的方法論。首先要「遵守」教條，把基本功練熟；接著是「突破」，加以調整，靈活運用；最後要「脫離」，超越規範，自由發揮。

　　我製作這本書的初衷是因為坊間有許多專業的拍片技術用書，卻找不到初學者適用的入門級教科書。我自己當初也是從許多本書中學習如何拍電影，並發現一切脫離不了「守破離」這個規則。研讀後，實際行動看看，然後自行改良，找出最重要的本質。

　　在看這本書的時候，對某些部分可能會感到疑惑。其實那個質疑本身就是很棒的事。如同我常在課堂上説：「創作沒有正確答案」。本書收錄了許多我長時間學來的經驗，只要把研讀本書當作「守」，之後改良和自由發揮的過程應該會變得很順利。在那之後請盡管「破」和「離」，找出你自己的拍片風格。那就是本書的目的。

　　今後拍攝電影和影像作品會漸漸成為更加普遍的事情吧。以前日記是只有貴族會寫的東西，時至今日任誰都可以寫。同理，繪畫和小説創作也已深入日常生活。希望到時候這本書能成為你開心創作、閱讀、推廣或是尋求解答的契機。

　　我有兩句用於拍片的座右銘。

　　「人生不可能不後悔。正因為如此，才應該勇往直前。」（典故不明）

　　「投身入道之心，吾亦吾師矣」（嘗試投入學問的心情，雖然是出於自己，但那份心情就是最可靠的師傅，出自千利休大師）

　　你手邊有紙筆嗎？那就可以創作故事了。有智慧型手機嗎？那就可以拍攝影像並用 APP 剪輯了。要不要去藝術電影院或放映會看看？一切將始於你的行動。

<div align="right">衣笠 竜屯</div>

衣笠竜屯導演《肉桂最初的魔法》（シナモンの最初の魔法）側拍照

衣笠導演《蘋果的碎片》（りんごのカケラ）側拍照

參考文獻

- 《先讓英雄救貓咪3：反擊戰！堅持寫下去的劇本術》（暫譯，原書名Save the Cat!® Strikes Back）布萊克‧史奈德（Blake Snyder）著 廣木明子 譯
- 《先讓英雄救貓咪：你這輩子唯一需要的電影編劇指南》（Save the Cat!® The Last Book on Screenwriting That You'll Ever Need）布萊克‧史奈德（Blake Snyder）著
- 《實用電影編劇技巧》（Screenplay: The Foundations of Screenwriting）希德‧菲爾德（Syd Field）著
- 《4大塔羅牌解事典 認識78張牌的一切》（暫譯，原書名『4大デッキで紐解くタロットリーディング事典　78枚のカードのすべてがわかる』）吉田RUNA、片岡REIKO 著
- 《發想法－創造性開發必備》（暫譯，原書名『発送法-創造性開発のために』）川喜田二郎 著
- 《故事體操～六堂寫出暢銷小説的課程》（暫譯，原書名『物語の体操～みるみる小説が書ける６つのレッスン』）大塚英志 著
- 《空的空間》（The empty space）彼得‧布魯克（Peter Brook）著
- 《邁斯納表演技巧》（暫譯，原書名Sanford Meisner on Acting）桑福德‧邁斯納（Sanford Meisner）
- 《表演力：二十一世紀好萊塢演員聖經，查伯克十二步驟表演法將告訴你如何對付衝突、挑戰和痛苦，一步步贏得演員的力量》（The Power of the Actor: The Chubbuck Technique -- The 12-Step Acting Technique That Will Take You from Script to a Living, Breathing, Dynamic Character）伊萬娜‧查伯克（Ivana Chubbuck）著
- 《寫實主義的演技》（暫譯，原書名『リアリズム演技』）鮑比中西（ボビー中西）著（原版內容出自《邁斯納表演方法論》的英文版）

協力名單

- 演藝經紀公司 Project‧Koa（プロジェクト コア） http://p-koa.com
- 學校法人 瓶井學園日本電腦專門學校
- Theater Seven（シアターセブン）
〔演員〕
栗田 ゆうき　松田 尚子　篠崎 雅美　西出 明　白康 澤宏
樋渡 あずな　辻岡 正人　舛本 昌幸　山崎 遊　海道 力也
〔專文〕
辻岡 正人　田中 健詞　安田 真奈　安田 淳一
森 亮太　谷川 ケン　長嶺 英貴　菅野 健太
星野 零式　佃 光　手塚 真　鬼村 悠希

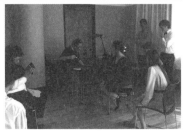

Project‧Koa／工作坊側拍

誠心感謝以下每位曾協助這本書出版的人：範例作品的工作人員與演員、相關單位的工作人員、撰寫各自經驗談的電影業界人士、日本電腦專門學校的相關人士與CG影像製作學程2018-19年度的學員、Project‧Koa的相關人士和衣笠工作坊班上的學員，以及推動這本書成形的出版社編輯群，還有這30年來的業界夥伴，總是溫暖守護我的每位親友，謝謝大家。　　　　　衣笠 竜屯

本書監修者的網站「映画制作の教科書シリーズ」http://filmmakebook.minatokan.com

工作人員介紹

●監修　**衣笠 竜屯（Kinugasa Ryuton）**

1989年設立電影製作社團「神戶活動寫真俱樂部 港館」，30年來指導許多初次拍片的學生及社會人士入門，培育出無數的電影創作者。

自身從16歲開始創作電影，同時身兼影展的選片人，並且參與遊戲機的開發企劃。

- 2012年～2012年 社會人士進修班電影製作講座「星期天當電影導演」講師
- 演藝經紀公司 Project・Koa 講師
- 學校法人瓶井學園日本電腦專門學校CG影像學程講師

·導演作品

- 2009 明石CATV短片《草之時、風之場所》（草の時、風の場所）
- 2015《肉桂最初的魔法》（シナモンの最初の魔法）
- 2015 短片《第六感》小型戲院限定上映
- 2015《夜店騎士～安詳的子彈》（クラブのジャック～やすらぎの銃弾）戲院上映

●編輯協力　**小橋 昭彥（Kobashi Akihiko）**

NPO法人情報社會生活研究所創立人。經營地方媒體等事蹟榮獲平成17年度總務大臣表揚。著作有《到這裡懂了嗎！？最新雜學大全》（ここまでわかった!? 最新雑学の本，講談社+α文庫）。影像製作《丹波市創立10週年紀念影像～感謝 躍向未來～》（丹波市制10周年記念映像～ありがとう未来への飛躍～）。

●編輯協力　**板垣 弘子（Itagaki Hiroko）**

●企劃、插畫、設計、編輯　**片岡 れいこ（Kataoka Reiko）**

電影導演、演員、創作者、占卜師、版畫家。京都市立藝術大學畢業後，曾任職於廣告代理行銷公司，並前往英國留學，從事書籍寫作與編輯。近年，投身於綜合藝術的電影製作業，擔任導演一職。代表作為《玩偶之家》（人形の家）。

·著作（節選自Mates出版社）

- 《我想去加拿大！》（カナダへ行きたい！）
- 《我想去英國！》（イギリスへ行きたい！）
- 《插畫導覽書 京都優雅散步》（イラストガイドブック 京都はんなり散歩）
- 《土耳其插畫導覽書 遊歷古蹟與文明的十字路口之旅》（トルコイラストガイドブック 世界遺産と文明の十字路を巡る旅）
- 《少女倫敦行 可愛雜貨、咖啡廳、甜點之旅》（乙女のロンドン かわいい雑貨、カフェ、スイーツをめぐる旅）
- 《北海道體驗農場完全剖析導覽》（北海道体験ファームまるわかりガイド）
- 《招來幸福的塔羅牌塗色本 神祕與療癒的藝術》（幸せに導くタロットぬり絵 神秘と癒しのアートワーク）
- 《占卜人際關係的幸福塔羅牌 解決問題的心理諮商術》（『人間関係を占う 癒しのタロット 解決へ導くカウンセリング術）
- 《4大塔羅牌解事典 認識78張牌的一切》（4大デッキで紐解くタロットリーディング事典 78枚のカードのすべてがわかる）

●製作協力　**佃 光（Tsukuda Hikaru）**

電影導演。京都大學經濟系畢業。Vantan設計研究所影像學程、學校法人瓶井學園日本電腦專門學校CG影像學程講師。代表作《水野的歸還》（ミズノの帰還）。

映画制作の教科書 プロが教える60のコツ ～企画・撮影・編集・上映

第一次拍電影就上手

從前製、編劇、拍攝、剪輯到發行，專家手把手帶你從0開始的60堂課

監修	衣笠竜屯
譯者	張克柔
封面設計	白日設計
內頁構成	詹淑娟
執行編輯	柯欣妤
校對	劉鈞倫
行銷企劃	王綬晨、邱紹溢、蔡佳妘
總編輯	葛雅茜
發行人	蘇拾平

出版　原點出版 Uni-Books
　　　Facebook: Uni-Books 原點出版
　　　Email: uni-books@andbooks.com.tw
　　　105401 台北市松山區復興北路 333 號 11 樓之 4
　　　電話：（02）2718-2001　傳真：（02）2719-1308

發行　大雁文化事業股份有限公司
　　　105401 台北市松山區復興北路 333 號 11 樓之 4
　　　24 小時傳真服務（02）2718-1258
　　　讀者服務信箱 Email: andbooks@andbooks.com.tw
　　　劃撥帳號：19983379
　　　戶名：大雁文化事業股份有限公司

初版 1 刷　2022 年 8 月
初版 2 刷　2023 年 10 月
定價　　　440 元

ISBN 978-626-7084-37-3（平裝）
ISBN 978-626-7084-36-6（EPUB）

國家圖書館出版品預行編目（CIP）資料

第一次拍電影就上手 / 衣笠竜屯等著；張克柔譯. -- 初版. -- 臺北市：原點出版：大雁文化事業股份有限公司發行, 2022.08
144 面；17×23 公分
ISBN 978-626-7084-37-3(平裝)

1.CST: 電影製作 2.CST: 電影攝影

987.4　　　　　　　　111010729

Original Japanese title: EIGA SEISAKU NO KYOKASHO PRO GA OSHIERU 60 NO KOTSU ～ KIKAKU, SATSUEI, HENSHU, JOUEI ～
© Reiko Kataoka, 2020
Original Japanese edition published by MATES universal contents Co., Ltd.
Traditional Chinese translation rights arranged with MATES universal contents Co., Ltd.
through The English Agency (Japan) Ltd. and AMANN CO., LTD., Taipei